KB109485

애도하는 미술

▪ 이 도서의 국립중앙도서관 출판시도서목록(CIP)은 서지정보유통지원시스템 홈페이지
(http://seoji.nl.go.kr)와 국가자료공동목록시스템(http://www.nl.go.kr/kolisnet)에서
이용하실 수 있습니다. (CIP제어번호 : CIP2014005593)

애도하는
미술

박영택

마음산책

애도하는
미술

1판 1쇄 인쇄 2014년 3월 1일
1판 1쇄 발행 2014년 3월 5일

지은이 | 박영택
펴낸이 | 정은숙
펴낸곳 | 마음산책

편집 | 이승학 · 신영희 · 정인혜 · 박지영 디자인 | 이수연 · 이혜진
마케팅 | 권혁준 · 곽민혜 경영지원 | 이현경

등록 | 2000년 7월 28일(제13-653호)
주소 | 서울시 마포구 서교동 395-114 (우 121-840)
전화 | 대표 362-1452 편집 362-1451 팩스 | 362-1455
홈페이지 | http://www.maumsan.com
블로그 | maumsanchaek.blog.me
트위터 | http://twitter.com/maumsanchaek
페이스북 | http://www.facebook.com/maumsanchaek
전자우편 | maum@maumsan.com

ISBN 978-89-6090-181-0 03600

* 책값은 뒤표지에 있습니다.

이미지는
죽음을 환생시키고자 하는 열망에서 나온다.

미술은 애도에서 시작되었다

죽음이란 생물의 생명이 소실되어 어디론가 사라지는 것을 말한다.[1] 원래 없던 내가 다시 본래의 자리로 돌아가는 것, 그것이 죽음이다. 나는 사실 부재였다. 완전한 무無였다. 그러니 무로 돌아가는 죽음이란 결코 탓할 일도 아니고 밑질 일도 아니다. 태어나기 이전의 상태로 회귀하는 것이 바로 죽음이다. 살아 있는 모든 것들은 반드시 죽는다. 죽음은 애써 외면하더라도 결국 모든 존재가 감당해야 할 몫이다. 이것만큼 엄정한 사실, 진실은 없다. 삶은 유한한 시간을 살아간다는 조건 속에서 펼쳐진다. 한순간을 사는 것이 생명체의 조건이다. 누구도 그 조건을 위반하거나 거스를 수 없다. '생자필멸'인 것이다. 언젠가는 끝나지만 그것이 '언제' 종료할지는 누구도 모른다는 점이 삶의 아이러니이고 매력이다. 이 순간을 산다는 의식, 모든 것이 순식간에 사라질지도 모른다는 쓸쓸한 심정이야말로 인간의 인간다움이다. 존재의 덧없음에 대한 예리한 인식은 인간이라는 종에게서만 나타나는 근본적인 특성이다. 그래서 그리스

신들은 인간을 질투했다고 한다. 영원히 사는 신들은 결코 느낄 수 없는 감정을 인간이 지녔기 때문이다.

인간은 죽음을 겪고 이를 의식하면서 비로소 사유하는 존재가 되었다고 한다. 죽음을 본 그 어느 날 이후로 '만드는 인간'은 '생각하는 인간'이 되었을 것이다. 더불어 사랑과 추억이라는 것도 생겼으리라. 모든 이미지는 죽음을 환생시키고자 하는 바로 그 열망에서 나온다. 매장 풍습을 처음으로 행한 이들은 네안데르탈인이라고 한다. 네안데르탈인은 일부러 땅을 파고 죽은 사람을 매장해 시신을 존중하고 훼손을 막고자 했다. 그들은 죽음을 발견했으며 시신을 삶의 공간과 영역으로부터 배제하기 시작했다. 무덤은 두 가지 기능을 행한다. 하나는 죽음을 기념하는 장소이고 다른 하나는 죽음을 두려워하기에 일상적 삶의 공간에서 멀리 떨어뜨려놓는 것이다. 의도적인 은폐고 삭제다. 비로소 지상은 산 자의 공간이 되었고 지하는 죽은 이의 공간이 되었다. 이후 인간은 죽음을 좀 더 세련되고 정치하게 이해하기 시작했고 죽음 이후를 꿈꾸기 시작했다. 모든 문화는 그 죽음을 어떤 식으로든 해명하기 위해 나온 것이다. 우리가 죽음을 정의하고 이해하며 처리하는 방식 역시 항상 역사적이고 사회적이며 정치적이란 사실은 자명하다. 그러니까 인간에게 죽음은 단순히 생리학적 현상이 아니라 '믿음, 정서, 의례 등이 결부되는 복잡한 현상'이다.[2]

그래서 아리에스는 "죽음은 한 개인의 소멸에 그치는 것이

아니라 한 사회 집단에 상처를 입히는 것이므로 그 상처를 치유해야 한다. (…) 죽음은 늘 사회적이고 공적인 사실이었다"라고 말한다.[3]

한 사회, 공동체 안에서의 치명적인 상처인 죽음은 오랫동안 미술에서 가장 중요한 주제였다. 앞서 언급했듯이 이미 네안데르탈인들은 무덤을 만들어 죽은 이를 애도했고 무덤 주변에 꽃을 뿌리기까지 했다. 추모의 감정이 싹텄으며 죽은 이를 기념하기 위한 매개가 요구되었음을 알 수 있다. 이후 인류의 가장 가까운 조상인 크로마뇽인들은 동굴벽화에 죽음을 묘사했다. 그것은 죽음의 공포를 이기고 불멸을 욕망하는 가운데 탄생한 것이었다. 제의이자 주술이었던 것이다.

이처럼 애초에 이미지는 죽음에 대한 공포로부터 출발했다. 그것은 부재에 저항하고자 하는 심리적 욕망이다. 그러니까 잔인한 시간의 승리 앞에 사라져버린 모든 것들을 안쓰럽게 추억하고 가슴에 담아두기 위해 이미지는 필요했다. 그렇다면 그 이미지란 것은 시간의 힘과 죽음에 대항하고 저항하려는 인간의 의지이지 않았을까? 죽음을 피할 수 없다면 이를 받아들이되 대신 이미지를 빌려 그 죽음·시간에 저항한다. 그러니까 인간은 "죽음의 파괴에 '이미지'라는 재생으로 맞선다."[4] 부패와 소멸, 죽음을 넘어서서 상처를 보존하고 육체를 연장하려고 하는 욕망. 시간의 지배를 거스르고 시신에 방부 처리를 해 썩어가는 냄새를 지운 것이 바로 최초의 미술 작품에 해당하는 이집트의

미라[5]였다. 시신이 부패하는 끔찍한 연쇄 과정을 차단하려는 시도가 미라를 만든 것이다. 이후 조각, 그림, 사진, 영상이 그 뒤를 이었다. 최초의 조각은 시신을 돌에 새기는 일이었다. 당시 사람들은 돌이라는 물질이 이 세상에서 가장 단단하고 영속적인 것이라고 믿었다. 당연히 돌에 새겨진 육체는 불멸할 것이라 확신했다. 그렇게 돌로 제작된 죽은 이의 몸, 그 이미지는 결코 부식될 이유가 없었고 믿을 만한 어떤 것이 되었다. 이미지를 통해 인간은 비로소 영생과 불멸의 삶을 살 수가 있었다. 주검이 주는 공포를 극복하기 위한 하나의 장치였던 이미지는 '죽음의 해체에 이미지에 의한 구성'으로 맞선 것이다.

그러나 이미지는 결국 환영에 불과한 것이다. 이미지의 어원은 '이마고imago'로, 귀신, 유령이라는 뜻이다. 죽은 이의 얼굴을 밀랍으로 떠낸 것을 지칭하는 이마고는 장례식에서 마치 영정사진처럼 내놓거나 자기 집 안마당 벽감 또는 비밀 창고나 선반에 모셔두는 것이기도 했다. '피구라figura'는 원래는 귀신이라는 뜻이었다가 나중에 형상이라는 말이 되었다. '우상idol'은 '에이돌론eidolon' 즉 사자의 망령이나 유령을 뜻하는 말에서 나왔다. 또한 '기호sign'라는 말은 묘석을 뜻하는 '세마sēma'에서 왔다. 아울러 종교 의례에 쓰는 말이었던 '재현representation'은 '장례 의식을 위해 검은 포장이 덮인 텅 빈 관'을 가리킨다. 그것은 중세의 장례식에서 고인을 대신하는, 손으로 빚은 채색된 형상이란 뜻도 있다.[6]

시간과 죽음을 이길 수 없었던 인간은 이미지를 통해 위안을 얻고 시간과 죽음에 저항하고 견뎌낸다. 이제 '진정한 생명'은 허구적 이미지 속에 있는 것이지 실제 몸속에 있는 것이 아니게 되었다. 재현물은 사라진 사람을 단순히 물질로 재현한 것이 아니다. 여전히 그 육신의 생리를 간직한 사람의 일부이자 궁극적인 연장이었다. 그래서 바슐라르는 "죽음은 무엇보다도 이미지이고 또 이미지로 산다"라고 말했다.

구석기 시대 동굴벽화에서부터 이집트의 고분, 로마 시대의 석관과 르네상스 시대의 초상화, 17세기 네덜란드의 정물화(바니타스)를 거쳐 오늘날까지도 죽음은 미술에서 매우 중요한 주제였다. 현대미술에 와서는 이전처럼 죽음의 공포를 전면적으로 다루지는 않게 되었지만 여전히 인간 삶에서 본질적인 죽음을 완전히 외면해오지는 않았다고 본다. 프랜시스 베이컨, 앤디 워홀, 현존하는 데미안 허스트 같은 작가들의 작업은 일관되게 죽음이란 테마를 다루고 있는 중요한 사례들이다.

우리의 전통 미술 역시 죽음과 긴밀하게 맞물려 있다. 특히 민화를 비롯해 다양한 종교적, 신화적 도상들과 일상용품에 깃든 온갖 상징들은 모두 죽음과 긴밀히 연관된 것들이다. 신화와 종교란 결국 당대인들의 생사관을 해명하고 죽음 이후를 약속해주는 이데올로기였고 따라서 그 시대의 모든 이미지는 그 이념의 도상화, 주술적 이미지였다. 예를 들어 고구려 고분 미술은 죽은 이의 공간을 장엄하는 이미지로서 죽음 이후의

세계를 가시화하고 불사와 불멸에 대한 약속을 굳게 하는 것들이다. 신라 시대 무덤 안에 넣은 토우는 대부분 성행위를 하는 남녀상과 출산하는 임신부의 모습을 형상한 것인데 그 모습들은 한결같이 생산의 상징이자 풍요의 상징이요, 고인이 부활하기를 바라는 남은 자들의 마음에 따른 것이다. 민화(십장생) 역시 무병장수를 꿈꾸는 도상들이고 산수화에 등장하는 인물은 불사하는 신선에 대한 염원을 반영하기도 한다. 모두 불사와 불멸에의 강한 희구를 드러내는 의미로 충만한 도상들이다. 그것은 늘 죽음을 극복하고자 한 시도다. 그러니 전통 사회에서 기능했던 이미지들은 예외 없이 죽음과 절실하게 맞닿아 있었던 셈이다.

반면 한국 근현대미술에서는 상대적으로 죽음을 다룬 이미지를 만나기가 쉽지 않다. 죽음이라는 구체적인 사건이나 경험 혹은 근원적인 부재에 대한 사유를 반영하는 미술 작품이 많지 않다는 점은 의아하다. 대부분의 사람들은 죽음과 같은 컴컴하고 무시무시한 것은 가능한 한 배제되어야 한다고 믿었다. 근대기에 형성된 '순수 미술'은 미술이 오로지 아름답고 감각적인 것들을 다루는 것이어야 한다는 인식을 강제했다. 그래서 살아 있는 누드와 아름답고 싱싱한 과일과 꽃 등을 반복해서 그렸으며 생명 있는 것들만이 예찬되었다. 어둡거나 죽은 것들은 추방되었다. 알다시피 근대성은 합리성과 과학이란 이름으로 우리

주변의 삶에서 죽음이란 단어를 지우고자 했다. 이전에 신의 영역이었던 죽음은 의학의 발전으로 인해 극복할 대상으로 변해버렸으며, 나아가 '삶의 기쁨'만이 충만한 현실 세계에 대한 강박과 집착이 죽음을 금기의 대상으로 만들었다. 그래서 근대는 '영성의 문화'를 '물성의 문화'가 지배한 과정이기도 하다.[7] 시각적인 아름다움이나 미술 내적인 문제만을 형식적으로 다루기 시작한 한국 현대미술 또한 인간과 존재에 대한 근본적인 가치들로부터 점차 멀어졌다. 사회와 현실 문제를 반영하는 것도 가능한 한 미술에서 배제되었다.

이처럼 미술이 '개념'이라는 가장 기본적인 근거만으로 모든 것을 끌어들이며 영역을 확장한 결과, 인간 존재의 문제는 미술가들로부터 소외되었다. 외부 세계를 미적으로 재현하는 구상미술과 서구 모더니즘 미술의 수용과 번안으로 강제된 그간의 한국 현대미술에서 죽음과 같은 인간 존재의 본질적인 주제를 다루려는 시도는 거의 없었다. 이는 서구 현대미술과도 조금은 구분되는 우리의 특별한 경우다. 분단 상황과 반공 이데올로기, 권위적인 정치권력과 통제된 사상, 그리고 일제 식민지 시대부터 이어져온 순수주의 미술관이 오랫동안 강력한 영향력을 행사한 결과로 보인다. 더불어 우리가 그만큼 미술을 장식과 아름다움 속에서만 이해해온 결과이기도 하다. 그러나, 일제 식민지 시기와 한국전쟁, 분단, 4·19와 5·16, 70년대 군사독재와 80년 광주를 거치면서 오늘에 이르기까지 무수한 죽음과

폭력, 희생을 경험해온 한국 미술인들의 작품 속에 죽음을 정면으로 다룬 예가 드물다는 사실은 매우 아이러니컬하다. 80년대 후반을 거치면서 비로소 사적인 경험과 동시대 현실에서 마주하는 다양한 죽음에 대한 인식을 다룬 작업이 조금씩 출현하고 있는 실정이다.

그간 금기시되던 '죽음'은 최근 인문사회학적으로 다시 관심의 대상이 되었다. 죽음이 새삼 성찰의 대상으로, 문제적 대상으로 부상한 데에는 여러 원인이 있겠다. 무엇보다도 주변에서 자살하는 이들이 너무 많아졌고 잔혹하게 살해당하는 등 안타깝게 죽어간 이들 또한 늘어났다. 그만큼 죽음이 빈번한 사건이자 핵심적인 문제로 부상한 것이다. 결과적으로 죽음으로 내모는 이 사회 현실에 대한 성찰과 반성이 요구되는 한편 바람직한 삶과 죽음의 조건에 대한 인식도 뒤를 잇고 있다는 생각이다. 타자의 죽음은 나의 실존에 영향을 끼치는 매우 중요한 변수다. 그렇기 때문에 우리는 타자의 죽음에 주목해야 하고 관심을 가져야 한다. 사실 죽음에 대한 사유는 불가피하게 근대성 자체에 대한 반성의 측면을 요구하게 되었고 사회적, 정치적, 인문적 문제로 부상했다. 당연히 미술이 자신의 삶에서 유래한 모든 문제를 시각적으로 해명하는 작업이라면 한국 사회에서 빈번한 여러 죽음에 대해 작가들이 고민하지 않을 도리가 없을 것이다. 그러한 인식 아래 한국의 구체적인 정치와 현실, 그리고 사회·문화적 현상 속에서 왜 죽음이 초래되고 있으며

어떤 죽음이 문제적인지, 과연 죽음을 어떻게 볼 것인지에 대한 논의는 미술에서도 긴요하게 요구되는 일이다. 미술이 인간다운 삶과 진정한 행복을 추구하려는 본능적인 욕망의 실현에서 자유롭지 못하다면 죽음과 죽음으로 이끄는 모든 것에 대해 저항하고 반성하려는 것은 당연한 시도로 보인다. 그러니 인간 존재에 대한 깊은 성찰과 사유를 보여주려는 미술은 결코 죽음을 회피할 수 없다. 이미 인간 존재 자체가 근본적으로 떨쳐낼 수 없는 비극적인 조건 속에 놓여 있다. 그 안에서 미술이 할 수 있는 가장 중요한 일은 아마 '애도'일 것이다. 애도의 시간은 우리에게 죽은 자들이 떠나고 없는 현실을 받아들이도록 도와준다. 인간은 죽음에 대한 더 많은 앎과 성찰, 애도를 통해 삶을 더 존중하게 된다. 죽음을 불러내고 그 죽음에 대해 깊이 사유하며 비극적인 죽음을 위무하고 치유하는 기능이 미술 안에는 숨 쉬고 있다. 애초에 미술은 애도로부터 시작되었다.

　나 역시 죽음의 공포와 불안을 접하면서 혹은 앞으로 맞이할 죽음을 생각하면서 오랫동안 죽음을 다룬 미술 작품을 감상해왔다. 지난 몇 년간은 그렇게 죽음을 다룬 이미지와 함께 적지 않은 시간을 보냈다. 이 책은 죽음을 소재로 한 이미지에 기댄 단상으로, 1980년대에서 현재까지 동시대 한국 현대미술가들의 작업 속에 나타난 죽음을 중점적으로 살펴보았다. 그동안 전시장에서 접한 작품들 중에서 죽음과 관련된 것들을 모아 그에 대한 단상을 적어나갔다.(기존의 내 책에서 다룬 작품

은 가급적 제외했다.) 한국 작가들의 죽음에 대한 인식과 그것의 형상화를 헤아려보면서 한국 현대미술에서 죽음은 어떻게 다루어지고 있는지, 그리고 그것이 지닌 의미는 무엇인지를 생각해보고자 했다. 한국 현대미술 속에 나타나는 죽음에 대한 일반적인 인식과 정서, 그리고 작가들이 주목하는 죽음이 무엇인지 살펴보고 싶었다. 결국 이 책은 죽음을 다룬 미술 작품에 대한 나의 개인적인 독해다. 이 글을 쓰는 시간은 나에게 있어 죽음이란 무엇인지를 가만히 들여다보는 다소 고요하고 차가운 시간이었다. 생각해보면 그동안 내 대부분의 책들은 지극히 개인적인 관심사에 의해 수집하고 독해한 이미지들의 목록이었다. 이번에는 죽음이다. 나이 쉰이 되면서 죽음에 대한 상념이 더욱 커졌다. 쉰이란 열의 다섯 배가 되는 수란 뜻인데 그렇게 보낸 세월이 너무 아득하고 참담하다. 돌이켜보면 지금까지 살아온 것도 기적이다. 그동안 죽을 고비를 여러 번 넘겼고 생사의 갈림길에서 운 좋게 살아남아 여기까지 왔다. 그사이에 죽은 지인들의 얼굴이 수시로 떠오른다. 나는 늘상 그들의 죽음을 기억하며 살아왔다. 삶은 삶이 아닌 죽음에 대한 더 많은 앎을 필요로 하며 삶의 완성은 죽음임을 새삼 깨닫는다.

2014년 2월
성관 박영택

차례

평범하게 살 권리 사회적 죽음

몸을 던져 묻는다 자살

또 다른 우리 동물의 죽음

생의 일회성이야말로
생의 진지함이자 집요함의,
혹은 열정의 근거가 된다.
그러니 오히려 죽음은
인생에서 축복일 수 있다.

살아 있는 모든 것은
사라진다

존 재 의 역 설

미술에서 죽음은 늘 깊은 주제다. 프랑스의 아날학파 역사학자이자 사회학자, 인류학자인 필립 아리에스는 "죽음은 우리가 끊임없이 그 실체를 확인해야 하는 가장 위대한 실존적 진리 가운데 하나다"라고 말한다. 그에 의하면 죽음에 따르는 허무는 "더 이상 거의 정확한 기하학적 허무가 아니며, 의식의 발전 과정 속에서 두터운 지속성과 징후로서의 위력을 획득한다." 죽음이 그 위력을 획득하는 것은 공적 영역, 곧 한 사회에 통용되는 상징과 도상의 표현을 통해서다. 인류의 역사는 다양한 전통과 문화 속에서 죽음의 이러한 '징후로서의 위력'을 표현하고 축적해왔다. 그러나 오늘날 죽음은 방송 매체를 통해 너무 일상화되어버렸다. 병원의 한쪽 구석에서 슬며시 진행되는 죽음 역시 그 절박성을 잃어버렸다고 아리에스는 진단한다.

이처럼 오늘날의 죽음은 고독감과 무책임 속에서 비밀리에 처리된다. 방송이나 영화, 만화 등 대중문화 영역에서 다양한 죽음의 표현이 있지만 이제 그것들은 옛날과 같은 '인간 의식의 발전 과정 속의 두터운 지속성과 징후로서의 위력'을 더 이상 회복해내지 못하고 있다. 이와 반대로 죽음의 억압적 성격은 상

품, 공간, 속도, 스펙터클, 자동화, 의료, 미디어, 과학, 성, 음식, 관료 조직 등 사물과 생활 형식 속에 훨씬 더 일상화하고 감추어진 방식으로 광범위하게 스며들어 있다. 죽음이 직접 드러나지 않는 간접적인 것으로 되었을 뿐 아니라, 인류의 오랜 문화 속에서 지속되어온 삶과 죽음 간의 대결과 그 가능한 중재, 마음과 육체 사이의 중재 가능성도 실제적으로 사라져버렸다. 아리에스는 그 사실을 매우 두려워했다. 죽음이란 사건은 원래 어떤 생물 개체를 구성하는 전체 조직 세포의 생활 기능이 정지되는 것을 일컫는다. 물론 인간에게 죽음이란 그렇게 단순한 생물학적 현상에만 그치는 것은 아니다. 그것은 분명 문화적인 현상이다. 인간은 타인의 죽음과 죽음에의 의지를 해석하며 삶의 의미를 성찰하는 존재다. 그리고 죽음을 초래한 고통과 죽음에 대한 해석과 표상은 시간에 따라 변해왔다.

우선적으로 죽음을 생각할 때 대다수 작가들은 사라짐과 부재, 상실과 소멸이라는 관점에서 죽음을 다루고자 한다. 그래서 죽음을 다룬 작업에서 먼저 만나는 것은 소멸될 수밖에 없는 존재의 무상성無常性을 드러내는 것이다. 시간이 지나면 지상에 존재하는 생명 있는 것들은 결국 사라진다. 사라질 수밖에 없는 존재가 바로 생명이다. 상당수 작가들은 엄정한 자연의 법칙, 사물의 이치 아래 소멸되고 사라지는 존재에 대한 성찰을 통해 인간이란 존재, 나란 존재에 대한 여러 상념을 부풀려내면서 이를 작업 안으로 자연스럽게 호명하고자 한다.

숨 쉬는 조각

이병호 〈Deep Breathing〉

이병호는 인간의 몸에 깃드는 시간의 추이를 통해 삶에서 죽음으로 변해가는 과정의 전모를 목도하게 한다. 인간의 육체란 고정되어 있거나 불변하는 것이 아니라 지속적인 변화를 거듭하는 것이고 종국에는 소멸의 종착점으로 서서히 진행되는 과정의 것이다. 그 몸은 시간의 지배를 받는다. 그러니 우리의 몸은 살아 있음과 동시에 죽어간다. 살면서 죽어간다는 아이러니가 몸이다.

전통적으로 조각은 견고하고 영속적인 물질로 구현되었다. 인간의 몸을 단단하며 내구성이 강한 재료로 재현했다. 부드럽고 말랑거리며 이내 썩어가는 살 대신에 돌이나 나무, 금속 등의 견고한 물질로 대체했다. 거기엔 시간의 지배를 받아 사라지는 육체를 영속적인 존재로 만들고자 하는 희구가 내재되어 있다. 부디 썩지 말고 사라지지 말고 영원히 산 자들의 눈에 축복처럼 남아 있기를 바랐던 것이다. 그래서 자연계에 존재하는 물질 중 가장 단단하고 영원히 남아 있을 수 있다고 여겨지는 물질의 표면에 인간의 몸을 비벼 넣었다. 그것이 조각의 역사이고 조각 재료의 역사다.

반면 이병호는 단단하고 영원성을 보장하는 재료 대신에 실리콘과 공기를 이용해 형태가 변하는 조각을 만들었다. 불변하며 움직이지 않는다는 확신을 주는 것이 일반적인 조각인데, 변하지 않을 것이라는 믿음을 주는 동시에 그 믿음을 순간 무너뜨리기에 적절한 대상으로 작가는 실리콘을 선택했다. 먼저 실리콘으로 여인상을 만들고 그 내부에 공기를 주입해 주입량과 압력에 의해 작품의 모양이 바뀌도록 했다. 그것은 확고한 형태를 지닌 조각이 아니라, 가변적이고 생성적인 조각이자 시간의 추이에 따라 반응하는 조각이다. 기존 조각이 부동의 덩어리로 제작되었다면 이병호의 조각은 물렁거리는 실리콘으로 이루어졌고 그 안에 에어 컴프레서에 의해 공기가 들어가고 나가는 차이에 따라 형태가 변하는 양상을 안겨준다. 공기의 양과 시간에 따라 변하고 생성되는 조각이다. 그 차이에 의해 살아나고 죽어가는 모습을 보여준다. 여기서 공기는 인간 삶에 미치는 환경 요소, 시간 등을 은유한다. 인간은 공기를 호흡하고 받아들이지 않으면 죽는다. 따라서 공기란 인간의 생존에 절대적이다. 반면 죽음은 공기의 차단, 혹은 공기의 부재다. 지상의 모든 것들은 공기와 접촉하여 산화와 부패, 발효의 과정을 겪는다. 공기라는 요소는 생명체의 호흡과 생명 유지를 돕는 동시에 변질과 감염, 죽음의 원인이 되기도 하는 양가적인 성질을 지니고 있다. 공기 없이 살 수 없지만 결국 그 공기로 인하여 죽어간다. 늙어가고 소멸한다. 작가는 공기를 이용해 인

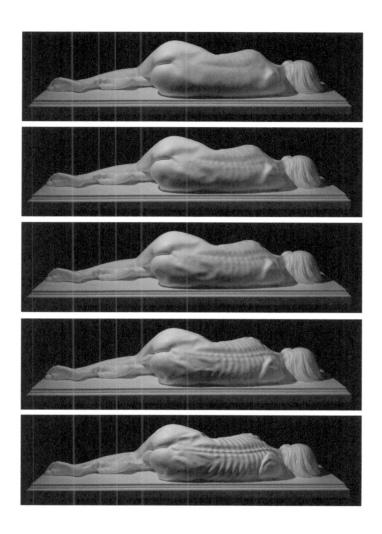

Deep Breathing
실리콘, 에어 컴프레서, 165x57x37cm, 2011

체의 안팎을 드나들며 형상을 일그러뜨리고 복구하기를 반복한다. 인체 조각상의 매끈한 표피 아래로 끊임없이 바람이 들어갔다 빠지도록 해서 형태가 변형되었다가 다시 본래로 돌아가는 과정을 반복해서 보여준다. 이는 생사를 오가는 인간 존재의 상황을 환각처럼 안긴다. 젊음의 생기로 가득 찬 몸에서 노년의 몸, 그리고 죽음을 반복하고 있는 것이다.

한 여인이 나신으로 엎드려 있다. 탱탱한 피부와 관능적인 살이 부드럽게 흐른다. 그러나 일정한 시간이 경과하면 풍성한 살은 안쪽으로 함몰되고 쭈그러들면서 갈비뼈와 살갗에 잠겨 있던 온갖 뼈들을 드러낸다. 아름답던 몸은 이내 흉측한 시신처럼 바뀐다. 뼈로 돌아가는 것이다. 뼈는 모든 인간이 동질성으로 귀환하는 지점이다. 뼈를 덮은 살이 개별성을 증명하는 지점이라면 그것이 사라지고 지워진 자리에 처연히 남는 뼈는 결국 죽어서 남는 마지막 지점을 선명하게 보여준다. 인간의 몸은 이렇게 사라지고 죽는 물질이다. 동시에 이는 아름답고 관능적인, 삶으로 충만한 한 여인이 결코 변하지 않을 것이라는 믿음, 또는 변하지 않길 원하는 바람을 덧없이 깨는 일이기도 하다.[8] 사람의 육체가 변화를 본질로 하듯 인간의 마음 또한 결코 고정되거나 영원할 수 없다. 이 같은 이중적 의미가 살과 뼈 사이로 왕복운동을 하는 이병호의 조각 작품에 깃들어 있다.

사라지는 것과 남는 것

김아타 〈온에어 프로젝트 152-8; 해골-얼음의 독백 시리즈〉

김아타는 얼음으로 제작된 해골이 시간의 흐름에 따라 녹아 내리는 과정을 앵글에 담아, 존재와 사라짐의 실체를 포착하고 자 한다. 여기서 해골은 구체적인 존재이자 죽음을 동시에 껴안 고 있다. 해골이란 이미 누군가 존재했기에 남은 상처다. 마지 막 모습이다. 해골은 모든 존재가 무로 돌아갔음을 서늘하게 안겨준다. 그것은 결국 비존재, 반反존재다. 그러니 해골은 존재 와 반존재 사이에 놓여 있다.

작가는 얼음으로 조각된 해골상을 오브제로 삼아 이를 촬영 했다. 해골 형상을 한 얼음덩어리가 모두 녹아서 사라져버리기 까지의 시간을 온전히 카메라에 담았다. 대략 8시간 동안 촬영 을 했고 그 시간 동안 찍은 사진을 하나로 합성했다. 단단한 얼 음 조각이 녹아서 물로 변해버리는 순간을 한 장의 인화지 표 면에 채워 넣었다. 디지털 편집 기술을 이용한 이미지 중첩 방 식과 카메라 장노출 촬영 기법을 병행해 만든 사진이다. 여기 서 그가 8시간을 고집하는 이유가 흥미롭다. 그에 의하면 이 시 간이 사물의 밀도를 가장 잘 나타낼 수 있는 시간이고 인간이 활동하며 일할 수 있는 시간이자 최초의 사진을 찍기 위해 소

**온에어 프로젝트 152-8;
해골-얼음의 독백 시리즈**
C-print, 258x188cm, 2007

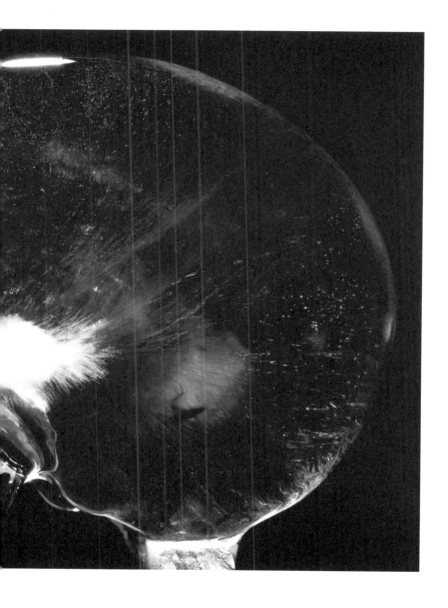

요된 시간이라는 것이다. 여기서 최초의 사진을 찍기 위해 소요된 시간이란 사진을 발명한 니세포르 니엡스가 파리의 풍경을 찍기 위해 8시간의 노출이 필요했던 그 최초의 시간을 암시한다. 그의 사진에는 8시간이란 시간이 인화지 표면 위에 누적되어 있다. 얼음 해골은 영하의 온도에서 불변한다. 그러나 서서히 시간이 흐르고 얼어붙음을 유지했던 온도가 무너지는 순간 그것은 물로 되돌아간다. 천천히 녹아 흐르면서 해골의 형상은 이내 무너지고 지워진다.

실제 인간의 육체, 시신은 일정한 시간이 경과하면 무로 귀결된다. 먼지가 되고 가루가, 즙이 될 것이다. 사실 이는 효소로 인해서다. 인체의 주요한 화학적 반응을 촉발하는 강력한 촉매인 효소는 살아 있는 동안에 대개 우리의 세포핵 속에 머물면서 박테리아나 외부로부터 침입하는 균을 해치우는 이로운 역할을 한다. 하지만 사람이 죽고 나면 효소는 즉시 세포핵에서 떨어져 나와 온몸을 누비면서 눈에 띄는 것은 닥치는 대로 먹어치운다. 죽고 나서 며칠만 지나면 인체의 어떤 세포도 온전치 못하게 되고 이후 사라진다. 인간의 몸이 원래 무형의 것이었으니 무로 돌아가는 건 당연한 일이다. 그러나 생각해보면 너무 허망하기도 하다. 인간의 몸으로 살았던 그 짧은 시간을 뒤로하고 땅 속에 묻힌 시신들, 해골은 무슨 꿈을 꿀까? 뼈와 해골조차 사라진다면 한 인간의 마지막 증거조차 사라지는 셈이다. 그는 이제 온전히 죽었다. 뼈와 함께 그를 기억하는 이들

도 지상에서 사라져버렸을 때, 누군가의 기억 속에서조차 사라지는 그것은 완벽한 죽음에 해당한다. 뼈의 부재와 기억의 부재 속에서 한 인간은 드디어 종료된다. 김아타의 이 사진 작업은 모든 이미지를 재현하고 기억하고 기록하려는 사진의 속성과 '존재하는 것은 모두 사라진다'는 자연의 법칙을 대비시켜 존재의 실체를 드러내고자 한다.[9]

존재와 부재, 보이는 것과 보이지 않는 것에 대한 작가의 관심은 고체였다가 서서히 녹으면서 액체가 되는 얼음의 물질성을 이용하는 작업으로 가시화한다. 작가는 구체적인 형태를 지닌 얼음이 액체로 녹아가는 장면을 통해 인간의 존재와 욕망, 권력 무상 등을 표현하면서 그것이 새롭게 생성되는 과정을 보여준다. 결국 이 사진은 시간의 밀도를 통해 사라지는 것과 남는 것, 존재와 부재의 문제를 다루고 있다.

"세상에는 다양한 방식으로 사라지는 많은 물체가 존재합니다. 이렇게 다양한 소멸 방식 가운데 저는 증발을 사진에 담고 싶었습니다. (…) 얼음이 녹는 과정을 사진에 담았습니다. 그 결과 얻게 된 이미지는 꽤나 극적이었지만, 역시 이미지 자체는 저에게 크게 중요한 것이 아닙니다. 중요한 것은 그 과정입니다." (작가 노트에서)

이 사진은 존재하는 모든 것은 종국에는 사라진다는 자명한 사실, 우리가 보는 시간은 결코 고정시킬 수 없으며 다만 흐르고 사라진다는 사실을 우울하게 보여준다.

이내 저편으로 갈 사람

최인호 〈바람과 함께 사라지다 - 2〉

인류는 특수한 사라짐의 방식을 발명한 유일 종이라고 보드리야르는 말한다. 그는 실제 세상이 존재하기 시작한 바로 그 순간부터 그 세상은 사라지기 시작했으며 사물을 재현하고, 명명하며, 개념화하면서 인간은 그것을 존재하게 하고, 동시에 사라짐 속으로 떠밀며, 그 생경한 현실성으로부터 절묘하게 멀어지게 했다고 한다. 하나의 사물이 명명되고, 재현과 개념이 그 사물을 포박하는 순간은 바로 사물이 그 에너지를 상실하기 시작하는 순간이라는 것이다. 그러니까 하나의 사물은 그 개념이 나타나면 사라지기 시작한다. 사라지는 모든 것은 흔적을 남긴다. 그런데 문제는 모든 것이 사라졌을 때 무엇이 남는가다. 생각해보면 자신의 사라짐의 기초 위에서 살지 않는 것은 아무것도 없다. 보드리야르는 사물을 정말 명료하게 이해하고 싶다면, 그 사라짐과 연관 지어 이해해야 하며 그보다 더 나은 분석 틀은 없다고 말한다.[10]

최인호가 보여주는 그림은 마치 산화된 철판에 희미한 이미지가 얹혀 있는 듯하다. 모래가 서걱서걱 씹히는 거센 황사바람을 맞으며 누군가 나타났다 사라지기를 거듭하는 것도 같다.

매우 암시적으로만 드러나는 형상이라 명료하지 않다. 이런 그림은 주어진 형상이나 물질적 자취 그 자체를 보게 하기보다는 보는 이가 스스로 상상하게 하는 편이다. 우리는 흔히 담벼락이나 나무, 철, 돌의 표면에서 모종의 이미지를 엿본다. 그것은 하나의 물질이지만 그 스스로가 이미지를 회임한 듯 보인다. 그것이 가능한 결정적 이유는 시간 때문이다. 오랜 시간의 자취가 사물의 피부에 흔적을, 이미지를 새겨놓은 것이다. 공기와 접촉하고 바람과 비와 눈을 맞아 물질의 피부는 벗겨지거나 함몰되고 뭉개지면서 기이한 자취를 남겨놓았다. 그것은 가혹한 시간이 맹렬하게 비비고 들어온 자리이자 모든 자연 현상이 사물의 표면에 머물다 간 자리다. 차마 더 깊숙한 내부로 들어가지 못하고 표면에서만 쓰라리게 머물다 간 상처들이 모종의 이미지를 생성시켰다. 그러니 이미지는 상처를 숙주 삼아 자라난다.

　작가는 짙고 어두운 화면에 희미한 인체의 실루엣을 남겼다. 잘린 얼굴과 상반신이 겨우 등장한다. 눈과 코와 입은 없다. 다만 얼굴, 부분적으로 남겨진 얼굴이 희끗희끗하게 드러나는 양복 상의 위로 자리하고 있고 하반신은 이내 바탕 속으로 사라진다. 캔버스 표면은 시간의 흔적을 담고 있고 무엇을 명료하게 보여주기보다는 의도적으로 잘 안 보여준다. 기존 그림과는 달리 구체적인 상의 제시나 재현과는 거리가 멀어 보인다. 사실 우리가 보고 느끼고 기억하는 장면은 그렇게 선명하거나 명확

하지 않다. 살면서 마주치는 장면들은 빠르게 사라지고 거칠게 망실되고 안타깝게 지워진 것들이 대부분이라 그것들을 온전히 재현하기란 무척 어려운 일이다. 모든 이미지의 뒤로는 분명 무언가 사라졌다. 그리고 바로 그것이 이미지가 매력 있는 이유다. 화가들은 비가시적이고 불명료하고 도저히 시각화시킬 수 없는 것들을 보여주고자 하는 존재들이다. 그것은 모순적이고 불가능해 보이는 일이다. 그러나 그런 시도를 거듭 감행하는 것이 화가의 일이기도 하다.

그림 제목이 〈바람과 함께 사라지다〉이다. 다분히 문학적인 제목처럼 이 그림은 고독하고 우울한 작가의 내면이 고스란히 반영된 듯하다. 나는 정말 오랜만에 그의 근작을 보았다. 10년도 더 전 당시 파리에 거주하던 그의 그림을 보았다. 귀국 후 그는 지방 도시에 칩거하면서 외로운 시간을 보냈던 것 같다. 그동안 우리는 연락이 두절되었다. 나는 어쩌다 그를 궁금해했을 뿐이다. 그가 그림을 계속 그리고 있는지 다른 일을 하고 있는지, 살고 있는지 죽었는지 알지 못했다. 나는 그렇게 모든 이와 무심하다. 그러다 문득 그의 그림을 전시장에서 조우했다. 경이로운 일이다. 그동안의 세세한 사정은 알 수 없지만 그가 그린 그림을 보면서 어느 정도 그 세월을 짐작할 뿐이다. 화면 속 인물/남자는 아마도 작가의 분신, 그러니까 도플갱어와도 같아 보인다. 그림 속 존재들은 모두 희미하게 그려져 있고 겨우 존재하며 얼굴은 지워져 있다. 그는 세상 속에서 적막하고 외롭

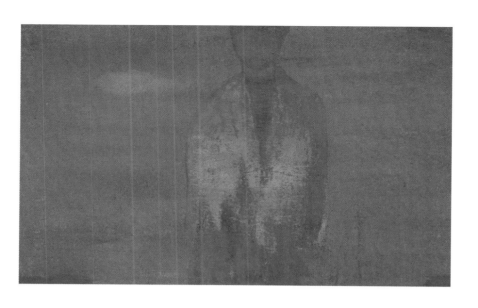

바람과 함께 사라지다-2
캔버스에 혼합 재료, 90x57cm, 2009

게 생을 보내고 있는 것도 같고 죽어가는 것도 같다. 아니, 죽은 이를 추모하는 그림과도 같다. 제목이 그러한 뉘앙스를 짙게 풍긴다. 그래서일까, 캔버스 표면이 바람에 씻기고 풍화작용을 거쳐 앙금 같은 이미지만을 겨우 남겨둔 듯하다. 겨우 존재하는 것, 겨우 볼 수 있는 것, 시각적이라기보다는 마음으로, 지각으로만 보게 하는 그림이라는 생각이다. 그림 속 남자는 이내 저편으로 사라질 채비를 한다. 그는 지상에서의 마지막 모습을 안쓰럽게 보여주면서 사라질 것이다. 죽을 것이다. 우리 모두 저렇게 어디론가 바람과 함께 사라질 것이다. 모든 이의 육체는 가루가 되거나 즙이 되는가 하면 풍화작용을 거쳐 공기 속으로, 바람 속으로 유유히 떠돌아다닐 것이다. 누가 그 사실을 부정할까? 그래서 우리는 부는 바람과 공기 안에서 누군가의 몸의 일부를 흡입하고 파편화한 인육을 섭취하면서 생을 도모하는지도 모르겠다. 거칠게 이는 바람이 자꾸 살고 싶고 욕망을 부추긴다는 발레리의 시를 그래서 떠올려보는지도 모르겠다.

바람이 인다. 살아야겠다!
거센 바람은 내 책을 펼치고 또 닫고
물결은 산산이 부서지며 바위로부터 용솟음친다.
― 폴 발레리, 「해변의 묘지」에서

시간이 쌓이면

박현정 〈무제〉

박현정은 화면 위에 얼굴들을 새겨놓고 그것을 조금씩 뜯어내거나 사포로 문지르면서 이미지를 없애간다. 표현하면서 동시에 그 표현을 무의미하게 만드는 일이다. 특정한 얼굴이 나타났다가 조금씩 뜯기고 지워지면서 사라지는 과정을 보여준다. 회화와 조각적 행위가 반복되고 그리기와 지우기, 표현하기와 표현을 덧없게 만드는 일이 작업이 되었다.

작가는 의도적으로 시간의 흔적을 발생시켜 특정한 얼굴을 지워내는 과정을 보여주고 있다. 오랜 시간이 지나서 자연스럽게 얼굴 사진이나 그림이 훼손되고 망가져버린 것과 같은 연출을 시도한다. 그러니 작가의 제작 행위 자체는 시간을 모방하는 일이다. 시간의 흐름과 힘, 시간의 폭력을 이미지화하는 일이다. 시간은 이미지를 발생시키지만 결국 모든 것을 무로 돌려버린다. 무상성을 안긴다. 시간이란 죽음이고 망각이며 부재의 다른 이름이다. 시간의 층을 누적시킨 화면은 궁극적으로 그 이미지를 갈아버리고 종내는 소멸시킨다. 그러나 완전히 망실되지는 않는다. 지워지고 뜯긴 듯한, 오래된 누군가의 얼굴이 희미하고 안쓰럽게 남아 있다. 그것은 시간이 만든 얼굴이다.

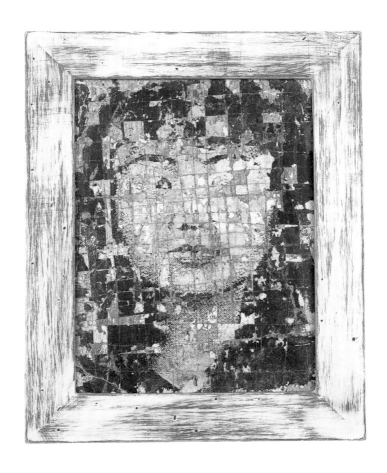

무제
혼합 재료, 26x35cm, 1997

시간에 의해 지워지고 죽어가는 얼굴. 나의 얼굴 역시 시간의 흐름 속에서 지속적인 변화를 거듭하다가 이내 사라질 것이다. 모든 인간의 얼굴은 살아서 그의 정체성을 담보하고 그가 누구인지를 산 자들의 시선에 안겨주지만 죽음은 그 얼굴을 모두 지워버린다. 죽음은 이처럼 모든 이의 얼굴을 평등하게 만든다. 결국 우리는 생존 시에 힘껏 남과 다른 나의 얼굴을 가꾸다가 죽음을 겪는 순간 남과 하등의 차이가 없는 얼굴, 해골로 돌아간다. 그것을 얼굴이라고 부를 수 있을까? 살아 있는 존재라 해도 얼굴이 심하게 훼손되었거나 가려졌다면 그 존재는 그만큼 익명의 존재가 되고 수수께끼가 된다.

문득 거울을 본다. 거울 속 내 얼굴은 오래전의 그 얼굴이 아니다. 시간 속에서 힘겹게 살아남은 지금의 얼굴이다. 이내 죽음으로 지워질 얼굴이다. 언제일까? 그때가. 시간은 내 얼굴 위에 내려앉아 살면서 조금씩 파괴한다. 지워낸다. 지금 보는 내 얼굴은 과거의 내 얼굴의 흔적을 어렴풋하게 떠올려주는 한편 이내 지금의 얼굴을 조금씩 갉아먹어가면서 지우고 있기도 하다. 따라서 현재라는 시간대 위에 위치한 얼굴은 과거와 현재와 미래가 동시에 뒤섞이면서, 존재하면서 사라지는 역설의 시간에 잠시 멈춰서 진동하는 얼굴이다.

박현정의 작업에서 중요한 것은 흐르는 '시간'이다. 누구도 결코 시간을 멈추거나 고정시킬 수 없다. 아마도 이 세상에서

망각기계 노순택
장기보존용 안료 프린트, 100x140cm, 2005~2011

가장 무서운 힘과 속도를 보여주는 것이 바로 시간 아닐까? 그런데 작가가 보여주는 시간은 걷잡을 수 없이 빠르게 지나는 시간이 아니라 '쌓이는 시간'에 가깝다. 여러 시간대가 쌓이고 누적되어 두께를 지닌 것을 보여주는데 여기서 과거의 실체는 이미 존재하지 않지만 그렇다고 아예 없는 것도 아니다. 그것은 분명 흔적으로 남아 이전의 모습을 상기시킨다. 그 얼굴은 망각되는 중이다. 잊혀가는 도정에 살아남아 외마디 비명을 지르는 얼굴이다. 작가는 과거를 회상하는 현재를 보여주고 동시에 그 현재가 어느새 과거가 되어버리는 시간, 그러니까 언제나 현재이며 그 현재는 또 언제나 과거로 쌓이는 '시간'이라는 것의 아이러니를 문제 삼고 있다.[11]

폐허에서 생각하다

한애규 〈폐허 – 세움과 누임〉

> 공기와 바람이 비둘기의 비행에 본질적인 만큼 공허도 인생에서 본질적이다.
>
> — 칸트

나는 폐허가 좋다. 폐사지가 좋고 파괴되거나 세월에 의해 무너져 내린 잔해들이 좋다. 경주의 어느 절터, 그리고 앙코르 와트의 허물어진 신전에 앉아서 오랜 시간을 보낸 적이 있다. 소멸과 죽음을 떠올려보고 이 비루한 몸의 간당거리는 나약한 목숨을 의식하고 내 몸 저 밖에서 영원히 선회하는 시간의 힘을 느껴본다. 그러니 모든 폐허는 아름답다. 잔혹하고 참담하지만 그렇게 부서지고 소멸되어버린 마지막 잔해는 기이한 아름다움으로 들끓는다. 그곳을 풀들이 점령하며 모든 경계를 지운다. 전쟁이나 화재의 현장, 파괴와 죽음을 접한 이들은 그 강렬한 폐허의 분위기를 의식에서, 마음에서 쉽게 지우지 못한다. 무의 자리를 본 이들은 다시는 헛된 욕망의 전언과 영원을 약속하는 모든 말에 현혹되지 않는다. 그들은 삶의 끝과 욕망의 마지막 자리를 이미, 미리 본 자들이다. 그런 이들의 충혈된

눈은 결코 이전으로 돌아갈 수 없다. 생각해보면 모든 죽음과 끝은 수평의 자리를 보여준다. 수평은 수직에 반한다. 수직이 욕망적이고 남근적이라면 수평은 고요와 휴식, 휴지를 보여준다. 모든 욕망을 죄다 가라앉히고 밑으로, 바닥으로 끌어내린다. 수평은 평화이며 침묵이고 노동에 반하고 내 존재를 타자 앞에 세우지 않는다는 제스처다. 수평은 그래서 복종이자 겸손이고 모든 것을 받아들이는 관용의 정신이다. 인간이 수평이 되는 순간 그는 자신이 돌아갈 자리를, 최후의 자세를 미리 시연한다.

한애규는 폐허의 자리를 순례했다. 그리스와 터키 등의 유적지를 여행했다. 흩어진 돌무더기와 깨지고 바스러지는 벽과 닳고 닳은 기둥을 쓸면서 어떤 허무를 만났다. 욕망의 끝을 바라보았다. 폐허에서 접한 상념과 감회가, 모티프가 작품으로 밀고 나온다. 작가는 옛 신전에서 여러 세기에 걸쳐 약탈과 괴로움을 당한 포석과 파괴적이고 가혹한 서사시를 만났다. 이 성소는 옛날 속에 존재할 뿐이다. 완벽한 고독 속에서 비극적인 모습을 하고 있다. 아니, 쓸쓸함 속에서 빛나는 통렬함이 있다. 도시 어느 곳에서나 잘 볼 수 있도록 높은 언덕 위에 자리한 신전은 완전히 노출된 살갗처럼 연속적이며 자기만족적이고 사람들의 이목을 끄는 표피로 이루어졌다. 그러나 지금 그곳은 완전히 파괴되었다. 결코 이전의 모습으로 돌아갈 수 없다. 영원한 것은 없다. 한때의 영화와 권력과 욕망은 시간이 지난 지

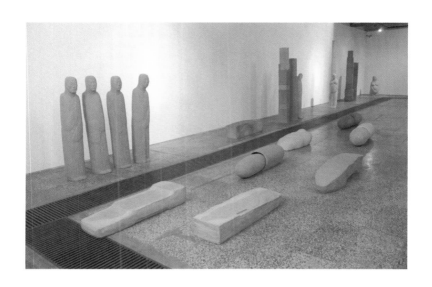

폐허-세움과 누임
테라코타, 전시 장면, 2010

금 부질없는 것이 되어 바람에 흩어진다. 무수한 시간이 겹쳐 어지러이 흔들리는 그 착잡한 공간을 찾아온 이들은 결국 무너진 자리, 부재를 확인하러 온 것이다. 작가는 그 돌무더기와 기둥에 자신의 그림자를 드리웠다. 수천 년 전의 자리에 현재의 시간을 올려놓았다. 수직으로 발기되었던 기둥은 바닥에 쓰러져 뒹굴고 견고한 벽들은 무너졌다. 현재의 사람들은 그 잔해 위에 가만히 앉아서 상상한다. 유한한 자신의 생에 대해, 그리고 현존하는 모든 삶의 자취가 결국 먼지가 될 것도 예감할 것이다. 그곳은 결국 반성의 자리다. 자신의 시작과 끝을 한자리에서 펼쳐 보여주는 공간이다. 저 무너진 폐허 더미에서 우리는 공허함을 만난다. 인간은 삶에서 수시로 공허/죽음과 조우한다. 그래서 혹자는 이렇게 말한다. "우리는 공허와 함께 춤출 줄 알아야 한다. 그것은 위대한 유희이고 위대한 양식이다."

작가는 폐허를 추억하며 전시장에 기둥, 넓적한 덩어리 같은 것들을 세우고 눕혀놓았다. 흙으로 빚고 뜨거운 불로 구워낸 테라코타들이다. 전시장에 들어온 이들이 흡사 옛 신전의 잔해나 무덤가를 배회하는 듯한 경험을 접하게 하려는 것이다. 그 주위를 거닐면서 생명의 탄생과 죽음의 순환에 대해, 문명과 폐허에 대해, 수직과 수평에 대해 생각하도록 권하고 있다. 그 흙덩어리 위에 걸터앉아 상념에 잠겨도 무방할 것이다. 여자의 부푼 몸 같기도 하고 옹관, 기둥, 돌무더기 같은 것을 떠올려주지만 그것들은 흙이고 기꺼이 소멸될 흔적들이기도 하다. 한애

규는 무엇을 재현하거나 표상하려 하기보다는, 의도적이고 목적론적인 이야기를 구현하려 하기보다는 모든 욕망의 휴지기를, 그 드물고 빈 풍경을, 폐허에 다름 아닌 장소를, 보고자 하는 욕망을 다소 무력화시키는 수평의 공간을 안긴다. 시간에 투항하고 대지의 몸에 기꺼이 밀착되어 있으며 시간의 힘에 저항 없이 가라앉은 풍경이다. 그곳에서 새삼 인간 존재의 끝을, 모든 문화와 이미지의 마지막 자리를 떠올려본다. 생의 무상성을 깊이깊이 들이마신다.

누가 떠나든 죽든

우리는 모두가 위대한 혼자였다. 살아 있으라, 누구든 살아 있으라.

— 기형도, 「비가 2 ─ 붉은 달」에서

자연의 섭리

전종대 〈낙엽〉

사진은 시간을 사로잡아 응고한다. 아니, 시간을 죽인다. 시간이 죽을 수 있을까? 바르트는 사진의 셔터는 짧은 순간 세상과 시선을 폐지하기에, 그 순간은 이미지의 기계적 실행을 촉발한 작은 실신, 작은 죽음이라고 말한다.

하나의 죽은 잎이 고독하게 자리한 사진이다. 단독으로 설정된 나뭇잎 하나가 가득하다. 어두운 바탕을 배경으로 황금빛 타원형이 시신처럼 누워 있다. 낙엽의 시신, 낙엽의 주검! 물기가 빠지고 몸체에서 분리되어 나온 이 메마르고 바삭거리며 쭈글쭈글한 낙엽은 죽은 식물이다. 작가는 사람들의 왕래가 많지 않은 겨울 산 속에서 온전히 그 형태를 유지하고 있는 낙엽을 스튜디오로 가져와 검정 종이 위에 놓고 사진을 찍었다. 진한 갈색의 낙엽과 검정색의 화면이 대비되면서 낙엽의 이미지가 선명하게 표현되었다. 동양화에서 주로 쓰이며 유연한 속성이 강한 한지에 인화하는 마지막 단계를 거치면서 낙엽의 거친 질감은 더욱 섬세하게 부각되었다. 실제보다 크게 확대된 낙엽의 디테일이 극진하게 묘사되어 그 물성이 극대화되었다. 순간 저 작은 낙엽 하나가 지닌 고유한 존재감이 강렬하게 부감되고

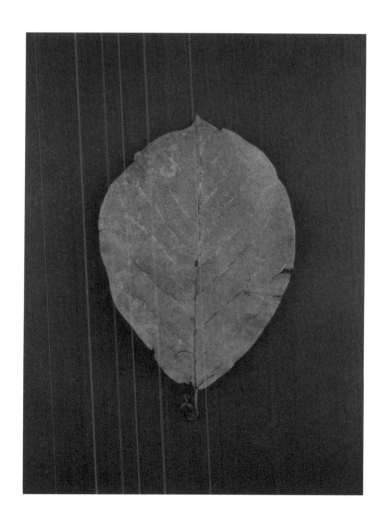

낙엽
한지에 잉크젯 프린트, 50.8x60.9cm, 2011

그의 죽음 또한 깊이 각인되어 다가온다. 그것은 인간의 시신과 동일하게 누워 있다. 저 또한 기꺼이 썩어 인간의 몸처럼 흙으로 돌아갈 존재라고 말한다. 작가는 낙엽의 죽음을 인간의 죽음 못지않게 다루고 있는 것이다.

작가는 자신의 작품을 "낙엽의 표정을 재현한, 낙엽의 초상"이라고 설명한다.[12] 각기 다른 크기와 형태를 띠는 낙엽은 개별적인 자연물이지만 그 하나의 존재는 생장과 소멸의 순환이 반복되는 자연의 한 단면을 보여준다. 나무가 성장하고 쇠퇴하는 과정을 상징적으로 드러내는 이 낙엽에는 생명력 가득한 시기를 거쳐 현재의 상태로 변화한 나뭇잎의 특정한 순간이 응축되어 있다. 그래서 우리는 자연스럽게 낙엽의 피부에서 온화한 표정을 한 채 노년기를 맞이하는 사람의 주름진 얼굴을 떠올릴 수도 있다. 그것은 인간 존재와 대등한 낙엽, 등가물 같은 것이 되었다. 끊임없이 움직이는 순환에 순응할 수밖에 없는 자연의 섭리 안에서 이 낙엽은 썩어갈 것이다. 가루가 되어 바스라지다가 흙과 함께 섞일 것이다. 인간의 몸 또한 그렇게 될 것이다. 언젠가는 반드시 가루, 먼지로 되돌아간다. 또 그래야만 우리 인간이 지구에서 생명 모험이 지속되는 데 일조하는 원자들을 제공할 수 있다고 한다. 머지않아 가루가 될 이 낙엽을 보면서 명상과 관조의 시간을 보낸다.

왜 인간은 너무나 비참하고 불행하게 병들고 나이 들어 노망이

나고 몸이 쇠약해져 추한 모습으로 죽는가? 왜 우리는 이 나뭇잎처럼 자연스럽고 아름답게 죽지 못하는가? 우리의 무엇이 문제인가? 수많은 의사와 약, 병원, 수술, 삶의 괴로움과 즐거움에도 불구하고 우리는 품위 있고 검소하게 미소를 띠며 죽지 못한다.

— 크리슈나무르티, 『크리슈나무르티의 마지막 일기』에서

무제 황규태
컬러 사진, 1994

작은 생명을 보듬는 시선

김진관 〈마른 풀〉

전종대가 마른 낙엽을 통해 엄정한 자연의 법칙을 떠올려준
다면 김진관은 마른 풀을 통해 생사의 무상함을 말한다. 전통
한지 위에 흩어진 마른 풀들이 적조하게 그려져 있다. 가만히
들여다보니 이름 없는 들풀들이다. 메마르고 버석거리는 것들
이 대지에 흩어져 있다. 이내 가루가 되고 먼지가 될 것들이다.
가늘게 그려져 있기에 가까이 다가가 보아야 한다. 작은 존재
들, 어찌 보면 흔하고 하찮은 것들이지만 더없이 소중한 생명체
들이다.

자연은 뭇 생명체를 회임한다. 가득 품고 있다. 자연은 부단
히 변화하는 가운데 스스로를 넘어가면서 무수한 생명들을 산
개한다. 움직임 속에서 하나의 형태로부터 다른 형태로 쉬지
않고 옮아간다. 쉼 없이 움직이면서 기존의 형태를 만들고 부
수며 소멸시키고 다시 생성한다. 인간은 자연의 생명 활동을
통해 자신의 생명을 반추한다. 자연의 이 무한 영역에 자신의
유한한 생을 비춰본다. 자연과 생명들을 본다는 것은 인간이
절대적 주체의 자리임을 확인하는 것이 아니라 '무한의 타자성'
에 참여하는 것이다.

마른 풀
한지에 채색, 127x190cm, 2012

텅 빈 화면에 적조한 식물들만 다소곳이 자리하고 있다. 더 없이 쓸쓸하고 애틋하다. 간결하고 소박하기 그지없는 필선과 담백한 채색이 구차함과 번잡함을 죄다 걷어내고 뼈처럼 올라 갔다. 동양의 서화는 모두 식물의 형상, 그 생장의 추이를 반영 하는 선에서 연유한다. 자연과 생명을 그렇게 보고 깨달은 자 의 시선에서만 가능한 그림이다. 거대함과 스펙터클과 현란한 논리로 무장한 현대미술의 무서운 시각 중심적인 욕망 앞에 이 그림은 한없이 누추하고 헐벗고 가엾다. 그런데 사뭇 감동이 있다. 작가의 따뜻한 마음이 마냥 눈에 밟힌다.

"이번 그림들은 우리 삶 속에 접할 수 있는 작은 씨앗들의 생 명과 본질에 뜻을 같이하였다. 모든 자연은 생의 산물을 낳고 자 하는 마음을 갖는다. 그것은 인간과 자연의 근원적 물음이 며 공생의 장이다. 아내의 병간호와 더불어 자연의 작은 열매 나 하찮은 풀 한 포기라도 그 외형 이전에 존재하는 생명의 근 원을 생각하게 되었다."(작가 노트에서)

오랫동안 투병 생활을 하던 작가의 부인이 몇 해 전 죽었다. 그 긴 병상에서 죽음과 싸우다 죽음으로 돌아갔다. 이제 다시 는 아프지 않을 것이며 앞으로 결코 죽지 않을 것이다. 그러나 하찮고 작은 들풀조차도 따스한 시선으로 보듬던 착하고 맑은 작가의 눈은 분명 많이 아팠을 것이다.

저기
내가 있네

시 신

죽음을 생각하여 언제 떠나도 미련이 없도록 준비와 각오를 하면 좀 더 생각을 깊이 하게 된다. 몸이 아프면 죽음을 생각하게 된다. 아픔이 없으면 죽음 생각을 안 하게 된다. 사람의 몸은 아끼고 아끼다 흙이 된다.

— 류영모, 『죽음 공부』(박영호)에서

삶과 죽음이 다르지 않다. 그래서 옛날 사람들은 죽음을 삶의 시간에서 분리된 이원화된 공간으로 간주하지 않았다. 죽음의 의미를 이승과 저승의 경계, 또는 시간의 단절과 삶의 분절이 아니라 궁극적으로 삶의 완성이자 이해로 보았다. 모든 인간은 종국에는 삶의 한계, 즉 죽음에 도달한다. 유한 존재자인 인간에게 가장 확실한 사실은 삶의 끝에 죽음이 놓여 있다는 것이다. 삶을 향한 인간의 행보는 죽음을 향한 그것과 언제나 동일하다. 때문에 삶의 종말을 의미하는 죽음은 언제나 인간에게는 공포의 대상으로 다가온다. 그러니 죽음은 여전히, 삶의 또 다른 이름일 뿐이다. 통상적으로 사람들은 죽음을 한 생명체가 세상에 태어나서 일정 기간의 생애를 끝내고 사라져

없어지는 것으로 생각한다. 그들은 죽음을 현존적 삶의 마감, 그 이상의 의미로 간주하지 않는다. 그러나 하이데거에 의하면 죽음이란 '현존재'의 현재와 무관한 먼 미래의 사건이 아니다. 죽음은 '본래적' 삶의 방향을 결정하는 절대적인 힘으로, 현존재의 삶 속에서 현실적으로 작용한다. 죽음은 일상인들의 세속적 시간을 깨뜨릴 수 있는 유일한 '사건'인 것이다. 그에 따르면 모든 현존재가 죽음에 대해 '불안'을 갖는 것은 사실이다. 그러나 현존재의 죽음에 대한 '불안'은 자신이 세상에서 사라질 것이라는 두려움 때문이 아니라 존재와의 관계 훼손, 즉 '자신의 존재 능력을 죽음이라는 최대의 한계상황 앞에서 상실하지 않을까 하는 데서 오는 정서'다. 그러한 실존적 정서로 말미암아 현존재는 죽음으로 끝나는 자신을 최대한으로 긍정하며, 그것을 그대로 순수하게 보전하려고 최선을 다한다. 실존에게 죽음은 일종의 '봉인된 영역'이다. 동시에 모든 인간에게 죽음이란 불가피한 것이며 불가해한 것이다. 따라서 죽음이 없는 삶이란 결코 존재하지도, 의미화하지도 않는다. 모든 인간들은 예정된 죽음을 살고 있으며 모든 존재가 마지막으로 체험하는 것, 아니 마지막으로 체험되는 것이 바로 죽음인 까닭이다.[13] 생명체들의 삶 속에는 이미 죽음이 내재되어 있는 것이다. 이런 측면에서 죽음의 전제 조건은 곧 생명이라고 할 수 있다.

그러나 살아 있는 존재는 결코 '사실로서의 죽음'을 경험하거나 이해할 수 없다. 존재가 이해할 수 있는 것은 고작해야 삶에

내재되어 있으면서 삶을 따라다니는 '확신'으로서의 죽음이다. 그럼에도 죽음은 받아들여져야 하는 것이다. 따라서 죽음의 의미화는 죽은 뒤에 일어나는 것이 아니라, 항상 살아 있을 때, 그것이 '바로 지금－여기'의 삶에 어떤 영향을 미치는가에 의해서 나타나게 된다. 죽음은 한시적인 삶을 완성하여 영속적인 것으로 만드는 것이며, 개체를 전체에 통합하여 보편성을 갖게 하는 것이다. 자아는 죽으면서 더 큰 자아(세계)에 포섭된다.

인간은 삶과 죽음을 한 몸 안에서 겪어낸다. 타자 역시 동일한 일을 행하고 있다. 산다는 것은 죽음을 전제로 이루어지는 일이기에 그 죽음이라는 종료가 없다면 지금의 생의 지속은 의미가 없다. 그러니 죽음이 있기에 인간은 이 주어진 한계적 삶을 절실하게, 의미 있게 살고자 한다. 삶 속에 이미 들어와 있는 죽음인 것이다. 인간이 된다는 것은 죽는 것이다.

저기 누운 나를 본다

배형경 〈인간은, 죽는다.〉

인간이 태어나서 살아가고 죽음으로 도달하는 과정, 더 나아가 죽음 이후 시간, 공간의 문제를 다루는 배형경에게 조각은 하나의 사유 방식이다. 그녀가 인체를 다루는 것은 조각적 접근의 하나이고, 삶과 죽음을 사고하는 과정이다. 작가가 다루는 재료는 흙, 석고, 철이 주를 이룬다. 그것들은 조각의 기본적인 물질들이고 노동의 흔적을 고스란히 축적해주는 재료인 동시에 자신의 육체가 물질·재료와 구체적으로 만나 형태화하는 데 적합한 것들이다. 그 재료를 이용해 인체를 만들었다.

구체적인 얼굴이 망실된 인간의 몸이 직립해 있다. 아니, 그 직립의 인간상을 나뭇단 위에 눕혀놓았다. 순간 그 몸은 주검이 되었고 풍장이나 화장을 기다리는 존재가 되었다. 작가는 작품을 보는 이들이 자기 자신의 죽음을 목도하도록 한다. 우리 모두 저 나뭇단 위에 올려진 몸이고 이내 사라질 존재들이다. 그러니 작가의 작업은 산 자들을 죽음의 장소로 소환하고 있는 셈이다. 저 조각은 사라지기 직전의 마지막 시신을 연상시킨다. 풍장은 단어의 의미 그대로 대기에 시신을 노출하고 바람을 매개하여 자연스럽게, 천천히 육신을 대기 중에 흩어놓는

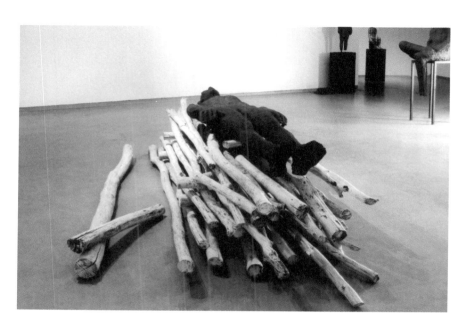

인간은, 죽는다.
철, 나무, 200x60x60cm, 2010

장례 의식의 한 방법이다. 대기 중에 흩어짐으로써 망자는 본래적 자연의 세계에 자신의 육신을 되돌린다. 존재는 순간적으로 사라지지만, 사라짐으로써 더 큰 존재, 즉 자연에 안긴다. 풍장을 통해 대자연의 세계 속에 흩어진 망자의 몸은 이제 자연과 한 몸을 이룬다. 시신의 점진적인 탈골을 통해 풍장은 삶의 흔적을 오래 간직하고, 죽음의 일상성을 부각한다. 반면 시신을 불로 태우는 화장은 육체를 단번에 산화하고, 땅에 묻는 매장은 육체를 낯선 지하의 세계에 가두어두며, 물에 떠나보내는 수장은 육체의 모습을 급격히 훼손한다. 이것들은 시신에 인위적인 조작을 가한다는 점에서 죽음의 폭력성을 부각한다. 이렇게 보면 자유로움의 표상인 바람을 매개하는 '풍장'의 시적 차용은 죽음을 삶의 계기로 수용하려는 장치로 보인다.

배형경의 작업은 조각 작품이면서 설치로 확장되고 있고 양식적으로 표현주의 성향이 농후한 구상 조각의 특징들이 엿보인다. 무엇보다도 짙은 고독과 허무, 그리고 죽음의 냄새가 질펀하게 번진다. 얼굴의 세부, 표정은 암시적으로 뭉개져 있고 표면은 다소 거친 마티에르를 보여준다. 그래서 오래된 나무(고목)의 표면이나 풍화에 짓이겨진 바위를 연상시킨다. 갓 출토된 미라 혹은 시신을 감촉시키는 듯도 하다. 상흔 같은 피부, 과장된 손과 발의 모양새가 심리적 드라마를 은밀하게 들려주는 편이다. 작가는 우리 모두를 시신의 과거에 안치시킨다. 순간 내 육신이 저 몸과 동일시된다. 나뭇단 위에 누워 사라지기

직전의 시간을 만나게 한다. 살아 있음 속에 늘 죽음을 상기시키고자 한다. 이른바 '상왕사심常往死心'이다. 늘 죽음을 생각하며 살아라! 늘 죽는다는 생각을 하면, 지금 살아 있는 목숨을 고맙게 생각하고 아름답게 살 수 있다.

배형경의 조각은 읽는 조각이다. 본다는 것은 실상 읽는 것, 인식의 문제이지 않은가. 사색을 권유하고 생각에 동참케 하며 침묵 속에서 은밀한 소통의 손길로 유인하는 그런 조각이다. 그것은 전시장 공간 전체를 생각거리로 환기하는 힘을 지닌 조각이기도 하다. 인간이기에 지니는 삶과 죽음의 문제는 영원한 예술의 화두다. 그것만이 이 작가의 머리와 뇌수와 감정과 사유를 늘상 버겁게 그득 채우고 있는 것들이다. 작가는 그 문제에서 한시도 떨어지지 않는, 떨어질 수 없는 자신을 본다. 작업은 그런 자신이 고스란히 투영되는 장이다.

착한 주검

오세열 〈푸른 초장〉

> 내가 아는 것이라고는 얼마 뒤에 내가 죽을 것이라는 사실뿐이
> 다. 내가 정말 알 수 없는 건 피할 수 없는 죽음의 정체다.
>
> — 파스칼, 『팡세』에서

원인이 무엇이든 간에 죽음의 과정이 시작되면 혈액 순환이
멈추면서 산소 공급이 중단된다. 곧 뇌의 산소 포화도가 떨어
진다. 산소 결핍으로 인해 세포들이 신진대사 기능을 제대로
하지 못하고 이로 인해 다양한 형태의 조직 손상이 영구적으
로 일어나며, 필수 아미노산과 단백질을 더 이상 만들어내지
못한다. 결국 부패가 시작되면서 세포 조직이 허물어진다. 세포
들이 정상 상태로 되돌아가지 못하면서 주요 조직들이 파괴되
고, 결국 사망에 이른다. 우리가 물리주의physicalism에 입각한다
면 인간은 그저 육체에 불과하다. 특정한 형태의 '물질적' 존재
가 인간의 몸이다. 인간은 특정한 방식으로 기능하는 물질이라
는 얘기다. 이 육체적 조직이 파괴돼 제대로 기능을 하지 못할
때 그 사람은 죽은 것이다. 그러니 기본적인 차원에서 죽음에
는 어떤 미스터리도 없는 셈이다. 그러나 인간의 죽음은 그런

물리주의로만 설명되거나 이해되지 못한다.

눈이 시리게 녹색으로 물든 풀밭에 시신이 누워 있다. 싱싱한 풀의 비린내가 진동하고 습한 기운이 주검을 감싸고 있다. 환하게 살아나는 자연을 배경으로 죽음이 진행 중이다. 저 풀밭 속으로 시신은 썩어 들어갈 것이다. 오세열의 그림은 회화적이고 어눌한 형상 아래 죽음의 한 순간을 정지시켰다. 두렵거나 불길하기보다는 평화롭고 안락해 보인다.

작가는 기름을 완전히 제거한 상태의 물감을 사용해서 촉각적인 바탕을 조성한 후에 그림을 그렸다. 또한 캔버스 천을 뒤집어 틀에 고정하고 여기에다 합판을 덧대 보강 처리를 함으로써 마치 견고한 바탕 위에 그림을 그리는 것과 같은 환경을 조성한다. 작가만의 독특한 방법으로 바탕 처리를 해 특유의 질감 효과를 연출해내는 것이다. 다분히 오래되고 친근하고 자연스러운 느낌이 풍겨나는 것은 작가에 의해 구현된 마티에르와 함께 바탕 화면에서 상당 부분 조성된 효과에 기인한다.[14] 그런 효과는 마치 화면이 무수한 시간을 머금고 있는 것처럼 만든다. 아울러 인위적인 것이 아니라 마치 자연스럽게 만들어진 듯한 화면이다. 작가는 단순히 그림을 그리는 데 머물지 않고 칼이나 송곳과 같은 끝이 날카로운 도구를 사용해 그리고, 긋고, 긁고, 갉아내는 등의 다양한 공정을 중첩시켜 화면에다 비정형의 스크래치를 만들어낸다. 이렇듯 텁텁한 질감과 스크래치가 중첩된 화면과 더불어 그 이면에 오랜 시간의 흔적을, 행

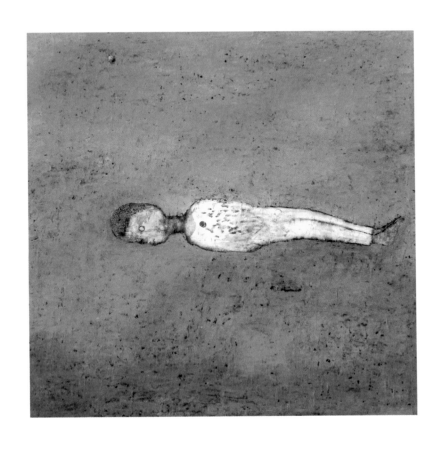

푸른 초장
캔버스에 혼합 재료, 100x100cm, 2008

위의 흔적을 머금은 것 같은 고유의 분위기가 연출된다.

이러한 연출력을 통해 작가는 공포스러울 수 있는 주검을 상당히 특이하게 풍경화한다. 이 〈푸른 초장〉은 죽음이 결코 두렵거나 무서운 것이 아님을 보여준다. 그저 자연스럽게 자연으로 돌아가는 모습이다. 나 또한 죽어서 저 풀로 환생할 것이다. 이슬을 머금고 비린내를 풍기는 싱싱하고 뾰족한 풀로 말이다. 더운 여름날 태양 아래 초록으로 물든 풀밭 위에 누운 주검이 있을 뿐이다. 말 없는 주검은 침묵 속에서 고개를 대지를 향해 숙이고 있다. 흡사 풀들의 소리를 들으려는 듯하다. 그는 순하디순한 사람이 되어 대지에 투항한다. 움직일 수 없는 몸과 소리를 내지 못하는 입, 어떠한 것도 볼 수 없고 들을 수 없는 귀를 가지고, 뛰지 않는 심장과 더 이상 기능하지 않는 몸의 기관들을 풀밭 위에 눕히고 땅속으로 들어가려는 것이다. 모든 욕망을 죄다 내려놓은 지극히 편안한 모습이다. 그는 최후로 착해졌다.

새가 머지않아 죽으려 할 적에 그 울음소리가 슬프고 사람이 죽으려 할 적에 그 말이 착해진다.

— 『논어』 「태백」 편에서

섬뜩한 유머

이동욱 〈Chupa Chups〉

> 죽음이 주는 강력한 인상은 인간의 삶이 영원하지 않다는 것, 죽음이라는 것은 어디서고 나타난다는 것, 모든 세속적 추구는 죽음 앞에서 아무 의미가 없다는 것을 가르쳐준다.
>
> — 스타니슬라프 그로프, 『죽음이란』에서

여기 몸체는 사라지고 머리만 달랑 남은 존재가 있다. 이동욱은 사람 머리 모양을 한 막대사탕을 만들었다. 그 머리는 개미에게 잠식당하고 있다. 다소 엽기적이고 서정적인 호러와 같은 이미지다. 정교하게 조각되어 극사실에 가까운 리얼리티를 지닌 형상들이 부조리하게 설정된 상황들과 충돌함으로써, 마치 판타지 영화 장면처럼 환상적이면서도 생생한 현실감을 느끼게 한다. 이 절단된 머리는 참수되어 뒹구는 머리를 연상케 하기도 하고 죽음의 참담한 상황 내지는 절망적인 끝을 보여준다.

이동욱의 작업을 오래전 〈뉴 페이스〉 전시에서 처음 보았던 기억이 선명하다. 지극히 작은 인형을 섬세하게 만들어놓은 사실적인 솜씨에 놀랐고 얼굴 표정과 포즈, 상황 설정이 주는 그로테스크하고 엽기적인 분위기, 충격적인 장면이 사뭇 섬뜩했

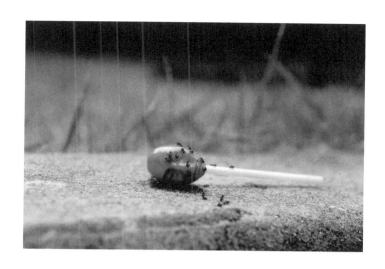

Chupa Chups

혼합 재료, 개미, 8x2x3cm, 2003

다. 잔혹성과 엽기가 묻어나는 이 연출은 동시대 대중문화와의 깊은 친연성을 은연중 드러내고 있었다. 마치 영화에 쓰이는 효과미술, 혹은 애니메이션의 기초 작업처럼 보였다. 제이크 채프먼과 디노스 채프먼 형제의 작업이 연상된다. 그들의 작업과 비슷하게 이동욱은 만화, 영화, 호러와 컬트 등이 복합적으로 얽힌 감수성의 세례를 '세게' 드러내고 그 위에 엽기적 상상력, 가상성, 판타지 등을 얹어놓았다. 이 모두는 개인적 성향과 기호에 힘입어 출현하고 있다. 약간의 병리적 현상도 보이고 동시에 낯설고 기이한 것에 대한 매료, 사소하고 작은 것들에 대한 의미 부여, 사소한 장난, 교란, 변신과 유희에 대한 작가의 관심이 흥미롭다. 최근 젊은 작가들의 작업에서 이처럼 주변 사물들을 연금술적으로 다루며 오브제를 활용해 재미와 유머, 흥미와 손의 노동 등을 복합적으로 끌어안은 작품이 부쩍 늘고 있다는 생각이다.

아무리 작아도 비교적 인체의 사실적 외형을 잘 갖춘 그의 소인小人들은 잔혹이라는 용어로 대변되는 어떤 카테고리 속에서 피어난다. 잔혹하지만 어딘지 SM적 상상의 여지를 남겨두는 이 두상은 우리가 평소 생각해낼 수 있는 모든 금기된 욕망을 작게 축소된 인간 형상 속에 응집해서 보여준다. 수지와 유리섬유로 만든 인물상들은 매우 사실적으로 보이지만 실은 가짜이고 허구다. 스컬피라는 클레이 애니메이션에 쓰이는 재료를 사용, 지극히 작으면서도 생생히 묘사된 이 머리는 극사실

적이면서도 미끌미끌한 액체성을 뒤집어쓰고 있거나 끈적거리는 피부 표면을 보여준다. 그 인간 형상은 사실적이면서도 기이하고 낯선 느낌을 동시에 전해준다. 오늘날 경쟁과 약육강식의 비정한 논리 아래 희생되는 개체 혹은 치열한 생존 현장에서 빈번하게 자행되는 죽음의 은유인 셈이다. 몸은 죄다 사라지고 오로지 눈 뜬 얼굴만 남아 있다. 그 얼굴에 작은 개미들이 잔뜩 달라붙어 있다. 개미들은 스멀스멀 기어올라 죽은 이의 얼굴을 파먹을 것이다. 그러면 저 얼굴은 이내 사라지고, 자신이 누구인지 보여줬던 안면이 부재하는 순간 그는 지상에서 자신의 상을 기어이 지우게 된다.

최후의 얼굴

김명숙 〈무제 10〉

　김명숙은 얼굴 하나를 보여준다. 장지 위에 먹물로 긋고 칠하고 흘려서 묘사했다. 종이의 표면에서 홀연 나타났다가 형언하기 어려운 잔상을 남기고 가려는 듯하다. 두 눈을 감았고 입술은 약간 벌어져 있다. 눈, 코, 입만이 자리하고 있으며 나머지는 그려지지 않았다. 아니, 사라지려는 것 같다. 있음과 없음 사이에서 겨우 존재한다. 특정인의 초상이자 모든 인간의 얼굴 같다. 저 얼굴은 작가의 삶에서 접한 얼굴이자 상처처럼 남은 얼굴이라고 한다. 다름 아닌 암으로 죽은 이의 얼굴이다. 우리는 주검을 두려워한다. 죽은 이의 마지막 표정을 차마 보지 못한다. 애써 외면하려 한다. 그 얼굴이 나의 얼굴이 될 것이기 때문이다. 암으로 고통을 받던 육신은 이제 지루한 병과의 전쟁을 마감했다. 죽기 직전까지 그를 엄습하며 괴롭혔던 병마와의 지난한 싸움이 드디어 끝났다. 진통제에 의해 지연되었던 혹독한 고통 역시 사라졌다. 드디어 온몸을 정복한 암 세포 역시 저 육체와 함께 죽어갈 것이다. 죽음을 맞이한 얼굴은 비로소 편안해 보이고 고요하다. 그는 이제 더 이상 보지 못하고 듣지 못하며 말하지 못한다. 생애 동안 저 얼굴로 감당했던 모든

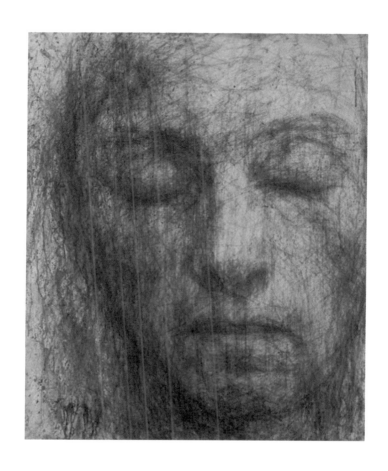

무제 10
종이에 혼합 재료, 75x95cm, 2013

일을 내려놓았다. 이제 그 누군가의 얼굴로 보여지고 표상되었던 표면은 사라질 것이다. 그러니 지금 이 얼굴이 지상에서 보여주는 그의 마지막 얼굴이다.

어둡고 검게 그려진 얼굴은 형언하기 어려운 비장한 분위기에 젖어 있다. 누런 장지에 검은 먹물이 기이하게 어울리면서 죽은 이의 초상을 호명한다. 작가는 죽은 이의 얼굴에 깃든 무수한 시간과 생애의 굴절과 투쟁을 표현하려 했다. 수천 시간의 흔적을 아로새기고자 했다. 사실 모든 그림은 불경스러운 욕망이다. 그것은 가시화할 수 없고 재현할 수 없는 어떤 것을 간절히, 절실히 기원하는 행위와 유사하다. 김명숙의 그림은 그런 맥락에 자리하고 있다. 그는 자신이 표현하고 싶은 얼굴, 숭고한 죽음을 맞이한 얼굴 하나를 간소한 재료 하나로 간절히 그리고 그렸다. 모노톤의 색채로 무수히 선을 긋고 칠하고 덧칠하는 특유의 드로잉 작업으로 그려진 얼굴은 죽은 이의 얼굴이고 모든 인간이 최후로 간직한 얼굴이다. 수많은 선의 흔적들은 빛과 어둠을 만들어내고, 형상을 두드러지게 했다가 무너뜨리기도 한다.

김명숙이 그린 얼굴은 보는 이에게 결코 지워지지 않는 상처를 남긴다. 우리 모두는 저 표정으로 생을 마감할 것이다. 그러니 죽음은 공평하다.

세상에서
가장 평등한 것

해 골

자기의 죽음을 가까이 느끼며 바르게 사는 것을 장자는 '근사지심近死之心'이라고 하였다. 인간은 늘상 죽음을 의식하며 산다. 삶에서 죽음을 외면하거나 지워낼 수는 없다. 삶 속에 이미 죽음이 저장되어 있기에 그렇다. 따라서 삶을 생각하는 이는 당연히 죽음을 사유한다. 어떻게 살아야 하느냐라는 질문은 곧바로 어떻게 죽어야 하는가와 동일한 물음이 된다.

삶은 저마다 다양하게 전개되고 그들이 맞이하는 죽음도 제각기지만 그 결과는 잔인할 정도로 평등하다. 오직 뼈로 남는다. 그러니 세상에서 가장 평등하고 민주적인 것으로 뼈만 한 것이 없다. 약 20만 년 전 호모 사피엔스가 지구상에 나타난 이래 1000억 명가량이 죽었다고 한다. 그러니 그만큼의 죽음, 해골이 존재했을 것이다. 뼈에 붙어 있는 살들이 사라지는 날, 홀로 남은 뼈들은 적지 않은 시간을 고독하게 견디며 제 위에 있던 살들의 일을 추억할 것이다. 살은 뼈 없듯이 살았지만 뼈는 한시도 그 살을 저버린 적이 없다. 죽음에 이르러서야 살들은 오직 저 안쪽에 돌처럼 박혀 있던 뼈의 은자적 존재를 생각한다. 온갖 시선과 시간과 고통과 쾌락을 담당했던 살이 사라진

자리에 뼈는 여전히 어둠 속에서 시간을 견디면서 아직도 그 누군가의 몸이 이 지상에서 온전히 사라지지 않고 있다는 사실을 전설처럼 전하고 있는지 모르겠다. 간혹 우리는 그 전설을 확인하기 위해 뼈를 지상의 햇살 위에 추려내는 경우도 있다. 그러니 저 뼈만 한 것이 어디에 있는지 생각해볼 일이다.

삶과 한 몸인 죽음

이일호 〈생과 사〉

이일호의 〈생과 사〉는 삶과 죽음이 동전의 양면처럼 겹친 얼굴을 보여준다. 옆으로 누운 얼굴 형상 위에 같은 크기의 해골이 하나로 포개져 있다. 삶과 죽음이 만나고 있다. 삶과 죽음은 이렇게 늘 한 몸으로 완강하게 붙어 있다. 살아 있다는 것은 죽어간다는 것이고 죽어가는 일이 사는 일이다. 해골이 산 자의 귀를 씹고 있는 이 작품은 죽음이 삶을 경고하기 위한 타자로서가 아니라 주체를 형성하기 위해 소환되어 있다. 삶을 사는 것은 동시에 죽음을 사는 것임을 주지시키기 위해서 호출된 것이다. 그것은 '색즉시공 공즉시색'과도 통한다. 삶이 곧 죽음이고 죽음이 곧 삶이다. 그 둘은 서로의 아바타이자 분신이다. 작가는 그곳에서 자신의 분신, 페르소나를 본다.[15]

작가는 다음과 같이 말한다.

"멍청히 있을 때 또는 꿈자리에서 죽음은 내 살점을 뜯으려 덤벼든다. 한 발 한 발 천천히 무감각하게 그러다 돌연 왈칵 덤벼드는, 죽음은 그렇게 엄습한다."(작가 노트에서)

바로크 시대 바니타스 속의 해골은 삶의 덧없음을 뜻한다. 그저 모든 것을 무로 돌리는 신의 섭리를 말한다. 바니타스의

해골이 말하듯이, 죽음과 삶은 동전의 양면처럼 논리적으로 맞붙은 것이다. '위' 없는 '아래'가 있을 수 없듯이 죽음 없는 삶이란 존재할 수가 없다는 메시지다.

작가 자신의 생각이 곧 조각인 그에게 "예술은 내 삶의 덧없음과 회한과 고통과 슬픔으로 숙성된다." 그의 생각이란 인간에 대한 이야기이자 인간 존재의 근원적인 문제 등으로 귀결되어왔다. 생사가 그 대표적인 질문이고 화두다. 그 생각이 문득 덮치는 순간 냅다 그것을 얼음처럼 얼려놓는다. 그래서 그의 조각은 그의 뇌 속에서 돌아다니다 걸려든 것들이 물질로 고형이 되어 존재한다. 조각을 하는 그는 마치 문인이 문자로 생각을 외화시키듯 자기 생각을 이미지로 형상화하고 이후 그것을 물질로 고정한다. 생각은 입자나 전류, 혹은 쏟아지는 폭포수 같고 더러 쏜살같이 사라지는 바람 같은데 그는 그것을 애써 부여잡아 구체적인 공간에 자립시킨다.

"조각은 기다림이다. 조각은 귀신과 같아서 멀거니 앉아 있다 해서 올 일이 아니다. 사방에서 화두를 잡듯, 무당이 굿을 하듯 정진해야 한다."(작가 노트에서)

조각은 그림과 달리 결정적인 하나의 몸을 원한다. 공간에 자존하는 구체적인 몸과 살로 구축되어야 하는 것이다. 이일호가 산출한, 시어처럼 간결하고 정리된 형상은 인간을 둘러싼 모든 욕망과 관능, 삶과 죽음 등 다소 끈적거리고 눅눅한 내용들을 상당히 솔직하고 직접적으로 드러내왔다. 그는 흙의 질감으

생과 사
합성수지에 아크릴 채색, 100x100x180cm, 2009

로 삶에서 연유하는 생각의 질곡을 부드럽고 유연하게 혹은 관능적으로 주물러 빚는다. 그리고 그것을 합성수지로 떠내고 착색을 한다. 눈을 감고 있는 자소상의 무표정한 표정은 아마도 그렇게 감긴 눈 안쪽의 어둠을 쳐다보고 있을 것이다. 그리고 그 어둠 속에서 삶과 하나로 포개진, 삶과 한 몸인 죽음과 만나고 있을 것이다. 바니타스(인생무상)이자, 메멘토 모리(죽음을 기억하라)이다.

거부할 수 없는 유혹

안창홍 〈입맞춤〉

　안창홍의 〈입맞춤〉은 이일호의 작품과 매우 유사한 그림이다. 해골에서 나온 혀가 눈을 감고 있는 여자의 뺨을 핥고 있다. 죽음이 삶을 애무한다. 죽음은 삶을 마냥 유혹한다. 하루도 쉬지 않고 귓가에 붙어서 속삭인다. 삶은 죽음의 유혹에 무방비다. 속수무책이다. 해골의 혀가 관능적인 여자의 얼굴 속으로 들어가고자 한다. 길고 딱딱해진 혀를 여자의 귓구멍 속으로 밀어 넣는 것 같기도 하다. 흡사 성기가 되어 여자의 몸으로 들어간다. 에로스와 타나토스, 성과 죽음은 인간 사회에서 가장 오래된, 가장 중요한 주제다.

　죽은 듯 눈을 감은, 마네킹과도 같은 여자의 얼굴은 산 자를 흉내 낸 죽은 얼굴, 인공의 화장술로 뒤덮인 핏기 없는 창백한 얼굴이다. 죽음이 끊임없이 저 얼굴, 삶을 유혹한다. 이 '유혹하는 죽음'은 청춘의 덧없음, 언젠가 늙고 병들어 죽어갈 운명에 대해 말한다. 그것은 서양미술사에서 다루어지는 해골이 등장하는 '춤추는 죽음death macabre'[16]과는 조금 다르다. 유사하지만 도덕적, 교훈적이기보다는 죽음의 도상을 즐기는 편이다. 죽음을 삶의 종결로만 받아들이는 것은 죽음을 대상화하는 것

입맞춤
캔버스에 아크릴, 각 96x96cm, 2002

이다. 어떤 면에서 죽음은 삶과 밀착해 있기 때문에 쉽게 망각하거나 끔찍하도록 공포스러울 수 있다. 안창홍은 늘 죽음의 중의적 측면에 주목해왔는데 그에게 죽음은 끔찍하지만 거부할 수 없는 아름다운 유혹으로도 나타난다.

그의 또 다른 작품 〈자연사박물관〉(193쪽)은 그가 주변에서 발견한 다양한 주검들을 수집, 봉인한 것을 그린 것이다. 작가에 의해 기록된 이 일상의 죽음은 잔혹한 비장미를 대신해 순수한 주검 자체만을 제시하고 있다. 그것이 역설적이게도 삶을 숭고하게 받아들이게 한다.[17] 화려하고 관능적인 화장으로 가려진 얼굴도 결코 죽음을 피할 수 없다. 덧없는 치장과 요란한 껍질의 흔적도 시간이 지나면 뼈로, 해골로 귀착된다. 저 해골을 이길 수 있는 얼굴은 없다. 따라서 우리는 자연과 시간 앞에서 겸손해야 하며 생명의 유한성을 통해 그것의 소중함을 깨달아야 한다고 작가는 말한다. 우리가 자연에서 배울 수 있는 것은 죽음을 받아들이는 태도다.

죽음은 환상이 아니라 우리가 받아들여야 하는 현실이다. 나는 더 나아가 우리는 죽음이라는 현실과의 관계 속에서 우리의 존재를 재구성해야 한다고 주장하고 싶다. 우리 시대의 가장 치명적인 특징은 바로 죽음을 현실로 받아들이려고 하지 않고 자꾸만 달아나려고 하는 태도다.

— 사이먼 크리칠리, 『죽은 철학자들의 서』에서

어쩌면 축복

홍경택 〈선물〉

삶이란 붙은 혹이나 달린 사마귀다. 죽음이란 부스럼을 째고 헌데를 짜는 것이다.

　—『장자』「대종사」편에서

　홍경택은 언더와 오버 문화를 가로지르며 고전과 초강력 포스트모던 문화의 최전선을 종횡으로 섞어 아름답게 그려내는 작가다. 그의 작품은 1990년대 이후 대두된 클럽이나 언더그라운드 계열에서 마니아층을 형성해온 대중문화, 특히 펑크funk 문화에 대한 지극한 관심의 내재화이자 그에 대한 숭배의식, 패스티시pastiche다. 동시에 그에 대한 회화적 번안이고 그 환각성과 에너지, 주술적이고 신비적인 체험 등을 내포한다. 그러면서 대부분의 기존 회화들이 보여주는 버거운 주제의식의 눌림, 과도한 엄숙, 메마른 형식, 관습적인 그리기 등을 돌파하고자 한다. 그의 그림이 지닌 날것으로서의 색채와 매끈한 질감은 현대 도시문명, 대중문화의 속성과 맞닿아 있기도 하지만 또한 회화에 덧씌워진 신화에 대한 거부의 표현이기도 하다. 그의 그림은 마치 '매직 아이'처럼 시선을 유혹하고 환각을 은연중 불

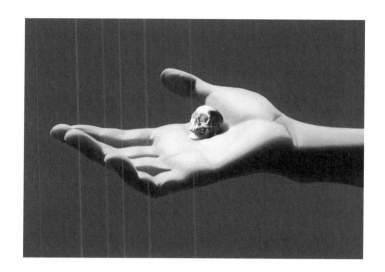

선물
캔버스에 유채, 33.4x24.3cm, 2010

러일으킨다. 보고 있으면 테크노음악과 사이키델릭한 조명의 강렬함 아래 놓인 듯한 느낌이 든다. 색다르면서도 기이한 즐거움을 선사하는 그 작품들은 대부분 붓질이 아닌 밀착된 발림으로 채워져 있다. 가볍고 경박하고 야한 장식성과 플라스틱 느낌은 반자연적이며 말초적이다.

　반면 이 작품은 평면성을 강조한 배경을 바탕으로 커다란 손바닥에 올려진 작은 해골 하나를 보여준다. 단순하고 간결하게 그려진 만큼 주제도 선명하게 다가온다. 디자인처럼 장식적이면서 강한 시각성을 지닌 회화다. 손바닥 위에 아주 작은 해골이 앙증맞게 놓여 있다. 환한 조명을 받으며 해골은 빛난다. 이 극적인 대비가 묘한 긴장감을 유발한다. 죽음을 에워싼 삶이자 삶에 비해 너무 초라해진 죽음 같기도 하다. 혹은 늘 죽음을 간직하고 살아야 하는 생의 모습을 보여준다. 산 자가 자신의 손바닥에 죽음을, 해골을 손금처럼, 부적처럼 혹은 장식처럼 지니고 있다. 매 순간 죽음을 잊지 말고 상기하라는 의미일 것이다. 제목은 〈선물〉이다. 누군가에게 해골을 선물하는 것 같다. 죽음을 건네주는 것일까? 아니면 인간이란 존재의 궁극의 선물은 죽음이란 말일까? 우리는 죽음을 두려워하고 매번 피해 다니지만 생각해보면 죽음은 축복이나 선물일 수도 있다. 죽음은 생명의 지속성과 진화를 위해 필수적인 선제 조건이다. 우리보다 먼저 살다 간, 헤아릴 수 없이 많았던 생명체들의 죽음 덕분에 우리가 태어날 수 있었다. 나의 죽음 또한 새 세대의

출현을 가능하게 해줄 것이다. 따라서 모든 죽음은 선물이다.

죽고 사라지기에 인간은 인간답다. 죽음을 피할 수 없다는 사실이 살아 있는 인간들에게 분발과 열정과 겸허함을 선사한다. 산 자의 손바닥에 이빨처럼, 치아처럼 놓인 해골은 늘 죽음을 기억하라는 경구인 동시에 죽음을 선사하는 제스처가 되고 있다. 죽음으로 한계 지어지는 생의 일회성이야말로 생의 진지함이자 집요함의, 혹은 열정의 근거가 된다. 그러니 오히려 죽음은 인생에서 축복일 수 있다. 오직 한 번뿐이니까 성실해야 하고 진지해야 하는 삶, 그건 죽음이 안겨준 선물일 것이다.

또한 바니타스의 상투성을 인용해 예술이 죽음을 극복할 수 있는 수단이 될 수 있다고 말하고 있는 것도 같다. 그와 동시에 인생도 예술도 덧없기는 마찬가지라고 이야기하는 것은 아닐까?

삶이 소중한 이유는 언젠가 끝나기 때문이다.
— 카프카

깊은 관조의 선

이은숙 〈덧없음〉

고향에 돌아온 날 밤에 내 白骨이 따라와 한 방에 누웠다.
— 윤동주, 「또 다른 고향」에서

죽음은 두렵고도 허무한 것이다. 그게 사람들을 못 견디게
한다. 죽음은 공포이면서 아울러 허무다. 그런 뜻에서 죽음은
유일무이한 것이고 아주 독특한 것이다. 죽음이 삶의 일차적인
말소라면, 백골이 삭는 것은 그 최종적인 말소라고 한국인들은
생각했다. 뼈가 인체의 마지막 근거라고 생각했기에 그렇다. 그
러니까 뼈의 풍화작용은 '죽음의 죽음'이다. 우리 조상들은 뼈
는 아버지에게서 받고 살은 어머니에게서 받는 것이라고 여겼
다. 뼈는 넋의 마지막 근거지, 넋의 최종적 주거지라고 했다. 넋
의 집, 그것이 다름 아닌 뼈였다. 넋이 영영 육신을 떠나버리는
것, 그것을 한국인들은 죽음이라고 생각했다.

이은숙은 짙은 색한지에 금색 물감이 지나간 자취를 그렸다.
순간 해골을 연상시키는 이미지 하나가 굴러가고 있다. 순식간
에 그어나간 자취가 이미지를 생성하고 적막하고 깊은 어둠으
로 물든 화면에 사건을 발생시켰다. 화면 상단에 던져놓듯이

갈필로 마구 그어댄 듯한 붓 자국이, 몇 번의 획으로 힘 있게 밀고 나간 흔적이 얼핏 해골을 상형하고 있다. 그것은 해골과 붓질 사이에서 진동한다. 마치 붓장난을 해놓은 것처럼 화면을 메우고 있다. 흡사 허공을 가르는 한 줄기 연기 같기도 하고 이내 사라져버리는 구름이나 순간 종적을 감추는 몸짓, 바람을 가르며 질주하는 새가 남긴 나뭇가지의 떨림과도 같다. 그런 흔적, 형태가 붓이라는 매개체를 통해 드리워져 있다. 작가는 어느 날 삶과 죽음에 대해 생각하다가 순간 이렇게 붓질을 해서 흔적을 남긴 것 같다. 이른바 깊은 관조 속에 드러나는 정곡의 실체가 선으로 나왔다. 제목은 〈덧없음〉이다. 이른바 기운생동하는 선, 백묘와 같은 간결하고 단순하면서도 절제된 선, 투박하고 질박하면서도 더없이 예민하고 섬세하게 흐르는 선이 해골을 보여준다. 순식간에 지나간 붓질로 인해 정적인 화면이 새로운 차원의 공간으로 펼쳐진다. 그림은 결국 선인데 동양화는 그야말로 매혹적인 선 하나로 모든 것을 거는 일이다. 작가는 삶에 대해, 죽음에 대해 생각한 모든 것을 붓의 강약, 빠름과 느림, 건습의 변화 등 수묵과 붓의 자유로운 표현 속에 표출했다.

사실 작가가 그리는 대상은 분명 존재하지만, 그의 형상에는 중심적 기호 체계로서의 객관적 대상, 타자가 존재하지는 않는다. 분명 해골을 그린 것 같지만 실은 붓질에 불과하기도 하다. 그 흩어진 붓질이 모여 해골과도 같은, 해골을 닮은 이미지를

안겨주는 그림이다. 그러니까 해골이라는 결정적이고 중심적인 대상이 핵심이 아니라 필획의 움직임이 주된 지점이다. 그러나 그렇다고 공연한 붓질이나 형식적인 제스처가 전부는 아니다. 이 그림은 필획과 해골, 선과 이미지 사이에 걸쳐 있다. 생각해보면 그것이 그림이다. 그림은 결코 실제는 아니다. 그것은 단지 물질적 흔적에 불과하다. 종이와 물감, 붓질이 전부다. 그러나 그림은 그런 것들을 통해 더 멀리 나아간다. 작가의 필획은 끊임없이 반복하면서 순간순간 새로운 세계를 만들어나간다. 그 형상은 중심도, 주체도, 위계도 없는 사유의 결과다. 이른바 '수많은 비질서들의 접속들이 새로운 형상을 창조'하는 것이다. 화면의 형상은 끊임없이 이어지는 반복으로서의 붓질과 그 붓질의 다양한 '차연'으로 생겨난 것이라는 얘기다.[18] 이는 다분히 유목적 사유로서의 그리기를 연상케 하는 대목이다. 이미 오래전에 동양인들은 그림이란 흥취나 '의상意象'의 표현이며, 대상과의 관계 속에서 일어나는 정서의 반영이라고 이해했다. 결국 이은숙의 그림은 '필획을 통한 내면적 정서의 표현'이라고 말해볼 수 있다. 동시에 그 선은 삶과 죽음 사이에 걸쳐 있는 인간 존재를 형상화하는 불가피한 흔적이기도 하다.

나로서는 덩그러니 남겨진 저 해골 이미지 하나로 인해 생겨한 파문이 좋다. 무심하게 그어나간 몇 마디 붓질들이 모여 허공에서 진동하듯 떨어대고 있는 해골 하나가 던져주는 무수한 이야기가 좋다. 까만 어둠 같은 배경 화면에 금색의 붓질이 일

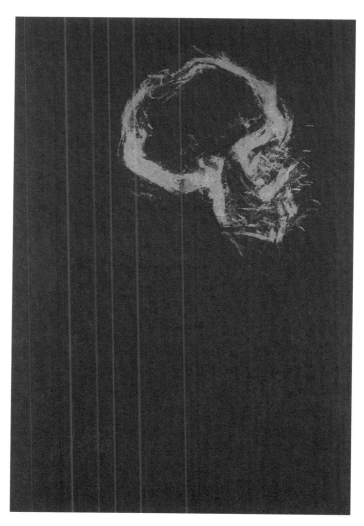

덧없음
색한지에 안료, 63x94cm, 2011

필로 지나간 자리가 해골 하나로 남았다. 텅 빈 허공에 홀로 남은 해골은 누구의 것일까? 저 해골을 보노라면 나 자신을 보는 것 같다. 나 역시 죽으면 해골 하나로 남아 어딘가를 뒹굴지 모르겠다. 죽어서도 앙다문 입과 어딘가를 응시하는, 움푹 들어간 텅 빈 눈동자의 그 빈자리를 슬프게 떠올려본다. 삶은 저렇게 해골로 귀착되는 덧없는 일이겠지만 산 자들은 자신이 해골로 남게 되리라는 것을 애써 외면한다. 그래서 삶에서 가능한 한 죽음을, 해골을 멀리한다. 해골을 가까이하는 이들은 삶 안에 죽음을 기꺼이 껴안으려는 자들이다. 우리 자신이 존재하는 한 죽음은 우리와 아무 상관이 없다. 하지만 죽음이 우리를 찾아왔을 때 우리는 이미 사라지고 없다. 따라서 우리가 살아 있든 이미 죽었든 간에 죽음은 우리와 무관하다. 살아 있을 때는 죽음이 없고 죽었을 때는 우리가 없기 때문이다. 네덜란드의 철학자 스피노자는 "인생에서 일어나는 '모든 일'이 필연적이라는 사실을 깨닫게 된다면, 우리는 그것들로부터 감정적 거리감을 유지할 수 있다"고 믿었다. 죽음의 필연성을 이해하고 이를 내면화할 수 있다면, 우리는 죽음을 덜 부정적으로 바라볼 수 있을 것이다. 인간에게 주어진 진실은, 삶을 영위하고 그다음에 죽음을 맞이한다는 것이다. 결국 존재하는 것은 삶과 죽음의 특정한 조합으로 이뤄진 '형이상학적 합성물'이다.

내가 죽을 것이라는 사실, 그리고 내 삶에 끝이 있다는 사실은 우리 인생에 관한 심오하고 근원적인 진리이며, 우리가 살아

가는 방식에 영향을 미치는 막강한 위력을 지니고 있다. 죽음은 진정으로 모든 경험의 끝이다. 죽음이 나쁜 것이라고 말할 수 있는 이유는, 죽은 상태가 나빠서가 아니라, 죽음이 수반하는 박탈 때문이다. 우리 모두 죽을 운명이라는 사실, 인생에는 반드시 끝이 있다는 사실은 우리에게 위험을 상기시킨다. 죽음이 누구에게나 '빨리' 찾아온다는 사실 때문에 우리는 신중하게 살아가야 하는 것이다. 인간은 죽음을 사유하는 존재다. 인간은 자신의 죽음을 지레 내다봄으로써 죽음을 사유하고, 그럼으로써 항시 죽음을 자신 속에 간직하고, 드디어는 죽음과 함께 살아간다. 반면, 짐승들은 죽음을 본능적으로 두려워할 뿐 죽음에 대해 고민하지 않는다.

우리는 죽음이 삶의 왕관이라는 것을 기억하면서 우리의 마지막 순간을 기쁘고 참되고 거룩한 것으로 만들 수 있는 방법을 끊임없이 실천해야 한다.

— 비노바 바베, 『천상의 노래』에서

신화가 말하기를

백수남 〈神市·阿斯達 85-4〉

인간은 천상에서 왔고 지상에서의 체류도 일시적인 것에 지나지 않으며 사후 영혼은 그가 왔던 천상 세계로 되돌아간다. 옛사람들은 분명 그렇게 믿었다. 고분은 그러한 믿음을 설득력 있게 가시화하는 구체적인 증거다. 백수남은 한국의 고대 신화에 깊은 관심을 표명해온 작가다. 특히 고분을 통해 선인들이 지녔던 생과 사에 대한 신앙과 의식을 형상화한 일련의 작품으로 알려져 있다. 그는 고대 무덤의 이미지를 원용해 자신만의 독특한 풍경을 가시화한다. 무척이나 세밀한 묘사와 정교하고 치밀한 구성이 놀라운 환영을 불러일으키는 그림이다. 그것은 신화에 기반한 내용을 이미지화하고 동시에 생과 사에 관한, 그리고 과거와 현재 사이 시공의 연속에 대한 문제를 제기한다. 그의 작품들은 삶과 죽음을 맞대고 있는 인간의 모습을 다양하게 표현하고 있다. 여기서 삶과 죽음은 결코 이율배반적인 것이 아니라 상호 의존적인 것이다.

"아사달 신인들이 그들이 지하 깊숙이 비장했던 갖가지 상징의 신기와 제물 속에 되살아나 수천 년의 시공을 가로질러 그들의 신비를 은밀하게 털어놓는 잃어버린 신화 현장의 생생한

부활, 이 얼마나 황홀한 광경인가. 삼백육십육 갑자에 환웅님께서 천부삼인을 가지시며 운사, 우사, 풍백, 운공 등 삼천 무리를 거느리시고 태백산 박달나무 아래에 나리사 배달 대궐을 차리시고 그곳에 계시사 신시-아사달을 베푸사 널리 인간을 유익하게 하였도다."(작가 노트에서)

백수남은 고조선의 수도였던 아사달을 배경으로 신화의 현장을 복원한다. 상상해서 그려 넣었다. 아사달이란 문헌상에 나타난 한반도 최초의 수도 이름이다. 아사달 사람들의 우주관은 이른바 삼극 오방의 우주관이라고 한다. 여기서 삼극이란 천지인을 말한다. 단군 신화의 태백산은 우주의 중심인 우주산이고 이 산정의 신단수는 천지인 삼계의 수직 통로로서의 우주수다. 아사달 사람들은 생명의 기원을 빛이라 여겼다. 여기서 빛은 태양신이다. 그래서 아사달 사람들의 생명은 태양신의 생명의 근원인 빛이 우주수를 타고 수직 하강함으로써 탄생한다. 이때의 우주수는 빛의 기둥인 동시에 생명의 기둥이 된다. 그래서 아사달 사람의 생명은 영롱한 구슬로 표현된다. 생명의 시현 형태인 알이 그것이다. 구슬 자체가 구체적인 생명의 형태다. 영원히 변치 않는 신비한 광채를 지닌 영롱한 구슬은 영생의 상징이다. 아사달 사람들의 고분에서 발견된 수많은 곡옥, 벽옥 들은 사자의 영생을 향한 아사달 사람들의 강력한 염원이 담긴 제물이었던 것이다. 바로 이러한 사실에 입각해 백수남은 영롱한 구슬과 해골이 가득 들어찬 무덤의 내부를 그

리거나 신단수와 해골, 구슬을 연결해 극사실로 묘사한다.

기이한 내부 공간이 환각적으로 펼쳐지고 습기, 부식토, 발효를 연상케 하는 갈색조와 녹색조로 물들어 있다. 그 안에는 부드러운 빛을 반사하는 해골들이 가득하다. 수평으로 길게 자리한 화면에는 해골과 녹색 구슬, 그리고 고분에서 출토되는 다양한 그릇과 금 장신구 등이 흩어져 있다. 마치 갓 출토된 무덤 내부를 목도하는 듯하다. 해골들이 둥근 봉분 혹은 작은 산처럼 쌓여 있는데 그 사이사이로 영롱한 구슬이 반짝인다. 소멸된 것과 영원한 것이 공존한다. 죽음과 불사가 함께한다. 화려하게 빛나는 금관과 해골, 죽은 이가 새 삶을 살게 될 때 불편이 없도록 배려하는 차원에서 곁에 놓아주었던, 평소 쓰던 토기를 연상케 하는 저 그릇과 그 안의 구슬, 덩그러니 남은 수레바퀴와 선회하는 별 등이 각자 쌍을 이루고 있다.

생의 덧없음과 불사에 대한 강한 희구가 한자리에 뒤섞여 있다. 죽음을 이기고자 했던 선인들의 간절한 무덤 자리다. 그들은 분명 인간의 삶이 지상에 머무는 짧은 시간에 한정되지 않을 것이라는 희망을 지니고 있었다. 태곳적 풍습 중에 죽은 이의 곁에 구슬(옥돌)을 놓는 것이 있었다. 여기서 옥구슬은 영혼불멸의 상징이다. 그 형태는 생명의 상징인 원천적인 알의 형태를 상기시키고, 그 재료로서의 옥은 변하지 않고 결코 썩지 않는 것으로 간주되며 그 녹색은 봄이나 재생의 색깔이었기 때문이다. 이 초록 옥구슬들은 말하자면 영생의 알맹이의 묘사요,

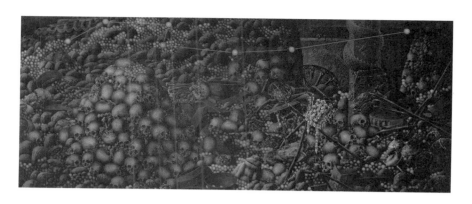

神市·阿斯達 85-4
캔버스에 유채, 510x208cm, 1985

영혼의 비유이고 이에 반해 암갈색의 구슬과 해골은 생기 잃은 존재가 된다. 해골은 결국 이승에서 인간 삶의 역사의 잔재이며 사후 육체의 소멸에 대한 비유다. 그러니 이 그림은 생사가 공존하는 풍경이다. 죽음은 죽음 자체로서의 마감이 아니며 본질적으로 종말이 아니다. 죽음은 지상에 일시적으로 머무는 인간의 한계를 표시하며, 또한 영혼을 그것이 태어난 천구(천하 세계)를 향해 되돌아갈 수 있도록 육체로부터 해방하는 힘을 지니고 있다는 것이 작가의 인식이다.

한때 인간이었음을

조광현 〈Demise & Their Playground〉

누군가의 시신은 하나의 현존이자 부재다. 주검 앞에서, 물 렁거리는 젤라틴 덩어리가 되거나 뼈마디로 흩어진 모습을 보 면 슬프고 당황스럽다. 인간은 누구나 다 그러한 모습으로 소 멸된다. 그래서인지 그 장면을 외면하고 싶어한다. 그러나 그것 과 대면하고 있는 순간이야말로 인간의 진정한 거울 단계일 것 이다. 저 해골과 뼈마디는 내 본래의 모습이고 변하는 외형과 달리 불변하는 근간이다. 해골과 뼈는 인간의 또 다른 분신이 자 초자아 속에서 자신을 응시하는 존재다. 그러나 살아 있는 자들은 죽어 남겨진 뼈를 두려워하고 멀리한다. 가능한 한 삶 에서 그것들을 멀리 떼어놓고자 한다. 시신을 남기지 않고 죽 을 수는 없을까? 흉측하게 변해가는 해골과 뼈로 남지 않을 방 법은 없을까? 고대 그리스의 철학자 엠페도클레스는 어느 날 활화산의 분화구 속으로 뛰어들었다고 한다. 자살을 택한 것이 다. 그는 그렇게 자연 화장이 되어 송장을 안 남겼다. 단지 구 리로 만든 신발 한 짝만 남아 있었다고 전해질 뿐이다. 왜 그랬 을까? 썩고 짓무르며 뼈마디로 귀결되는 자신의 끔찍한 모습을 보여주고 싶지 않았기 때문이리라.

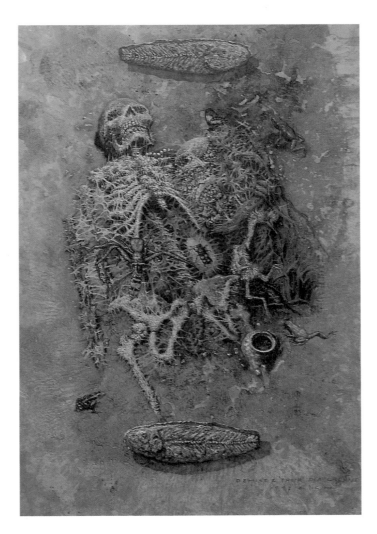

Demise & Their Playground
캔버스에 유채, 130x194cm, 1997

조광현의 그림은 오랜 시간이 지난 주검을 파헤쳐서 보여준다. 정교한 묘사로 재현한다. 물론 상상해서 그린 그림이다. 화석과 함께 뼈로 남은 한 인간이 흙 속에서 발굴되었다. 생명 있는 모든 것들의 피할 수 없는 운명이다. 오랜 시간 흙과 함께 고요히 썩어가는 몸의 잔해다. 저 형상은 존재의 허무함을 극단적으로, 전면적으로 보여준다. 위에서 내려다본 시선에 의해 시신은 숨김없이 드러난다. 그림을 보는 이들은 이 시선에 따라 저 장면을 외면하기 어렵다. 화면 전체에 가득한 뼈들은 그것이 한때 인간이었음을 보여준다. 발굴 현장에서 출토된 해골과 뼈를 조심스럽게 추스르고 복원해낸 듯하다. 저 주검을 보라! 그것은 결국 우리 모두의 마지막 모습이다. 산 자들이 발 딛고 살아가는 이 땅 아래에 얼마나 많은 뼈들이 침묵 속에 맹렬히 썩어가고 있을까? 숨 가쁘게 지워지고 있을까?

자연에서
자연으로

전 통 생 사 관

죽음을 모르고 안 삶은 거짓이다.

— 박영호, 『죽음 공부』에서

죽음에 대한 서양인의 공통된 인식 중 하나는 죽음을 '나의 것'으로 바라보고 가능성을 지닌 한 현상으로 파악하는, 다분히 과학적이고도 객관적인 성찰이다. 또 하나, 죽음을 현재의 삶에 어떤 영향을 주는 것으로 파악, 그러니까 죽음을 실존성 획득의 한 수단으로 간주하는 실용적인 인식을 드러낸다. 반면 죽음에 대한 한국인의 인식은 서양인의 합리적이고 분석적인 태도와는 달리, 다분히 '관조적'이고 '관념적'이다. 한국인은 저승을 이승의 연장선상에서 파악한다. 우선 저승이라는 내세를 확실하게 설명하는 것이 특징이며, 죽음을 새로운 삶의 시작이자 생명의 전이로 해석하는 것이 또 한 특징이다. 사람이 죽으면 영혼은 세 가지로 분류되는데, 즉 혼과 귀와 백의 핵분열이 일어난다는 것이다. 여기서 혼은 승천하고 백은 땅으로 스며드는 데 비해, 귀는 공중에서 떠돌아다니다가 기일이 되면 제사에 참석하게 된다고 믿었다. 이 중 귀와 백은 항상 산 자와 관련

을 맺으며, 풍수지리설과 연관되어 지속적으로 산 자(자손들)에게 중대한 영향을 미친다고 여겼다. 이렇게 볼 때 죽는 것과 사는 것은 존재 전이일 뿐, 별반 차별이 없는 것으로 해석된다.

이처럼 한국인의 생사관은 '현세적이면서도 내세적'이고 '내세적이면서도 현세적'이라는 데 그 특징이 있다. 한국인의 전통적인 내세관에서 특징은 죽음을 '현실 극복을 위한 이상향'으로 설정하고 동경하고 있다는 점이다. 서양인들이 죽음이나 내세를 공포, 불안의 요소로 간주하고 단지 현세의 본래성을 되찾기 위한 방안으로만 죽음을 사색하는 데 비해, 무속에 뿌리를 두고 있는 한국인은 죽음을 두려워하지 않을뿐더러, 저승을 하늘이 준 복수를 다 누린 후에는 가야 할 이승의 연장으로 사고하기 때문에 행복하고 편안하게 죽음을 맞아들이는 점도 커다란 차이점이다.

무엇보다도 한국인의 전통 생사관에서는 우주적 생명과 인간의 생명은 유기적이라 생각해왔다. 따라서 인간 중심의 생사관은 애초부터 없다. 우주로의 환원적 사고 속에는 인간이 살고 있는 땅과 공간으로서의 우주가 하나로 연결되고 있으며, 그럼으로써 삶과 죽음은 유기성을 얻는다.[19] 예를 들어 한국인의 원초적 종교 심성을 결정하는 종교인 무속에서는 인간의 영혼을 믿는데 그에 따라 사후에 영혼이 저승으로 건너가서 영생하거나 아니면 다시금 현세로 환생한다. 우주적 생명과 인간의 생명이 하나라는 것이 다름 아닌 무속의 세계관이다.

죽음은 삶의 끝이고 생각이 멈추는 지점이다. 죽음은 출생과 함께 인생의 가장 중대한 사건이다. 사람의 일생은 출생으로 시작하지만 삶은 죽음을 향해 나아가는 여정이기도 하다. 살아가는 것이 죽어가는 것이다. 생각해보면 삶의 뒷면이 죽음이고 죽음의 앞면이 삶이다. 동양의 유가나 도가에서는 개별 생명체를 자연의 기氣의 응집으로 여기며 따라서 죽음은 응집된 기가 혼비백산魂飛魄散으로 흩어져 자연으로 되돌아가는 과정으로 간주한다. 자연에서 왔다가 자연으로 되돌아가는 것을 우주 만물의 당연한 이치로 본 것이다. 불교는 개체(생명체)가 죽을 때 오온五蘊은 흩어져 멸하여도 그 개체가 지은 업의 힘이 업력으로 남아 그 다음의 오온을 형성하므로 죽음을 단순한 끝이라고 보지 않는다. 흔히 불교에서 말하는 색즉시공은 세간이 허공 속에 있다는 것, 즉 삶이 죽음의 바탕 위에 있다는 것을 뜻하고 공즉시색은 허공 속에 세간이 그려진다는 것, 즉 죽음이 삶의 바탕이라는 것을 뜻한다.[20] '생사일여'의 관점이 그것이다.

밥과 꽃

강용면 〈온고지신-영혼〉

난 이미 오래전에 죽었다. 난 앞으로 죽어 목석 같은 주검이 되고 산의 돌 같은 주검이 된다. 죽어 모래 속 진흙이 되고, 죽어서 바스락거리는 여름 풀밭에서 낙엽이 된다. 그토록 불쌍하고 처참한 사람의 죽음, 꽃으로 다시 태어나고 싶구나. 나무와 풀로 다시 태어나고 싶구나. 물고기와 사슴, 새와 나비, 그 어떤 모습으로든 제일 마지막엔 사람의 고통을 향한 그리움이 나를 잡아채리라.

— 헤르만 헤세, 『아름다운 죽음에 관한 사색』(폴커 미켈스)에서

사람이 죽으면 '타계했다'라고 한다. 타계란 전혀 새로운 세상, 낯선 세계를 뜻한다. 내세를 타계라 부름은 제2의 세계가 존재함을 암시한다. 즉 내세는 사람이 죽은 후에 그 영혼이 가서 산다고 믿는 앞으로의 세계, 곧 다가오는 새로운 세계란 뜻이다. 현존 무속에서 내세는 흔히 극락으로 인식된다. 그리고 한국 무속의 재생은 우리 주위에 널린 꽃밭의 세계다. 그래서 저 세계는 꽃밭이기도 하다. 꽃밭이 극락이다. 불교에서의 화엄도 마찬가지다. 옛사람들에게는 죽음 이후에 돌아갈 세계가 아름다운 꽃으로 가득한 꽃밭이었던 것이다.

온고지신-영혼
종이꽃, 브론즈, 133x133x138cm, 2000

강용면은 황동으로 커다란 밥그릇을 형상화했다. 마치 놋그릇을 재현한 것 같다. 밥그릇에는 상여를 장식하는 노란 꽃들이 밥알처럼 가득 담겨 있다. 저 꽃은 상여를 장식하는 종이꽃이다. 가짜 꽃이자 극락에 가라는 염원에 의해 만들어 부착한 꽃이다. 그 꽃이 밥그릇에 가득 담겨 산을 이룬다. 순간 삶과 죽음이 한 그릇 안에서 구별 없이 존재한다. 현실과 극락이 공존한다. 따뜻한 한 그릇의 밥, 밥알이 그대로 극락이고 꽃이고 생명이고 기운이다. 그 모습이 흡사 봉분 같다. 밥과 죽음, 삶과 소멸은 결국 하나라는 것이다. 산 자를 살리는 밥은 동시에 죽은 이를 기린다. 살고 죽음이 한 가지에 핀 꽃이다.[21] 어쩌면 생사는 없는 것이다. 그 구분이나 경계는 무의미하다고 본다. 강용면은 밥과 밥그릇을 둘러싼 한국인의 기층 심리와 문화를 초현실적으로 드러낸다. 나는 그가 만든 저 거대한 밥그릇에 가득 담긴 상여 꽃의 노란색에 마냥 취하면서 삶과 죽음의 부질없는 가늠과 구분을 슬쩍 지워나가는 꿈을 꾸어본다. "탄생과 죽음은 서로 대립되거나 방해하지 않는다."(도원선사)

우리 선조들에게 밥그릇은 목숨이고 희망이고 기원이었다. 간절한 믿음과 기복의 상징이 밥그릇인 것이다. 따뜻한 기운이 모락거리는 밥 한 그릇만큼 소중하고 값진 것은 없을 것이다. 생명이자 기운을 만들어내는 것이며 나눔과 배품의 은유이기도 하다. 밥에서 피어나는 김을 형상화한 것이 '기氣' 자에 다름 아니다. 쌀은 식물의 생명의 정화이며, 그것은 곧 인간의 몸에

들어와 또다시 정자·정액이라는 새로운 생명의 정화를 만들어
낸다. 생명의 씨로서 윤회를 계속하고 있다는 것이다. 그 따뜻
한 한 그릇 밥을 푸짐하게 먹고 생을 이어간다. 그러다 죽으면
다시 산 자들이 죽은 이를 기려 제사상에 밥 한 그릇을 갖다
바친다. 죽은 이가 부디 맛있게 잡수시라고 거든다. 제사가 끝
나면 그 밥을 다시 산 자들이 나눠 먹으며 생을 도모하고 그
자리에서 간간이 죽은 이를 추억하기도 한다. 우리는 죽은 자
들의 기억으로 이루어져 있으며, 죽은 자들의 부재로 살아간
다. 그러니 지금 우리가 살아가는 것은 전적으로 죽은 자들 덕
분이다.

밥 임영숙
장지에 채색, 120x180cm, 2009

붓으로 하는 굿

송현숙 〈22획〉

　우리의 무속적 생사관을 보여주는 또 다른 예로 송현숙의 작업이 있다. 바탕이 마르지 않은 상태에서 덧칠하는 전통 템페라 화법으로 선을 그었다. 그 선들이 모여서 기이한 이미지를 자꾸 연상케 한다. 추상화이면서 동시에 내용과 이미지를 선사한다. 서구 추상미술, 모더니즘의 어법에 따른 형식주의 추상이면서 토착적이고 무속적인, 한국 전통문화의 한 자락을 자꾸 연상시키는 구상화이기도 하다. 옅은 녹갈색의 바탕에 두 개의 선에 의해 지탱되는 굵은 나무토막이 자리하고 있는데 그 나무의 일부는 흰 천으로 감싸여 있다. 마치 병든 나무를 치유하거나 죽은 나무를 염하는 장면 같다. 균질하게 마감된 표면은 시공을 초월한 적막함을 연상시킨다. 그 공허에 불쑥 수평의 선, 나무가 등장한다. 이 그림은 1990년도에 세 살 위의 오빠가 논일을 하다가 감전 사고로 갑자기 죽은 경험에 대한 기억과 애도가 깔려 있다. 가족 중 가장 친한 오빠의 죽음으로 깊은 슬픔에 빠져 있었을 때 오빠의 영혼이 떠돌 구천의 어둠을 표현한 그림이라고 작가는 말한다.[22]

　죽은 영을 달래 천도하는 의식으로 진오귀, 오구굿, 씻김굿

등이 있다. 영혼을 천도하는 과정에서 혼은 살아 있는 사람과 똑같은 인격적인 대우를 받는다. 예를 들어 씻김굿에서는 망자의 맺힌 고를 풀어주어 우환 근심 없이 극락으로 갈 수 있기를 기원한다. 여기서 고는 '꿈'로 해석된다. 이 고가 풀려야만 망자가 저승길을 순탄하게 간다고 설명된다. 고가 다 풀리면 망자의 넋이 극락으로 천도하는 길을 닦아준다. 길게 펼쳐놓은 삼베가 바로 그 길이 된다. 사람은 죽음을 체험할 수 없다. 이야기로는 가능하지만, 현실에서는 불가능하다. 산 사람에게도 죽은 사람에게도 죽음은 너무도 갑작스러운 사건이다. 그리하여 굿에서는 죽음을 체험하는 과정이 중요한 의례로 마련된다. 굿을 통하여 죽음과 삶은 새로운 만남을 갖는다. 무속에 의하면 죽음은 끝이 아니라 새로운 관계의 시작이다. 굿을 통하여 만나는 저승의 시간은 질적으로 인간사와 다른 시간이라고 한다. 시간이 다르게 움직이는 공간이라는 의미다. 하지만 같은 시간으로 셀 수는 있다고 하는데 죽음의 시간은 그저 무로서 무한할 뿐이 아니라는 것이다. 그곳도 분명히 시간은 흐르며 그 시간은 또한 이승의 잣대로 계산도 되는 시간이다. 이승과 저승은 하나의 시간으로 계산이 가능하니 같은 시간 안에 있다는 점을 알 수 있다. 이런 인식으로 미루어보면 이승과 저승은 결코 단절되어 있지 않다.[23]

붓질만으로 이루어진 송현숙의 추상화는 기둥, 나무, 천 등을 연상케 한다. 특히 명주 천이 나무토막을 감싼 장면은 흡사

22획
캔버스에 템페라, 200x150cm, 2002

굿에서 연출하는 저승길 같다. 붓질한 바탕 면 위에 다시 붓질
이 얹혀 투명하게 비치는, 섬세한 신경막 같은 이 '베일링veiling'
은 화면을 홀연 가늠할 수 없는 깊이로 만든다. 반복되는 도상
들, 몇 번의 붓질로 이루어지는 이 그림은 무속적인 분위기를
처량하고 음산하게 풍긴다. 폭발적으로 튕겨 나갈 것 같으면서
도 팽팽한 긴장을 유지하는 선의 조율은 전적으로 필력에서 나
온다. 집중적이고 정신적인 붓질의 경로와 그 획의 숫자로 자
족되기에 서구 모더니즘의 환원주의적 방법론을 연상시키지만
기이하게도 한국인의 무의식 지층에 자리 잡은 한국적 원형의
코드, 상징적 이미지를 즉각적으로 떠올려준다. 이 붓질에 의
한 도상들의 조합에 우리는 씻김굿과 민화와 무속적 이미지들
을 연상한다. 작가는 굿에 대한 체험을 붓질만으로 이루어진
추상회화로 보여준다. 망자의 길로 보이는 천, 한을 연상시키는
매듭, 정주와 정박을 뜻하는 기둥과 말뚝, 치유와 죽음, 탄생과
염을 상기시키는 천 등이 반복적으로 모여 이야기를 만들어나
간다. 70년대 파독 간호보조사로 건너가 일했던 경험이 이와
같은 그림을 가능하게 했을 것이다.

하나의 붓질이 기둥이 되고 천이 되는 등 변이를 거듭하면서
이미지와 붓질 사이를 넘나든다. 이 붓질은 또한 청각을 자극
한다. 탱탱하게 감기거나 날리는 소리도 들린다. 단호하게 좌에
서 우로, 우에서 좌로, 위에서 아래로 내리꽂히는 붓질은 주어

**39획(persona nongrata from 29.9.1992-김포공항에서
추방당함)**
캔버스에 템페라, 240x160cm, 1994

진 평면 안을 벗어날 수 없는 회화의, 붓의 운명을 보여주는 동시에 그 안에서의 치열한 생존을 모색하고 있다. 아울러 그 모든 것은 자전적인 이야기로 귀결된다. 고향을 떠나 이국땅에 사는 자의 귀소 본능, 정박하지 못하고 떠도는 자의 심경, 이산의 감정, 시골집에서 보낸 유년기의 추억, 그 설화와 원시성 등이 화면을 가득 채우고 있다.

특히 모시나 삼베 같은 천의 이미지는 작가 자신의 할머니, 어머니의 추억과 관련된다. 그들이 농사일 외에도 길쌈을 쉬지 않고 해냈던 추억, 그리고 어린 시절 시골집 마당 빨랫줄에 무명, 명주, 모시, 삼베 등이 널려 있던 추억이 깃든 것이다. 아울러 죽은 이를 애도하고 망자를 편히 죽음의 세계로 보내는 의식을 연상시키는 그림이다. 이 같은 그림은 느닷없이 죽은 오빠와 함께 1980년 독일에서 고국의 광주민주화운동 소식을 듣고 그 아픔과 저항을 생각해서 그렸다고 작가는 말한다. 그러니 이 그림은 일종의 진혼鎭魂에 해당한다. 그림으로 망자의 넋을 달래고자 하는 것이다.

물신의 환생

김은진 〈초상〉

김은진이 보여주는 인삼은 의사擬似 인간이다. 살아 있는 인간의 흉내를 내는 인삼이다. 인삼이 유사 인간형이 되어 족자를 연상시키는 사각 프레임 안에 가득 차 있다. 흰 천으로 얼굴을 감쌌으며 온몸에는 민화의 모란꽃 문양을 문신처럼 새겼다. 천에 잠긴 목 부분에서는 붉고 끈적한 피가 조금씩 흘러내리거나 응고된 채 매달려 있다. 이른바 성혈聖血을 닮았다. 혹은 죽어가는 인간을 형상화한다. 조금씩 흘리는 피는 서서히 죽어가는 목숨을 암시한다. 이 그림에는 죽음과 희생, 죄 사함이라는 종교적 주제가 번진다. 그런가 하면 불교와 무속 등에서 만나는 자기 구원과 기복 신앙적인 절실한 마음 한 자락이 공들여 표상되고 있음도 본다. 자기 구원과 마음의 상처를 보듬고 치유하는 과정으로서의 그리기다.

온몸에 가득한 모란은 꽃 중의 꽃으로 부귀영화를 상징하는 전통적인 도상이다. 인간사의 즐거움과 인간적인 욕망을 절박하게 구현하고자 했던 것이 민화에 등장하는 소재들이다. 이처럼 김은진의 그림에는 민화에 등장하는 기호, 도상이 매우 중요하게 차용된다. 인삼을 시신처럼 그려놓고 불교 도상을 끌어

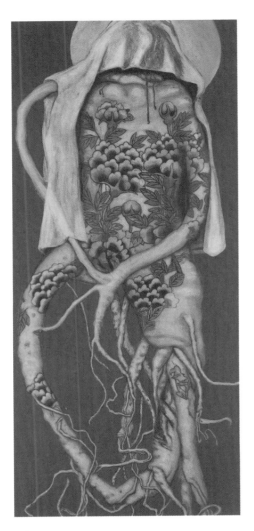

초상
종이에 채색, 80x177cm, 2003

들이는가 하면 기본적인 민화의 도상 역시 차용해서 기이한 죽음의 장면을 연출했다. 성스러운 기원의 도상이 죽어가는, 죽은 몸(인삼)을 두르고 있다. 인간의 유한한 생애와 간절한 목숨들은 저 도상의 힘을 빌려, 그 주술성으로 유한한 생애를 돌파하거나 또 다른 세계를 구원처럼 갈구했을 것이다. 모든 이미지는 구원의 약속이자 죽음을 넘어서고자 하는 의지를 표상한다. 민화의 도상들은 한결같이 그런 맥락에서 그려졌다. 작가는 아이콘icon의 힘과 신비를, 그 승화를 지금 이곳의 현실 문맥 속에 놓고자 한다. 주술성을 적극적으로 환생시킨다. 주술은 영험한 힘이 되고 의미가 되어 일어섰다.

형상을 뜻하는 그리스어 아이콘은 '눈에 보이지 않고, 어떤 분절적인 언어로도 파악할 수 없는 경험의 영역에 관련된 것을 눈에 보이는 형태나 색채와 같은 오감에 작용하는 표현 속에 반영한 예술적인 활동'[24]이라고 정의된다. 김은진은 한국 전통 미술에서 접한 다양한 아이콘을 자의적으로 편집하고 환생시키는 작가다. 제도 종교의 도구이거나 민속학 자료에 지나지 않은 아이콘들을 새롭게 해석하고 이 세계의 다층적인 모습만큼이나 다양한 여러 겹의 옷을 입고 있는 것들을 다시 읽고자 한다. 사실 전통적인 아이콘, 성화는 이 세계와 인간 존재의 의미, 세상의 처음을 찾는 인류의 여정을 가장 잘 보여주는 상징이다. 그러니까 아이콘의 문제는 특정 종교의 이미지와 관련된 것만이 아니라 '인간 생명체가 겪어온 경험의 전 영역 속에서

그림이나 기호로 표현된 것이 어떤 위치에 놓이고 어떤 작용을 하는가 하는 물음'과 관련되어 있다. 작가는 잃어버린 무한을 회복하기 위해 그 아이콘을 다시 물질과 물질적 감각으로 향하게 하는데, 이는 주술과 신비와 영성의 힘을 상실하고 망각한 현대인들에게 다시 그 처음의 장으로 돌아가게 한다는 점에서 의미를 갖는다.

사라진 모든 것에 애도를

조지연 〈구름에서, 구름〉

> 본디 나라는 존재는 태어나기 전에는 없었다. 이제 죽어 없어진
> 다 해도 밑지지 않는다. 그동안 산 것은 남는다.
>
> —류영모, 『죽음 공부』(박영호)에서

조지연은 캔버스 화면에 손가락으로 물감을 발라 하염없이
문지른다. 붓을 쓰지 않고 손으로, 몸으로 그린다. 정형화된 붓
질의 규격에 의한 제한된 그림의 틀에서 벗어나 자기 마음으
로, 신체의 흐름과 유동하는 감정의 골을 그대로 끌고 가는 데
무척 용이하기에 그럴 것이다. 작가는 온몸으로 '쓰라리게' 그
림을 그린다. 지문이 닳도록 화면의 피부를 간절히, 하염없이
애무한다. 그러면 물감이 두루 섞여 희뿌옇고 맑고 투명한 기
운과 더러는 아스라한 하늘빛과 구름의 자취가 몽실몽실 연기
처럼 피어오른다. 이내 사라지고 자취를 감출 것들이 잠시 몸
을 빌려 환각처럼 나타났다가 사라지기를 거듭한다. 구름의 자
태이자 안개가 스멀거리는 풍경, 혹은 활활 타오르는 불꽃을
연상케 한다. 안으로 말려 고부라지면서 증식하는 모양이 흡
사 태극 문양이나 곡옥 같고 혹은 화염 같다. 혹은 하나하나

개별적인 생명체를 연상하게도 한다. 그 누구의 얼굴일까, 흩어져가는 몸뚱이일까? 그런가 하면 화면 가득 어떤 기운이 차오른다. 뜨거운 수증기나 모락거리는 열기, 봄의 아지랑이 또는 햇살이 감촉된다. 어디론가 저희끼리 몰려가며 사라져갈 것들이 마지막 온기를 마음껏 방사한다. 그 기운에 눈이 멀 것 같다. 작은 단위들의 일정한 패턴으로 채워진 화면은 단색 톤의 섬세한 뉘앙스로 통합돼 있다. 모노톤의 화면은 차가운 블루로 가득하지만 그 안은 걷잡을 수 없는 존재들의 뜨거움으로 차오른다. 수많은 존재이자 결국 하나의 세계가 다가온다. 모든 것은 결국 하나일 것이다.

조지연의 이 그림은 세상의 모든 것들이 이내 한 줌의 먼지나 연기로 사라져버린다는 아득한 사실에 대한 추모의 노래 같다. 그래서인지 화면은 출렁이고 굴곡 지는 리듬감으로 차 있다. 흡사 출렁이는 물결처럼, 흔들리는 파도처럼, 일어나는 해일처럼 어질하다. 정지된 화면에 생기와 움직임을 부여하는 곡선들은 동시에 생명을 은유한다. 그것들은 이내 소멸의 길을 간다. 작가는 작품에 〈구름에서, 구름〉이란 제목을 붙였다. 아마도 이 그림은 구름이란 존재에 대한 형상화나 그에 대한 기억 또는 몽상일 것이다. 사실 구름은 일시적이고 가변적인 존재다. 그것은 명확한 형태를 짓지 못하고 수시로 흩어졌다 모였다 사라지기를 반복하면서 그때마다 우연적인 몸 하나를 얼핏 보여주며 흐른다. 우리가 대지에 누워 하늘에 떠 있는 구름을 보

구름에서, 구름
캔버스에 유채, 130.3x160cm, 2012

는 것은 사실은 붙잡을 수 없고 형체 없는 것들을 바라보는 일이다. 이내 물과 바람과 무無로 종적을 감출 것들이라는 허망함과 무상함을 안겨주는 순간이다. 유한한 목숨을 지닌 인간들은 자신의 육신 역시 저 구름처럼 잠시 머물다 이내 사라져버릴 것이라는 선명한 예감에 아프게 사로잡히곤 한다. 그래서 구름은 인생의 무상성과 죽음을 은유하는 상징이 되었다. 아울러 구름은 새로운 존재로의 환생이나 생명, 기운을 은유하는 양가적 존재이기도 하다. 이처럼 죽음과 삶은 한 몸이다.

이 구름은 사라진 모든 것들에 대한 애도의 이미지 같다. 소멸될 수밖에 없는 존재의 속성을 드러내는 것, 그것이 구름 이미지다. 작가는 시간에 따라 변화하여 급기야는 형태의 완전소멸을 가져오는 구름의 흔적을 빌려 존재의 무상성을 보여준다. 소멸을 앞둔 존재는 그 무상함으로 인해 더없이 헛되다. 시간의 흐름에 그저 내맡겨지는 존재가 모든 생명체이며 따라서 현재 그의 외형으로 비치는 존재는 아무런 의미가 없다는 음성이 들린다.

노파는 가고

손장섭 〈노파는 가고 봄은 다시 왔네〉

아름다운 봄 풍경이다. 하늘은 파랗고 지붕 낮은 집 옆으로 꽃나무가 환하다. 겨울의 혹한을 견뎌낸 자연이 소생하는 얼굴이다. 손장섭은 그 풍경을 담담히 담았다.

자연주의적 시선 아래 포착된 우리 산하는 단순한 경관으로 자리하기보다는 역사와 삶이 녹아든 풍경으로 다가온다. 생각해보면 모든 풍경에는 산 자들과 죽은 자들이 공존한다. 내가 바라보는 이 풍경 안에는 무수한 시간 속에서 수많은 사람들이 살다 간 자취들로 어질하다. 살고 죽기를 반복해 오늘에 이른 풍경 하나가 처연하게 자리하고 있다. 작가는 풍경을 통해 새삼 우리 현실을 굽어보다가 사무친 사연들을 담담하고 잔잔하게 전한다. 산하 곳곳을 발로 누비며 화폭에 옮겨놓은 그의 그림들은 늘상 자신의 마음에 담아두고 절인 색채와 형태로 곰삭아 다가온다. 그러니까 그의 풍경은 그만의 필터를 통해 걸러진 묘한 색감으로 절여져 있다. 이 비현실적인, 다소 환상적으로 엿보이는 색감들은 중화된 것들이다. 시간과 역사 속에서 단련된 모든 사물, 자연의 색감이다. 거기에는 생명의 힘이 놓여 있다. 그는 그만의 사투리, 방언으로 길어 올려낸 풍경,

한 개인의 육체에 담아 푹 삭여놓은 후에 떠올린 그런 풍경을 보여준다. 그렇게 인간화한 풍경, 육화한 풍경의 체취가 화가의 능숙한 손을 타고 번진다. 잘 그린 그림의 한 전형으로 다가오는 이 풍경을 보면서 짜릿한 전율 같은, 혹은 모종의 기운이 넘실거리는 체험을 맛본다. 인간의 육체와 정신이 만들어낸 그림이 주는 힘을 새삼 이 구상화, 풍경화를 통해 접한다.

커다란 나무 아래 허름한 빈 집이 보인다. 누군가 살았던 자취이지만 지금은 어둡고 비어 있다. 그림의 제목이 이 장면이 어떤 것인지를 설명한다. 〈노파는 가고 봄은 다시 왔네〉. 작가는 이곳을 몇 번 지나쳤던 모양이다. 해를 넘기고 이듬해 봄에 다시 찾아간 그 집의 노파는 이제 이 세상 사람이 아니다. 그저 자연만이 같은 자리에서 변화를 거듭할 뿐이다. 어김없이 겨울을 지나 봄이 왔지만 노파는 죽고 없다. 죽은 노파를 대신해 어디선가 새 생명이 태어났을 것이다. 인간의 삶도 저 자연의 주기처럼 그렇게 순환을 거듭할 뿐이다. 그것이 자명한 진리다. 그러나 그럼에도 불구하고 작가의 시선과 마음은 못내 아프다. 그는 노파를 추억하며 그 집을 그렸다. 사라진 노파가 한때 늙은 자신의 육신을 두었던 허름하고 누추한 집과 늘 그 자리에 있는 나무와 산을 그려 넣었다. 노파의 시신은 흙으로 돌아가 저 나무와 풀과 꽃, 산으로 환생할 것이다. 산다는 것은 붙어 있는 것이고, 죽음이란 돌아가는 것이다. 인간은 죽어서 원래의 자리로 돌아간다. 무에서 나왔으니 무로 돌아간다.

노파는 가고 봄은 다시 왔네
캔버스에 아크릴, 130x130cm, 2008

산 자들의
기억법

무 덤

죽음은 두렵고 시체는 무섭다. 시신에 대한 공포가 무덤을 만들었다. 또한 죽음을 위장하기 위해 서양인들은 시신에 화장 化粧을 한다. 거기에 꽃을 던지는 것은 죽음이 무섭지 않다는, 살아 있는 것과 별반 다르지 않다는 것을 보여주려는 집단적 자기 위안의 방식이라고 한다. 보드리야르는 이를 '삶의 색감으로 위조되고 이상화된 죽음'이라고 말한다. 그것은 삶을 모사하는 박제이고 죽은 자의 부패와 변화를 금지하며 죽음과 삶의 차이를 없애는 제도의 폭력이라는 것이다. 한편 무덤은 산자의 힘과 권세를 죽음 앞에서 주장하는 것으로, 불멸의 욕망이 둥글게 솟아난 것이기도 하다. 레지스 드브레는 무덤에 대한 경외가 여기저기에서 조형적 상상력에 활력을 주고 거물들의 묘소는 우리의 첫 번째 박물관이었으며 고인돌 자신이 예술의 첫 번째 수집가들이라고 지적한다. 사실 묘지에도 권력이 작용한다. 공동묘지의 제한과 규격을 지키지 않는 가족 묘지나 종가의 장지, 화려한 석물로 치장된 무덤은 죽은 자의 권세와 난공불락성의 여전한 증거다. 특히 한국인들이 강하게 염원하는 명당자리는 조상을 잘 모시겠다는 의지보다는 현세적 발복

을 비는 처절한 욕망의 표현으로, 조상의 뼈를 담보로 눈에 보이지 않는 어떤 힘에 대한 추종과 복종을 보여준다. 그러니 무덤에 대한 집착, 불멸에 대한 욕망은 권력의 크기에 거의 절대적으로 비례한다. 한편 유리관 안에 시체를 넣고 산 사람이 지키고 돌보는 것은 시체 숭배의 한 극단인데 이는 산 자의 권력을 정당화하기 위한 시신의 착취에 해당한다. 절대적인 권력을 지녔던 모든 통치자들의 시신이 그런 식으로 보이고 진열되며 기념된다. 무덤에 위치한 묘비, 즉 죽은 이의 이름이 돌에 새겨진 비석은 죽은 자들을 기억하고 예찬하기 위한 수단이다. 그것은 죽은 자를 대리해서 대개 직립으로 서 있다. 산 자들의 자세를 연상케 한다. 그 기원이 새겨지는 돌의 내구성은 죽은 자의 이름의 내구성과 일치한다.

"망자가 묻힌 곳이 바로 무덤이다. 무덤은 죽음을 직접적으로 지시하는 물질적 기호다. 무덤은 죽음에 대해서 두 가지 기능을 지닌다. 하나는 '잊지 않기 위함'이고 다른 하나는 '추방하기 위함'이다."(얀 아스만Jan Assmann) 다시 말해서 무덤은 죽은 자를 기억하게 하는 기능과 더불어 죽음 혹은 죽은 자가 살아 있는 자들의 삶 속에 더는 개입하지 못하도록 방어하는 기능을 동시에 지닌다. 즉 죽음을 기억하게 하면서 망각하게 만드는 문화정치학적 장치들인 셈이다. 이처럼 무덤은 우리에게 너무도 익숙한 메멘토 모리의 상징이지만 다름 아닌 그 상징 관계를 통해서 우리는 모르는 사이에 죽음을 교양화하고 일상화

하고 방어하면서 스스로가 '죽음 앞에서의 존재'(하이데거)라는 사실을 망각한다.

반면 전통적으로 한국인에게 무덤은 조금은 다른 인식을 보여준다. 유해에 대한 한국인의 각별한 사고에 의하면 신체는 혼이 머무르는 곳이며, 또한 아무리 죽었다고 하더라도 언젠가 다시 혼이 돌아오는 곳이다. 그러니 죽음이라는 것은 윤리의 대상이 아니라 정서의 대상이다. 신체와 혼은 떼려야 뗄 수 없는 영원한 우주를 형성하고 있는 것이다. 그래서 한국인에게 무덤이란 결코 삶과 분리되어 있지 않다. 조상의 묘는 일상에 놓여 있어서 수시로 산 자들과 교감한다. 차례를 지내거나 성묘를 할 때 산 자들은 무덤 속의 조상들에게 말을 건넨다. 산 자들의 손길과 음성이 무덤 속으로 들어간다. 무덤은 산 자와 죽은 자가 교감하는 공간이다. 성과 속이 뒤섞인 공간이다. 조선 시대는 조상에 대한 효 사상의 적극적인 실천을 명분으로 삼은 나라다. 따라서 조상을 모시는 좋은 묏자리를 찾는 데 풍수사상을 적극 끌어들인다. 이는 나라에서 정한 조상 숭배 의례에 전통 신앙(산악 숭배 사상)들을 끌어들임으로써 유교에서 결핍된 종교적 욕구를 메우려는 것이기도 하다. 유교에는 신앙의 대상이 되는 절대 신이 존재하지 않고, 신에 의지한 자기구복自己求福 체계와 사후 내세 신앙이 부재하다. 그래서 절대 신격을 대신한 것이 전통적인 조상 신앙이고 자기구복 체계를 받쳐준 것이 산악 신앙과 결합한 풍수지리다.[25] 고운 잔디와 소나

무, 자연 지형을 훼손하지 않으면서 신성함을 강조하는 아름다운 풍경으로 무덤은 조성된다. 결국 무덤은 죽은 이의 유택幽宅이다. 죽은 사람을 땅에 묻는 이 토장土葬은 죽음 뒤에도 삶을 연장시키려는 미련과 모든 것을 무화시키려는 자연과의 싸움 속에서 탄생했다고 한다. 앞서 언급했듯이 동양인들, 우리 선조들은 죽은 이를 삶의 연장으로 보았다. 죽음과 삶이 하나로 융합되는 유기체적 세계관을 지녔던 것이다. 죽음은 단절이 아닌 또 다른 삶에 이르는 과정이라는 인식이 그것이다.

옛사람들은 무덤을 '하늘 사다리'라고 불렀다.[26] 사람은 죽어 하늘로 돌아간다고 여겼던 것이다. 하늘로 가기 위해 산에 묻혔고 산을 닮은 무덤을 만들었다. 무덤은 하늘로 가는 일종의 가교다. 무덤 주변에 소나무를 둘러 벽사의 의미를 새겼고 장수를 상징하며 지상계와 천상계를 연결해주는 대표적 나무인 그 소나무에 죽은 이를 맡겼다. 그래서 무덤 주변에는 항상 소나무가 있다. 나무는 또한 재생과 영원한 탄생을 상징한다. 나무/자연이 보여주는 순환을 인간 역시 받아들이고자 했던 것이다.

침묵의 문장

최영진 〈돌, 생명을 담다, 20101212-06〉

한반도 서남해안 일대에서 발견되는 고인돌은 따뜻한 평야 지대에서 농경 생활을 한 이들의 무덤으로 알려져 있다. 대단한 무덤들이다. 크기와 규모 면에서도 그렇지만 형태가 예사롭지 않다. 산의 돌을 절취해서 지상으로 끌어내린 후 다시 그 산을 추억하게끔 위치 지어놓은 이 매력적인 구조물이 무척 흥미롭다. 우연한 기회에 몇 점을 본 기억은 있지만 지금 최영진의 사진을 통해 수십 기의 고인돌을 꼼꼼히 들여다본다.

화산 폭발의 용암이 식어 바위산을 이루고 몇십억 년 동안 흙이 쌓여서 변성암이 되고 수억 년의 세월 동안 바위가 물에 씻겨 수성암이 되어 돌은 탄생한다. 산이 쪼개진 것이 돌이고 지상에서 가장 단단하고 영속적인 물질이 또한 돌이다. 그것은 말랑한 인간의 살과 유한한 목숨 너머에 굳건히 자리한다. 그래서 동양인들은 돌을 장수와 불변의 상징물로 보았다. 아득한 시간을 견뎌온 돌의 피부는 보는 이들에게 헤아릴 수 없는 경건함을 안긴다. 단단하여 그 모양이 변하지 않는 모습에서 지조를, 원래의 모습으로 존재하는 데서 진중함의 미덕을 보았을 것이고 침묵의 힘을 느꼈을 것이다. 돌은 태초에 생겨난 곳에

그대로 있기에 정精의 의미를 지녔고 천진과 불멸을 지니는 존재로 추앙되었다. 이른바 돌에 대한 지극한 신앙심과 수석 취미, 완상 등은 그로부터 발원한다. 처음에는 명산의 정상이나 깊은 계곡 특정 바위의 정령 숭배에서 시작해 이후 그 일부를 떼어내 마을로 옮겨 모셔두었다. 그렇게 이동해온 선돌(입석)은 경계를 표시하거나 성역임을 나타내며 설치되었다. 이 같은 설치의 기원은 대체로 농경문화와 계급사회가 뿌리를 내리고 고인돌 무덤을 쓰던 청동기 시대 거석문화에서 찾을 수 있다. 이후 불교 사회인 신라, 고려 시대에는 불국 성역인 사찰의 입구 내지 영역 표시석으로 장생(장승)을 세워두었으며 조선 시대에 들어서는 지역과 거리 표시 용도로 돌과 나무, 장승이 정착되었다. 벅수라고도 불리는 장승은 남근석과 같은 성 신앙적 조형물인데 그 모습에서 이전의 고인돌, 또는 선돌이나 돌무더기 등과의 기능이나 의미상 친연성을 찾을 수 있다. 이처럼 한국인들의 돌에 대한 애정은 유별난 면이 있다. 특출한 형태의 바위에 치성을 드리는가 하면 바위에 구멍을 내는 성혈, 바위면에 이름 쓰기 같은 무속의 성행은 지금도 여전하다. 이처럼 지천에 깔린 돌에서 우리 선조들은 생명과 역사의 의미를 투영하며 삶을 이어왔다.

 어느 날 우연히 최영진은 고창에 위치한 고인돌 공원에 갔다. 전북 고창 매산마을 산기슭에는 크고 작은 고인돌들이 널려 있다. 무려 442기의 고인돌이다. 우리나라 고인돌은 주로 서

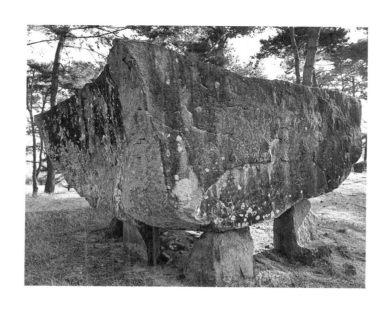

돌, 생명을 담다, 20101212-06
울트라크롬 프린트, 220x160cm, 2010

해안 일대에 분포한다. 북한 지역까지 합치면 우리나라 고인돌은 어림잡아 3만 5000기에 이를 것으로 추산된다. 전 세계 고인돌의 40퍼센트에 해당하는 엄청난 양이다. 산기슭의 고인돌 행렬은 산 경사면을 따라 이어지다가 민가의 담장 한 켠을 차지하기도 하고 집 마당으로 들어와 앉아 있기도 한다. 엄청난 돌덩어리지만 위압적으로 압도하는 맛보다는 친근감이 앞선다. 그렇게 많은 고인돌 중에 어느 하나 똑같은 것이 없다.

고인돌은 흔히 족장의 무덤으로 알려져 있다. 권력의 가시화다. 그러나 족장이 이렇게 많았을까? 신분과 권력을 상징할 만한 어떤 흔적도 없이 그저 커다란 돌이 어여쁘고 신기하고 놀랍게 직립해 있거나 놓여 있다. 그대로 조각이자 설치다. 고인돌은 당시의 일반적인 무덤 양식으로 남녀노소, 신분의 높낮이를 떠나 누구나 묻힐 수 있는 것이었다고 여겨진다. 지상에서의 삶을 마감하고 드디어 모두 죽어서 쉴 곳으로 만든 무덤이자 장소다. 당시 사람들은 돌과 함께 죽음을 시작한 것이다. 긴 휴식과 환생의 생을 기약한 것이다. 사후까지도 돌을 사랑하면서 세상을 하직하고자 한 것이다. 끊임없이 나고 죽으면서 사람들은 이 땅에 삶의 흔적을 남기고 죽음의 자리 또한 안긴다. 고인돌은 역사가 기록되기 이전 사람들의 흔적이자 그들의 생사관을 보여주는 독특한 장치다. 그토록 크고 무거운 돌에 자신의 죽음을 의탁하고자 한 것이리라. 죽어서 불사하고 불변하는 돌이 되고 싶었을까? 더 이상 시간의 지배를 덜 받는 돌의

몸으로 환생하고 싶었을까? 유한한 지상에서의 찰나적 생애를 대신해 한 장소에서 항구적으로 영원을 방증하는 돌의 몸으로 치환하고자 했을까? 자기 존재를 산 자들에게 잊히지 않도록 각인하고 싶었을까?

작가는 고인돌의 피부, 표면에서 눈부신 햇살과 비, 바람과 구름의 흔적을 읽었다. 시간의 너울과 바람의 자취와 사계절의 헤아릴 수 없는 무늬를 독해한다. 바위의 표면은 알 수 없는 상형문자가 되어 다가온다. 그는 늙은 사람의 얼굴, 두 사람이 포옹한 장면, 혹은 동물의 모양이나 구름의 모양 등을 즐거이 상상해보았다. 문득 채석한 흔적 위의 돌이끼는 산수화처럼 보였고 우주의 신비한 기운도 느껴졌다. 그에게 고인돌은 옛사람의 무덤이나 기념물의 개념보다는 태고의 신비를 간직한 예술 작품으로 다가왔다.[27] 그것은 무덤이기 이전에 가장 근원적인 조형물이고 일종의 설치 작품이자 강력한 시각적 오브제다. 작가는 자신에게 무한한 상상력과 가르침을 주는 그 고인돌을 정면에서 촬영했다. 바짝 다가가 돌의 표면에 밀착했다. 당시 사람들의 삶과 문화의 흔적들이 고스란히 남아 있는 돌의 존재를 촬영하고자 했다. 그 돌을 바라보는 자신의 느낌, 감정, 상상하며 마음에 회임했던 모든 것을 사진으로 담고자 했다. 그렇다고 고인돌에 대한 다큐멘터리 사진을 의도한 것은 아니다. 그는 고인돌보다도 돌 자체를 주목하게 한다. 아니 정확히 말해 시간의 입김에 마모되고 상처를 안고 있는 돌의 피부, 그 살과

껍질을 보여준다. 그는 주어진 화면에 고인돌의 전면을 꽉 채워 넣었다. 따라서 보는 이들은 돌의 피부를 독대한다. 유사하지만 동일한 형태를 갖지 않은 고인돌의 표면 역시 아득한 시간이 만들어놓은 무수한 흔적들, 주름과 절단된 면, 닳고 풍화된 자취들로 어질하다. 그 돌 사이로 파고드는 담쟁이와 풀, 이끼 등도 자욱하다. 고인돌의 피부는 더없이 매력적이고 강력한 시각 이미지가 되어 멈춰 서 있다. 여러 색채들이 올라가 있다. 무수한 시간의 결이 겹쳐 있다. 우리는 그 돌의 피부를 유심히, 오랫동안 응시한다. 3000년의 시간을 거슬러 올라가 그 돌을 옮기고 잘라내고 특정 장소에 위치시켰던(그 돌들은 어딘가를 향해 있다. 고인돌은 어디를 바라보고 있을까? 무엇을 보고자 했을까? 고인돌은 물이 있는 저쪽으로 난 길을 굽어보고 있다) 그 고된 역사役事의 땀 내음과 그 역사를 이룬 이들의 절실한 믿음과 치성, 죽음에 대한 공포와 내세의 간절한 기원, 그리고 단순하면서도 놀라운 미적 감각을 떠올려본다. 말없는 돌은 자신의 피부를 통해 지난 시간과 세월, 그리고 그 돌을 갖다놓은 이들에 대해 침묵의 문장을 기술한다. 최영진은 바로 그 문장을 공들여 촬영했다. 사진이란 시각 기제가 역설적으로 침묵과 비가시적 영역을 효과적으로 호출하고 있다.

스러져 돌아가다

임명희 〈허공에 날려 보내다〉

죽음을 가까이하면 거짓을 다시 하지 않는다.

—『장자』「제물론」에서

사람에게는 살고 싶은 본능과 죽고 싶은 심성이 함께 있다고 한다. 짐승에게는 살고 싶은 본능만 있지 죽고 싶은 심성은 없다. 이 세상에 태어난 사람은 누구나 5억 대 1의 경쟁을 뚫고 나온 행운아들이다. 그 기적 같은 행운을 타고난 이들은 이후 수십 년을 살다가 죽는다. 그러고는 무덤을 갖고 죽거나 무덤 없이 사라진다. 어쩌면 무덤은 산 자들에게 죽은 이를 추억하게 하는 한편 가능한 한 죽지 말고 살아 있도록 권유한다. 저렇게 흙더미가 되고 온갖 풀과 잡초로 어지러운 봉분이기를 두려워한다. 그러나 살아 있음이 또 얼마나 무상한지도 들려준다. 그래서 무덤은 참 쓸쓸한 풍경이다. 대지에 엠보싱으로, '뽁뽁이'처럼 튀어 올라온 무수한 무덤은 죽은 누군가의 몸 없는 몸이다. 흙구슬인 지구는 이미 1080억 사람의 공동묘지다.

임명희는 부드럽게 융기한 봉분을 촬영했다. 땅 위에 흙과 잔디로 만들어진 반구의 조형물인 봉분은 자연의 풍상에 시달리

며 서서히 형태가 변하여 원래의 모습에서 조금씩 벗어나고 있다. 차츰 아래로 함몰되는 중이다. 돌보지 않는 상당수 무덤들은 그 높이를 상실하고 수평이 되었다. 그것은 더 이상 무덤이기를 그쳤다. 시간이 지나면서 무성한 잡초와 그 위를 스쳐가는 바람, 그리고 하늘을 무심히 떠가는 구름만이 무덤 속 망자의 친구가 될 것이다. 작가는 인고의 세월을 견디며 모든 한을 허공으로 날려 보낸 그 망자를 생각하면서 버려진 무덤, 허물어지고 스러지는 무덤을 애써 찾아 촬영했다.

"봉분은 이곳에 주검을 묻어두었다는 표지이기 전에 그리움의 응결체다. 또한 그것은 여성의 몸을 닮은 부드러운 선으로 이어져 어머니의 품에 안기고 싶은 우리의 정신적인 안식처인 듯하고 절망적인 슬픔을 달래주는 위로의 힘이 있어 보인다. 생명을 잉태한 듯 동그스름한 봉분의 형상은 자신이 태어난 곳으로 돌아가려는 귀소 본능과 죽음이 삶의 다른 과정이라는 자연의 순리를 말없이 이해시켜주는 듯하다."(작가 노트에서)

저 봉분의 봉긋한 젖가슴 같은 부위도 닳고 닳아 스러지면 시신/묘는 완전히 자연으로 귀의한다. 하나가 된다. 이 같은 우주로의 환원적 사고 속에는 인간이 살고 있는 땅과 공간으로서의 우주가 하나로 연결되어 있으며, 그럼으로써 삶과 죽음은 유기성을 얻는다. 우주적 생명과 인간의 생명은 유기적이기 때문에 '인간은 만물의 영장'이라는 식의 도그마에 빠진 인간 중심의 생사관은 애초부터 없다. 그것이 우리 한국인의 무덤이다.

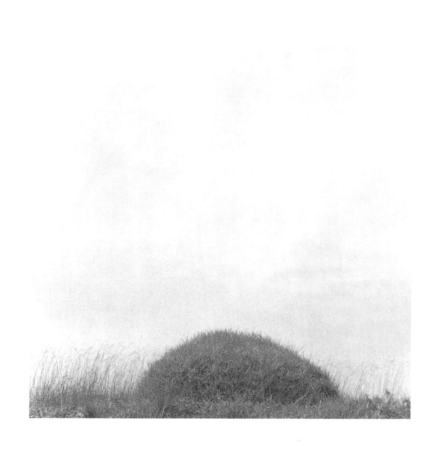

허공에 날려 보내다
디지털 잉크젯 프린트, 60x60cm, 2007

이승과 저승의 접점

이원철 〈Circle of Being #011〉

경주는 무덤의 도시, 능의 도시다. 나는 경주의 능들을 편애하고 그곳을 보는 것을 좋아한다. 내가 경주에 가는 이유는 오로지 그 능을 마음껏 보고 싶어서다. 초등학교에서 중·고등학교 때까지 자주 능으로 소풍을 갔다. 그 당시는 대부분 그렇게 서울 근교에 자리한 능이 소풍 장소였다. 그 무덤을 배경으로 단체 사진을 찍고 김밥을 먹고 히히덕거렸다. 무덤을 앞에 두고 산 자들이 벌인 축제이자 유희였음을 이제서 깨닫는다. 나이가 들어 새삼 나는 경주를 사랑한다. 아니 경주의 무덤들을 좋아한다. 말없이 하루 종일 그 능의 부드러운 우주적인 곡선만 보고 온 적도 있다. 오는 길에 오래전 경주에서 만나본 강석경의 책 『능으로 가는 길』을 다시 읽었다.

"내가 사랑하는 신라는 물론 환상 속의 시공간이다. 선덕여왕의 꿈이 서린 황룡사 터에 서서도 재벌 회사의 고층 아파트를 마주보아야 하는데, 경주는 고도라기보다 관광도시가 되었다. 앞을 못 보는 경제 논리로 고속철을 성사시키려 애쓰는 민심이나 택시마다 붙어 있는 '경마장을 사수하자'란 스티커를 보면 경주에 신라는 없다. 나는 현실을 사랑한 적이 없었으니

능을 다니며 고대인들과 대화하고 환상을 지킬 수밖에."[28]

　이원철은 경주의 능을 찍었다. 인공조명으로 환한 밤의 무덤을 촬영했다. 이 사진은 무척 외롭다. 밤의 능은 인공의 조명 속에서 고즈넉하니 신비롭고 아련하고 슬프면서도 아름다운 모습을 드러낸다. 화면에 상대적으로 가득 찬 하늘, 부드러운 곡선으로 융기한 무덤, 그 앞에 위치한 나무 한 그루 그리고 하늘의 빛, 무덤의 이곳저곳에서 정처 없이 그러나 분명하게 스며들어 적시는 조명 등이 어우러져 있다. 간혹 빛은 무덤과 나무에 집중적으로 떨어져 그것 자체가 흡사 발광하듯, 타오르듯 보인다. 조명이 상징적인 의미 언어로 작동한다. 그는 빛을 매력적으로 구사하고 그것을 심미적으로 의미 지향적인 것으로 다룬다. 때론 죽음을, 때론 삶을 비추는 식이다. 하늘은 그 사이에서 생과 사 너머의 세계, 혹은 이승과 저승의 접점 같은 풍경을 망연히 펼쳐 보인다. 나무와 능을 가까이 혹은 멀리 밀어 넣으면서 거리를 조절, 단순한 소재를 반복해서 다루며 의미 있는 서사를 만든다.

　형식적으로 단순함과 간결함, 섬세함으로 직조된 이 사진에는 하늘과 땅, 이승과 저승, 그리고 그 사이를 매개하는 나무가 자리한다. 고분은 죽음, 나무는 삶을 상징할 것이다. 그 역도 가능하다. 죽은 이들은 저 하늘로 돌아가리라는 확신 속에 무덤 안에 들어갔을 것이다. 영생과 불사, 불멸의 믿음을 확고히 가지고 죽었을 것이고 그 믿음을 남은 이들이 무덤을 차려 공

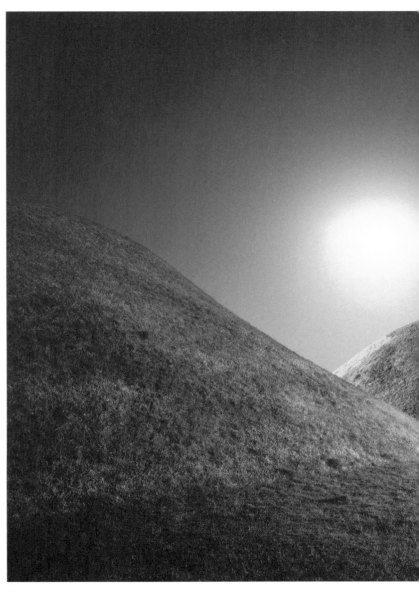

Circle of Being #011
C−print, 180x120cm, 2008

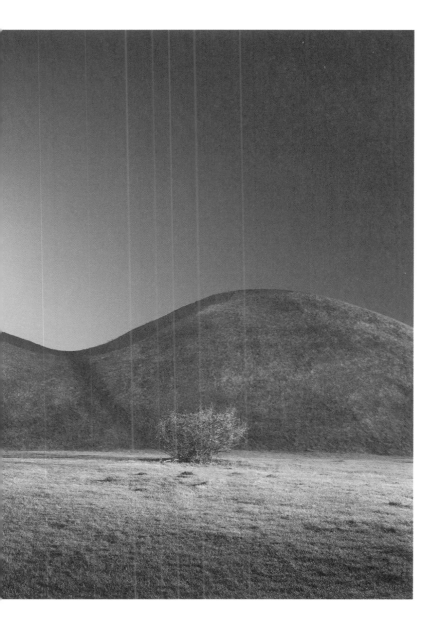

고히 했을 것이다. 무덤이란 산 자와 죽은 자의 공간이 구분되는 일이자 죽음, 죽은 자를 영원히 기억하고 그 존재를 잊지 않겠다는 서약 같은 것이다.

천 년의 고도 경주는 역사의 현장이자 설화가 쌓인 곳으로 무덤과 소나무의 영토다. 온갖 석불과 탑의 영토이기도 하다. 경주 자체가 불국토다. 그리고 죽은 자들의 꿈이 묻혀 있는 도시다. 경주 도심에 밀집한 수백 기의 고분들은 1500년의 세월 동안 자연 그 자체가 되었다. 그 무덤들은 경주를 비로소 경주이게 한다. 드넓은, 더러 아담한 능역에 굽은 노송들이 세월의 아름다움, 능의 아름다움을 보여준다. 옛사람들은 나무를 땅과 하늘을 이어주는 우주적인 가교로 여겼다. 죽은 이의 무덤 주변에 소나무를 심는 이유는 하늘 사다리(무덤)와 연관된다. 특히 소나무는 하늘나무다. 하늘을 향해 솟은 솔가지들이 저 세계를 염원한다. 더구나 소나무는 죽을 때가 되면 종족 번식 본능으로 솔방울을 많이 만든다고 한다. 나무는 하늘에서 내려오는 통로가 되기도 한다. 신화와 삶이 만나는 사다리이자 영원한 재생을 실현하는 것이 나무다. 한 그루의 나무 속에서는 매년 죽음과 새 생명의 탄생이 반복된다. 사람의 죽음 또한 죽음으로 끝나는 것이 아니라 같은 뿌리를 가진 새 생명의 탄생으로 그 세대의 결실을 맺는다.

신기한 설화를 하나씩 간직한 각종 무덤의 도시가 경주다. 신라 왕조는 56명의 왕이 법통을 이어받았다. 소담하게 솟은

봉분은 그들을 기억하고 환생하며 각인하는 징표들이다. 알다시피 왕의 무덤은 왕릉이고 주인을 알 수 없지만 큰 무덤은 총이라 부른다. 그런데 이 같은 유적지가 관광지가 되면서 상호와 네온이 무분별하게 들어섰고 무덤 주변에도 환하게 조명이 비추고 있다. 잠들지 못하는 무덤들이다. 작가는 순수한 자연과 인공적인 장치가 개입된 오늘날의 풍경/무덤을 촬영했다. 인공광과 자연광이 공존하는 이 무덤 풍경은 현실적인 풍경이면서도 어딘지 비현실감이 감돈다.

작가는 오랜 시간 노출을 주어 약간의 흔들림, 이동과 떨림을 보여준다. 자연광과 주변의 다른 인공광들이 뒤섞이면서 빚어내는 기이한 조명, 빛에 매료된다. 그것은 밤에만 볼 수 있는 풍경이다. 낮과 밤이 다른 세계는 아니지만 빛의 유무에 따라 무척 다른 풍경으로 다가온다. 밤 시간대에 경주의 능을 찾아 그 앞에 카메라를 갖다놓고 일정한 시간 동안 찍은 사진이다. 그만의 빛·색채로 물든 낯선 무덤이다. 자연은 수시로 색을, 밀도를 바꾼다. 자연은 쉼 없이 변화·생성하는 존재에 다름 아니다. 언제부터였는지 도저히 가늠하기 어려운 시간과 역사가 자연에 내장되어 있다. 단단한 질료와 희박한 질료 사이를 오가며 자연은 인간의 언어로 형언할 수 없는 색들을 시시각각 발산한다. 이 싱싱하고 파득거리며 날것으로서 뒤척이는 자연의 몸, 빛에 의해 수시로 몸을 돌변하는 자연, 대상을 포착하려는

Circle of Being #013
C-print, 120x135cm, 2008

것이 모든 시각 이미지를 다루는 이들의 부질없는 욕망이었다. 작가들은 각자의 방식으로 그 빛을 잡아놓는다. 그것이 그림이고 사진이며 영상 작업과 다양한 재료를 동반해 빛을 다루는 작업들이다. 이원철 역시 자신만의 빛을 기록하고자 한다. 그 빛은 자연과 인공이 뒤섞인, 그것들끼리 자아내는 기이한 혼합과 겹침 아래 자리한다. 미묘한 색채들이 가득한 스산한 적막이 감도는 묘한 풍경이 펼쳐지고 부드러운 능의 곡선과 그 앞에 직립한 나무가 대비를 이룬다. 고분이란 죽음으로 끝나지 않고 나무가 순환하듯 후대로 이어져 영생을, 삶을 얘기하며 나무 역시 죽음의 순환을 보여준다고 작가는 말한다. 이원철이 찍은 경주의 능과 그 밖의 무덤들은 부드러운 능선을 지닌 여성적인 존재다. 고분은 잔디로 덮여 있고 몇 그루 나무가 서 있지만 그 속에 천 년의 꿈이 서려 있어 풍요롭다.

크고 작은 꽃망울

안창홍 〈봄날은 간다〉

묘지는 일상으로부터 전적으로 격리된 공간이다. 그러니 무덤이란 죽어가는 사람들로부터 거리를 두고 싶어하고 죽음이라는 당혹스러운 상황을 가능한 한 정상적 삶의 뒤편으로 밀어 넣으려는 산 자들의 무의식적 시도를 보여주는 징후다. 그런가 하면 무덤은 죽은 이를 기억하겠다는 의지의 표상들이다. 무덤 혹은 묘석 위에 적힌 문구는 바로 죽은 사람이 살아남은 모두에게 보내는 메시지다. 자신의 죽음을 기억해달라는 신호이자 자신 역시 한때는 살아 있는 인간이었다는 사실의 징표다. 그러니 흙으로 가득한 무덤의 크기와 부피는 지표 밑으로 안타까이 사라지는 이들이 위로 올라와 응고된 자국 같다. 죽어서도 산 자들의 눈에 들어올, 생의 욕망으로 부산한 지상에서 지워진 자신의 몸을 침묵으로 시위하는 것이다. 그것은 채 표현하지 못한 감정의 상징이기도 하다. 무덤이야말로 죽은 자가 산 자의 기억 속에 남을 수 있는 거의 유일한 방법이다.

그 옛날 왕과 왕후의 무덤, 이른바 커다란 능들은 죽어서도 불멸의 존재가 되어야 했던, 되고자 했던 이들의 욕망의 크기를 보여준다. 안창홍은 능 앞에서 찍은 초등학생들의 단체 기념사

진을 재현했다. 꽤나 오래전의 사진으로 짐작된다. 앨범에 깊숙이 간직되어 있던 빛바랜 흑백사진을 커다랗게 확대한 후 짙은 노란색 물감으로 가득 채우고 그 표면을 에폭시로 마감했다. 기존 사진을 오브제, 이른바 레디메이드로 활용한 작업이다.

"오래된 한 장의 기념사진은 딱딱하고 건조한 사실과 기록을 뛰어넘어 독립된 서정과 주술의 매개물로 존재한다. 사진은 그 속에 갇힌 개인사적 시간과 사연을 뛰어넘어 사진 자체로서의 독립된 사회성을 갖는다. 그 독립된 에너지의 매혹 때문에 나는 사진에 이끌린다."(작가 노트에서)

따스한 봄날에 이루어진 소풍이다. 단발머리 소녀들이 담임 선생님과 함께 봉분을 배경으로 나란히 앉거나 서서 카메라를 응시하고 있다. 이 순간이 영원히 봉인되고 있음을 예감하며 포즈를 취하고 있다. 무덤과 사진은 무척 닮았다. 그것은 모두 지난 시간, 죽음을 기념한다. 다시 새싹이 돋고 나무와 풀과 꽃들이 피어나듯이 죽은 이와 어린것들이 교차하고 순환한다. 허공에는 노랑나비들이 있다. 덧없이 날아가는 나비 떼다. 나비는 환생을 뜻한다.

"커다란 무덤을 배경 삼아 여자아이들만 가로로 올망졸망 모여 앉아 찍은 단체 사진인데, 아내에게 물었더니 초등학교 4학년 봄 소풍 때 김수로왕릉 앞에서 찍은 사진이라고 했다. 커다란 왕릉이 상징하는 죽음과 권력의 허망한 종말, 찬란한 봄의 기운을 다 흡수해버린 듯 빛바랜 흑백의 우울함, 덧없는 세월

봄날은 간다
패널 위에 사진, 아교, 드로잉 잉크, 아크릴, 400x207cm, 2005

의 풍랑을 이미 예감한 것일까? 아직 어린 여자아이들의 애어른 같은 무표정한 침묵, 굵직한 상징들이 서로 대비, 마찰하면서 나의 호기심을 끌어당겼다. 이 한 장의 사진을 통해서 권력자들에 의해 기록된 역사와 그 그늘에 가려진 그 시대의 우울과 통증을 보는 것이다. 가위눌림과 공포에 자지러지는 상처받은 시간의 고통을 보는 것이다. 그 아이들에게 머지않아 닥쳐올 암울한 미래, 피로 얼룩진 우리의 현대사를 보는 것이고, 그 어머니의 어머니, 그 어머니의 어머니들의 서러운 수난사를 보는 것이다."(작가 노트에서)

저 봉긋한 타원형의 봉분은 커다란 꽃망울이다. 그 뒤를 반쯤 두른 야트막한 둑은 꽃받침이다. 이래서 봉분을 꽃받침이 받친 꽃망울이라고 한다. 한때의 영화를 뒤로하고 왕은 죽어 거대한 무덤에 안치되었다. 아주 오랜 시간이 지나 붉고 통통한 뺨으로 이루어진 아이들의 순한 얼굴과 작고 가벼운 몸들이 이 무덤 앞에서 침묵과 부동의 자세를 취하고 그 순간을 기념한다. 죽은 이를 뒤로하고 산 자들 자신들이 현재 살아 있음을 알린다. 그러나 시간이 흘러 사진 속 아이들은 지금 나이 들었으며 더러는 죽었을 것이다. 어린 시절은 찰나로 사라지고 덧없이 스러졌다. 그야말로 '삶은 한 조각 뜬구름이 일어남이요, 죽음은 한 조각 뜬구름이 사라짐이다.'(서산대사) 매해 새로운 아이들이 이 능에 와서 단체 사진을 찍을 것이다. 그렇게 시간은 흐르고 세월이 지나 삶과 죽음은 매번 반복되고 거듭된다.

욕망의 결과를 보다

김영수 〈THANATOS-polis, 죽은 자들의 공간에서 세상 바라보기〉

공동묘지 뒤편으로 대규모 아파트 단지가 병풍처럼 펼쳐져 있다. 자연과 인공이 날카롭게 대비되고 죽은 이와 산 자들의 욕망이 부딪치는 다소 초현실적인 풍경이다. 종종 보는 장면이면서도 다분히 기괴하다. 지정 김영수의 사진은 고층빌딩, 아파트 단지와 무덤이 공존하는 풍경을 보여준다. 사실 한국인들에게 무덤은 일상적인 삶의 공간 언저리에 위치했다. 무덤과 삶의 현장이 구분 없이 뒤섞여 있기도 했다. 그것은 삶과 죽음을 결국 하나로 보는 시각의 반영일 수 있다. 그렇게 산 자들은 늘 죽은 이와 함께하며 지내고 죽은 이들은 산 자들에게 지속적인 영향을 끼치며 공생하고 공존했다. 반면 오늘날은 무덤의 자리를 맹렬히 지워가면서 산 자들의 탐욕스러운 주거 공간, 상업 공간이 만들어지고 있다. 무덤 옆에 아파트 단지나 상가 건물들이 느닷없이 들어서기도 한다. 그러니 이 무덤 사진은 자본주의적 욕망과 죽음 사이의 묘한 아이러니를 깨닫게 만든다. 알다시피 자본주의적 욕망의 뿌리는 무엇보다도 확대 재생산이고 무한대의 축적이다. 그 욕망은 잉여 이익이 보장되는 곳이면 어디든 시장으로 만들면서 침입한다.

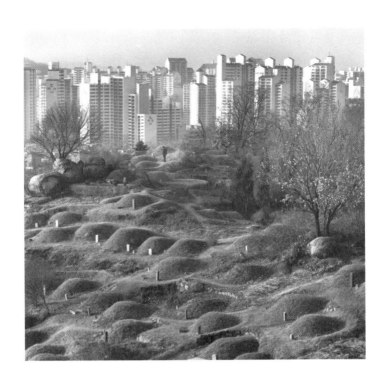

THANATOS−polis, 죽은 자들의 공간에서 세상 바라보기
흑백 인화, 42x42cm, 2005

얼핏 메멘토 모리를 불러일으키는 것 같은 이 사진 속 무덤들은 실은 그와는 다소 무관해 보인다. 전면에 도열한 무덤과 대조적으로 저편에는 고층 건물들이 빼곡하다. 도심의 아파트 단지는 숨이 막힐 정도로 빽빽하고 아찔할 정도로 치솟아 도열해 있다. 그 건물들은 한정 없는 생의 욕망으로 직립한다. 그러니 이 무덤과 아파트 단지라는 두 이질적인 장면의 느닷없는 조우는 삶과 죽음, 욕망과 소멸 등을 강렬하게 대비시킨다. 여기서 무덤은 일상 공간과 일정한 거리를 두고 가까이 놓여 있다. 그로 인해 이 무덤들은 죽음이라는 사건을 지극히 평범하고 하찮은 것으로 만드는 한편 무덤이란 공간 또한 일상적인 사물과 별다른 구분이 가지 않는 존재로 여기게 한다.

이 무덤 사진은 이른바 '죽음의 문화정치학'이 무엇인지를 보여주는 의미 있는 이미지가 되었다.[29] 이제 더 이상 가족의 전통과 문화가 싹트고 육성되는 장소가 아니라 맹목적인 투기 시장이 되어버린 이 나라의 거주 문화를 극렬하게 보여주는 아파트 시장주의는 죽은 자들이 거주하는 땅까지 개발 이윤의 터전으로 만들면서 침입하고 있음을 작가는 말하고 있다. 작품의 제목처럼 이 사진 속 무덤은 저 안쪽에 가득한 아파트 단지를 내다보는 시선이다. 무덤, 죽은 자가 주체의 시선이 되어 타자, 아파트를 대상화하고 있다. 슬며시 부푼 타원형의 봉분과 그 뒤를 두른 야트막한 둑이 연이어 펼쳐져 있다. 그 모습이 아파트 한 동과 한 쌍을 이루는 듯하다. 생의 영역과 죽음의 영역이

등과 배처럼 맞붙어 만들어진 풍경은 무척 아이러니컬하다.

　우리가 주목해야 하는 건 단순히 이 그로테스크해 보이는 풍경이 아니라 그 풍경들 속에 담긴 삶과 죽음의 문제일 것이다. 이 사진은 자본주의적 욕망은 확장과 축적을 통해서 맹목적인 삶을 추구하지만 그 욕망이 결과적으로 보여주는 건 자기 파괴 본능의 또 다른 얼굴일 뿐은 아닌가 하는 메시지를 던진다. 묘지를 껴안고 빽빽이 도열한 대단지 아파트 사진은 결국 맹목적인 생의 욕망이 결과적으로 죽음 속으로 들어가는 것임을 생생하게 보여준다. 그러니까 죽음은 매번 삶의 저편으로 가차 없이 추방당하지만 그럴수록 우리 삶 속에 더 깊이 뿌리를 내린다는 것이다. 그야말로 삶과 죽음이 톱니바퀴처럼 서로의 영역 안으로 맞물려 있는 섬뜩한, 그러나 너무나 냉담해 보이는 풍경이다.

삶,
덧없고 헛된

바니타스 정물

해골, 깨진 그릇, 모래시계, 촛불, 시든 꽃 등을 메타포로 하여 성경의 한 구절인 '헛되고 헛된' 삶을 재현하는 정물의 한 양상이 있다. 이러한 정물화에 등장하는 소재들은 한결같이 죽음과 관련된 것들이다. 시계는 죽음을 향해 치달아가는 시간을 알려주는 것이고 해골은 죽은 이를 뜻하며 시든 꽃 또한 죽어가는 식물의 존재를 암시한다. 17세기 이후 풍미한 이러한 정물의 한 분파를 말할 때 미술의 역사는 '메멘토 모리Memento mori'라는 현학적인 라틴어를 사용하는데, 이 말은 '네가 죽는다는 것을 기억하라'라는 의미를 갖는다. 서양 중세 시대에 인간의 죽음을 라틴어로 'ars moriendi' 즉 'art of dying(죽어감의 기술)'이라고 한 것 역시 죽음을 우리가 사는 동안 연마해야 할 기술로 보았음을 시사한다. 메멘토 모리와 유사한 맥락이다. 영원한 젊음과 사랑, 명예와 풍요로움을 갈망하는 인간의 욕망을 비웃으며 덧없는 삶의 운명을 환기하는 메멘토 모리는, 동시에 어차피 조만간 사라질 삶은 양껏 즐겨야 한다는 억압된 쾌락주의를 배면에 깔고 있다. 다분히 역설적인 의미를 내포하고 있는 그림이다. 그러나 무엇보다도 바니타스 정물화는 유한한

인간의 삶을 대신해서 영원한 생명을 보장해주는 신의 말씀에 귀 기울이라는 경구다. 삶에서 늘상 죽음을 잊지 말라는 의미인데 이는 원죄를 지어 죽을 수밖에 없는 인간이라는 기독교적 인간관에 기인한다. 이처럼 모래시계, 시든 꽃과 과일, 깨진 그릇 등을 통해 이 세상 존재의 '헛되고 헛됨'(바니타스)[30]을 표상하는 정물화는 바로크 시기에 유행했다. 종교적 의미를 내재한 이 바니타스 정물화는 인간적 이해의 한도를 넘는 정신적이고 영원한 세계가 존재한다는 중세적인 종교적 믿음을 반영한다. 당시 사람들은 유비에 의해 사물을 파악하는 전통적인 사고방식에 근거해서 신의 창조 의지는 그 피조물들에 구현되어 있으며, 자연 세계의 풍부함과 아름다움 속에서 신의 말씀을 읽을 수 있다고 여겼다. 그렇게 해서 해골과 꽃, 촛불은 이내 시들고 사라질 유한하고 덧없는 것으로 간주되었다. 따라서 그러한 대상들을 소재로 해서 그려진 바니타스 정물화는 궁극적으로 이 지상에서의 삶이란 것이 얼마나 허망하고 무의미한 것인지를 전해주고자 한다.

소멸을 앞둔 몸

박재웅 〈상추〉

박재웅은 정물대 위에서 시간의 흐름에 따라 죽어가는, 유한한 대상의 모습을 옮긴다. 자신의 눈앞에 선택한 식물을 배열하고, 매 순간 식물의 변화를 따라가며 그린 것이다. 식물은 다른 자연물에 비해 빠르게 썩고 사라져간다. 이 그림은 기존의 정물화와는 무척 다르다. 통상 정물화란 아름답고 싱싱한 꽃과 과일을 보기 좋게 테이블 위에 배열해서 극진하게 묘사하거나 매력적으로 재현한다. 그 정물은 생명체를 어느 한순간에 고정해서 영원히 박제화하고 있다. 따라서 모든 정물화에는 시간이 정지되어 있다. 그래서 정물화란 말 그대로 죽어 있는 순간을 고정한 그림이다. 미술이란 결국 살아 있는 존재를 고정하고 정지시킨 자취다. 박재웅은 기존 정물화의 관례를 떠나 자기 앞에 자리한 식물들이 시간의 변화를 겪으며 죽어가는 과정을 기록했다. 그래서 넉 점의 그림이 하나의 작품이 되었다. 작가는 시간의 차이에 따라 모습이 바뀌는 상추의 몸을 재현했다. 그것은 결국 시간을 재현한 것이다. 기존 정물화가 생기 있는 식물의 한순간을 영원히 기념하고 있다면 작가는 사라져가는 식물의 시간성, 존재성을 관조적 입장에서 지켜보고 있다.[31] 이

상추
캔버스에 유채, 각 65.5x45.5cm, 2009

처럼 작가는 변화해가는 존재에게 시간성 대신 영원성을 부여하며, 생생히 우리 눈앞에 기억을 현재로서 남긴다.

이 그림은 결국 식물/생명은 변화하는 것이 자신의 본성임을 드러낸다. 작가는 시간에 따라 변화하여 급기야는 형태의 완전 소멸을 가져오는 채소를 빌려 존재의 덧없음을 보여준다. 소멸을 앞둔 존재는 그 무상함으로 인해 더없이 헛되다. 시간의 흐름에 그저 내맡겨지는 존재가 모든 생명체이며 따라서 현재 순간의 그의 외형으로 비치는 존재는 의미가 없다는 얘기다. 자기 본원에서 떨어져 나와 변형되어 결국 죽을 수밖에 없는 것이 식물의 모습이고 모든 생명체의 본질이다. 상추는 변색되고 변형되어 처음 자기들이 지녔던 신선하고 투명한 색과 윤기 나는 질감 역시 퇴색되고 일그러져간다. 그 뒤엔 결국 산화되어 가루가 될 것이다.[32] 이런 과정은 인간의 생로병사를 고스란히 연상시킨다. 작가 자신도 그 속에 융화되어간다. 결국 이 그림이 보여주는 죽어가는 생명체는 자아를 반추하는 매개가 되는 셈이다. 이 정물화 역시 꽃, 해골, 거울 등의 소재를 빌려 인간의 유한하고 덧없는 삶을 경계하게 했던 서구의 바니타스 정물화와 매우 유사하다.

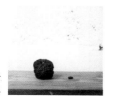

Apple 이동욱
말린 사과, 말린 포도, 30x27cm, 2004

너 없는 나는 가능한가

송영규 〈해바라기 2〉

바니타스 정물이란, 시체와 같이 죽음을 전형적으로 묘사하는 대신, 과일이나 꽃, 해골, 멈춰버린 시계, 식은 유리잔, 촛대나 촛불 심지, 거울과 오래된 책이나 깃털 펜 등의 정물적 형태를 통해 죽음을 상징하는 것을 말한다. 이렇게 흩어진 바니타스 정물들은 시간의 덧없음과 죽음의 불가피성을 드러내는 회화적 요소다. 죽음을 그것의 상징물 혹은 환유적인 실체 등을 통해 드러냄으로써 구체화·상징화하는 요소들이다. 정물로서의 메멘토 모리의 융성은 이후, 영어 '스틸 라이프still life'로서의 정물 즉 '움직이지 않는 정적인 생명'의 묘사로서의 정물이라는 개념을 거부하는 프랑스어 '나튀르 모르트nature morte'의 확립을 가져온다. 이것은 '죽어서 움직이지 않는 자연'이라는 뜻으로, '여전히 살아 있음'을 강조하는 '스틸 라이프'와는 달리 사물의 죽음을 강조하는 장르로서의 정물을 지칭하는 것이었다. 한편 '마카브르macabre'란 용어가 있다. 부패한 시체를 묘사하는 그림이나 조각을 가리키는 회화적 용어다. 죽음을 상징이나 이미지가 아니라 그의 직접적인 형태, 예를 들면 무덤, 시체, 부패 과정, 해골 등으로 묘사하는 방법을 일컫는다. 이는 죽음, 시체

등에 대한 불결하고 부정적인 관점을 드러내는데, 중세에는 죽음을 죄의 징표로, 시체를 죄인의 상징으로 연결한 바 있다. 질병으로서의 죽음, 썩어가는 시체, 자살이 상징하는 죄악, 악마의 유혹 등이 죽음의 이미지와 공유되던 것이다. 바니타스 정물은 결국 죽음을 표상한다. 아름다운 꽃도 이내 시들고 메말라 죽어가는 존재다.

송영규는 시들어 죽은 해바라기를 정교하게 묘사했다. 인간만 죽는 게 아니라 해바라기도 죽는다. 이 세상에 죽지 않는 동식물은 없다. 그러나 물은, 돌은 죽지 않는다. 그래서 옛사람들은 물과 돌(산)을 불사와 불멸의 존재로 추앙하고 그 장수의 덕목을 높이 기렸다. 이 해바라기는 특정 식물이 아닌, 인간 존재를 암시한다. 어둡고 음산한 배경이 무대처럼 펼쳐져 있고 조명을 받은 바닥에 해바라기가 처연하게 누워 있다. 흡사 주검과도 같다. 해바라기의 죽음을 보여주기 위한 장치로서 인위적인 빛, 조명을 고안해 그렸다. 어둠 속에서 죽어가는 해바라기는 빛의 부재, 즉 태양을 상실해 죽어갈 수밖에 없는 존재다. 태양과 해바라기의 관계를 은연중 떠올려주는 그림이다. 이 세상속 모든 타인은 나 자신을 투영하는 거울 같은 존재다. 그래서 타인과의 '관계 맺기'는 인간 삶의 근원이며, 자아의 존재를 인식하는 중요한 방식 중 하나다. 송영규의 작품은 타인과 자아의 관계에 대한 깊은 사색과 관찰의 결과물이라고 한다. 즉 타인의 시선에 대한 두려움과 고통, 부담과 거부의 몸짓으로부터

화해와 소통, 자아의 회복 단계로 나아가려는 여정을 그림 안에 담고자 한다.[33] 이 해바라기는 타자를 통해 자신의 존재인 관계 맺기를 확인하는 대표적인 소재로 묘사되었다. 해바라기에게 타자(해)의 부재는 물리적인 죽음과 함께 존재 자체의 근거가 소멸됨을 의미한다. 작가는 타자와 해바라기의 운명적인 관계를 통해 자신의 존재를 반영한다.

"나는 타인을 바라보고, 반응하며, 상처 받거나, 고무됨으로써만 내 존재의 선명함을 보장받을 수 있다고 여기는 것이다. 내가 나의 욕망이라 믿었던 것은 결국 내게 드리워져 있는 타인의 음영이었으며, 나는 타인의 규범과 의무와 요구와 금지들로 촘촘히 엮인 관계의 그물 안에서만 나의 존재를 확인하고 인도할 수 있었다. (…) 타인의 존재에 대한 발견과 만남, 그들과의 관계로부터 비롯되는 상처와 불안에 대한 고백이었다. (…) 타인의 감옥으로부터 벗어나 자신의 존재를 확인해보려는 누군가의 여정이다."(작가 노트에서)

태양이 없으면 해바라기의 삶도 없다. 빛이 부재한 상황에서 꽃은 죽음에 이른다. 나는 무수한 타자들과 연루되어 산다. 그들의 시선 속에 내가 있다. 그러나 동시에 나는 타자의 시선에 지배를 받는다. 주체로 호명되는 것은 타자의 음성에 기인한다. 타자의 시선으로부터 자유로운 주체/나는 가능한가? 송영규는 주체와 타자의 아이러니컬한 관계를, 바니타스 정물화를 빌려 드러내고 있다.

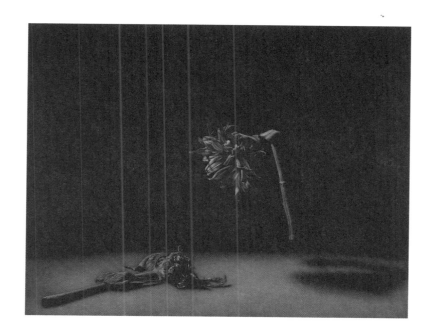

해바라기 2
캔버스에 아크릴, 90.5x72.7cm, 2006

피부 이면의 것

이우창 〈874-251〉

가끔 선물로 꽃을 받으면 뒤집어 걸어놓아 비교적 오랜 시간 그 삶을 지속시켜보려 했다. 이미 시들어 죽었지만 그 메마른 꽃은 꽤나 오랫동안 제 모습을 내게 온전히 안겨주었다. 그 꽃을 주었던 이와의 추억도 그렇게 연장되어갔다. 어느 날 우연히 이우창의 그림을 접했다. 단색으로 정치하게 그려진 마른 꽃 그림이었다. 벽에 박힌 못에 걸린 그 꽃다발은 오랜 시간을 머금고 있다. 마치 목탄으로 그려진 듯한 분위기였는데 어딘지 적막하고 비애감이 감돌았다. 누군가 건네준 꽃다발을 버리지 않고 거꾸로 달아놓았던 사연이 있을 것이다. 꽃의 육체를 좀 더 오래 바라보고자 하는 욕망이 저렇게 걸어둔 이유이리라. 사실 저 꽃다발은 꽃의 주검이고 시신이다. 주어진 화면, 피부 위에 죽음의 자취를 그을음처럼 피워내고 있다.

"사물이 야위어가는 과정은 해가 지기 바로 전의 강렬함이 전하는 아쉬움과 같았다. 나는 생명이 꺼질 것 같은 모습에서도 아름다움을 발견할 수 있다는 생각을 하게 됐다."(작가 노트에서)

회화는 피부 위에 기생한다. 세계의 피부를 주어진 화면의

표면 위로 옮기는 일이 그림이다. 모든 사물과 인간은 자신의 피부만을 보여줄 뿐이기에 회화는 그 피부 너머를 강박적으로 탐하면서 육박한다. 그러나 결국 회화도 납작한 피부 위에서만 서식하는 일이기에 그 피부를 떠내면서 내부를 열어 보이고자 하는 무모한 일을 욕망한다. 따라서 그림은 표면에서 이루어지지만 그 표면을 하나의 통로 삼아 그 이면을 펼쳐 보여주는 일이다. 캔버스 표면에 단색의 미묘한 톤으로 사물의 몸에 근접해서, 그 피부에 달라붙어 뜯어먹는 시선으로 그린 이우창의 그림은 자기 앞에 놓은 대상의 세부에 탐닉하는 눈과 붓질을 보여준다. 작가는 자신의 눈으로 직접 보고 느낀 것을 그리지만 대상 자체가 아니라 그로부터 연유하는 느낌의 시각화에 주목한다. 자기 앞에 자리한 시들고 죽은 꽃의 피부를 훑어나가면서 그것이 자아내는 '아우라'를 그리고자 한다.

　그는 고고욕생枯槁欲生 그리고 생로병사生老病死라는 말을 즐겨 쓴다. 그것은 모든 생명체의 공통된 성향이자 작가가 존재를 통해 느낀 것이다. 그는 피부, 살을 통해 그 육덕진 것과 현상들에 주목하는데 그것들은 결국 살려는 본능을 지닌 것들이다. 그래서 작가는 꽃의 피부를 지도 그리듯이 그리고 지도를 읽어가듯이 독해한다. 피부란 내부를 감싼 막이자 세상의 경계이고 모든 생명체의 외형을 가능하게 하는 지점이다. 피부를 그리다 보면 피부를 두른 이의 삶의 역사가 다가온다. 그 존재가 살아온 과거와 현재, 미래가 동시에 펼쳐진다. 바로 이 부분

874-251
캔버스에 유채, 72x91cm, 2009

에서 그의 그림은 외모와 피부의 핍진한 묘사를 통해 이른바 '전신사조'에 도달하고자 했던 조선 시대 초상화와 만난다. 외모를 통해 정신이 드러나고 그의 생애가 기록된다. 그것이 다름 아닌 성리학에서 주창하는 이기일원론과 유사한 것이다. 흐릿한 흑백 톤으로 드러나는, 회상이나 기억에 잠긴 듯한 마른 꽃다발이 더없이 매혹적이다. 작가는 이 낯설고 미지의 것으로 다가오는 슬퍼 보이면서도 완강한 누군가의 피부, 생의 욕망을 눈과 가슴으로 힘껏 품어보고자 한다.

　몇 년 전 모 갤러리에서 주관하는 포트폴리오 심사에서 나는 이우창의 그림을 선정했다. 그리고 글을 쓰고 그의 개인전을 준비했다. 그러나 정작 그를 만나지 못했다. 당시 그는 강남 성모병원에 입원해 있었다. 혈액암이라고 했다. 우리는 전화 통화만 한 번 했다. 얼마의 시간이 지난 후 그가 죽었다는 부고가 휴대전화 문자로 떴다. 결국 살아서 우리는 만나보지 못했다. 나는 다만 그가 그려놓은 죽은 꽃, 메마른 꽃다발 그림만을 보았다.

헛된 욕망

정현목 ⟨Still of Snob⟩

 자본주의가 보여주는 무서운 욕망과 결코 잠식되지 않는 그 욕망으로 분주한 동시대 한국 사회의 초상은 필경 죽음과 맞닿아 있다. 정현목의 해골이 놓인 정물 사진도 그런 사실을 증거하는 예다. 얼핏 바니타스 정물화가 연상된다. 작가는 그 같은 바로크 시대의 정물화 형식을 차용해 동시대인의 소비문화(명품)에 대한 헛된 욕망을 은유화한다. 이것은 그 정물화를 모방한 정물 사진이고 그 당시 유한한 세계의 헛됨을 이야기하는 텍스트를 빌려 와서 동시대의 소비 현상을 비판한다.[34]

 짙고 어둡고 단호한 배경을 뒤로하고 테이블 위에 해골과 촛불, 핸드백이 놓여 있다. 작가는 이전의 서구 바니타스 정물화 양식을 전용해 사물들을 배치해서 연출했다. 테이블에 천이 드리워져 있고 그 위로 각종 기물이 놓이고 그 사이에 명품 로고가 찍힌 가방이 반짝이며 자리하고 있다. 환한 조명 아래 사물의 피부는 반짝이고 그 표면의 질감과 관능을 극대화한다. 차갑고 명확한 윤곽과 색감이 저 사물들의 세계를 욕망하게 하는 동시에 죽음 같은 차가움을 안긴다. 인생의 무상함과 세속적 욕망의 허망함을 각종 정물로 표현했던 바니타스 정물화가,

명품을 선호하고 그것을 소유하고자 하는 현대인의 세속적 욕망을 비판적으로 표현하는 데 상통하는 부분이 있다는 판단에서 그 같은 연출이 이루어진다. 완성도 높은 이 정물 사진은 서늘한 정교함으로 헛된 욕망의 덧없음을 날카롭게 찌른다. 작가에 의해 연출된 정물은 마치 영화의 세트(미장센)나 광고, 잡지 화보처럼 보인다.

보드리야르는 현대 사회를 소비 사회라고 부른다. 현대 사회에서 소비는 사물(상품)만이 소비되는 것이 아니라 기호의 소비를 포함하는 과정으로 설명된다. 자본주의 사회에서 일상생활의 상품화 과정을 통해 사물들은 실제적 기능과 물질성에서 자신의 의미를 고갈시키는 것이 아니라 기호의 체계로서 존재한다는 것이다. 사물 그 자체가 아니라 사물을 대신하거나 재현하는 그 무엇을 우리는 '기호'라고 부른다. 소비란 인간이 자신을 표현하는 형식이자 기호다. 오늘날 사물들은 구체성을 통해서 소비되는 것이 아니라 차이를 통해서 소비된다는 특징이 있다. 어떤 욕구를 만족시키기보다는 어떤 지위를 의미화하기 위해 사물들이 소비되기 때문이다. 그것은 사물 간의 차이적 관계 때문에 가능하다. 그러니까 현대 사회에서 인간의 욕구란 특정한 사물에 대한 욕구가 아니라 차이에 대한 욕구, 즉 사회적 의미에 대한 욕구다. 여기서 사회적 차이의 논리란 사람들이 사물(상품)의 구입과 사용을 통해 자신을 돋보이게 하는 동시에 사회적 지위와 위세를 나타내는 것인데 이러한 차이를 부

여하는 것이 다름 아닌 기호다. 간추려 말하면 기호 가치는 물질문화를 지배하고 이러한 지배를 통해서 일상생활을 상품화한다는 것이다. 이것이 현대 사회의 특징이다. 그것이 명품 로고를 선호하고 욕망하게 하는 이유다. 그 로고는 단지 기호에 불과하지만 대중은 상품을 자신을 차별화하며 드러내는 기호로 보기 때문에 상품 소비에 몰입하고 명품을 욕망하는 것이다. 명품이란 '아주 좋은 품질의 제품, 모방할 수 없는 스타일로 세계적으로 알려진 아주 비싼 것'이다. 현재는 명품에 대한 취향이 일반화되었으며 유명 상표에 대한 태도가 이전보다 계층화가 덜 되었다. 그에 따른 상표에 대한 대중 숭배, 복제품의 확산, 모조품의 증가를 본다. 진짜를 소유하기 어려우면 가짜 제품, 이른바 '짝퉁'이라도 소비한다. 이때 소비는 단순히 사물을 소비하는 것이 아니라 상류층 사회를 상징하는 사물을 소비하는 행위를 말한다. 소비와 사치를 욕망하게 하고 그것을 기호로 받아들이도록 하는 현실 속에서 우리 모두는 집단적인 차원에서 학습, 훈육된다.

정현목은 명품의 소유 욕망을 통해 자신의 위치를 다시 확인하려는 현대인의 속성을 정물 사진으로 보여준다. 작가는 세련되고 완성도 높은 정물 사진 안에 명품 가방을 삽입했다. 사실 그것은 진품이 아니라 짝퉁이다. 그것을 이 사진 안에서 확인하기는 불가능하다. 이러한 의미의 반전은 진품을 소유할 수 없으면 짝퉁이라도 소비하려는 현대인의 명품 숭배 심리에 대

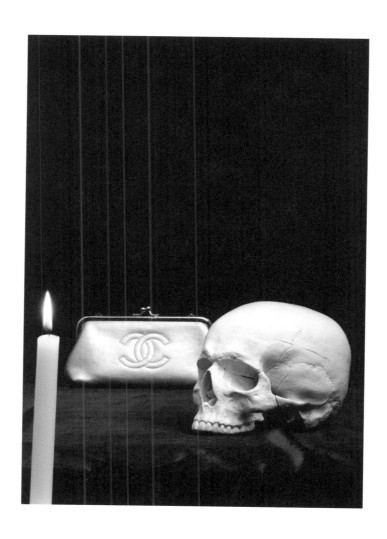

Still of Snob

컬러 프린트, 85.7x120cm, 2011

한 풍자인 셈이다. 짝퉁 가방이 있는, 작가가 연출한 정물은 그 명품들로 인해 얻는다고 여기는 신분과 취향과 스노비즘적 태도가 사실은 물거품처럼 헛된 것임을 말한다. 사실 그 명품은 아무것도 충족하지 못한다. 소비의 욕망은 마냥 지체되고 지연될 뿐이다. 그야말로 현대판 메멘토 모리이자 바니타스 정물이다.

가짜를
사랑한 이유

박 제

박제剝製란 '동물의 가죽을 벗기고 그 안에 솜이나 대팻밥 따위를 넣어 살아 있는 모양 그대로 만든 표본, 또는 그렇게 만드는 기술'을 일컫는다. 그것은 이미 죽은 생명체를 미라로 만드는 일이라 소멸과 해체에 저항하는 이미지, 조각이다. 본질적인 기능을 발휘할 수 없을 정도로 굳은 상태가 되었음을 비유하는 말이기도 하다. 그러니 박제는 죽은 것이 산 것처럼 흉내내는 가짜다. 죽었지만 결코 죽을 수 없다는 항거이자 사라지지 않기 위해 살아 있었을 때의 모습을 응고시켜 영원히 부동의 것으로 만든 상처가 또한 박제다. 따라서 박제는 죽음이 어떤 것인지를 역설적으로 실감나게 들려준다. 박제야말로 이미지다. 이미지는 가짜이고 환영이지만 실제를 대리하면서 부재와 죽음을 위무한다. 그것이 가짜인 줄 알면서도 우리는 이미지를 가까이하면서 사라진 것들을 대신해 그를 사랑한다. 박제가 하나의 이미지라면 그것은 자연계에서 활달하게 살아 숨 쉬는 동물의 어느 순간을 진실처럼 연기한다. 죽음이 삶을 흉내내는 일이고 주검이 생명체인 양 위장한다. 특히 박제는 인간이 자연 생태계를 무참하게 훼손하고 온갖 생명체를 절멸해나

가는 과정에서 몸을 내민다. 역설적으로 박제는 인간의 손에 의해 죽어간 동물들의 빈자리를 추억하며 자리한다. 산 것을 죽이는 것도 모자라 그 죽음조차 죽음으로 자리하게 하지 않고 죽어서도 인간의 시선에 의해 살아 있는 것처럼 만들어놓아 그것을 영원히 지배하고 있다고 믿고 싶은 것이다. 그래서 나는 박제가 너무 섬뜩하고 잔인하고 괴이하다.

아물지 않는 상처

구본창 〈Goodbye Paradise〉

이 세상이란 먼지가 모여 이루어진 것이다.

— 힌두 경전에서

구본창의 〈Goodbye Paradise〉 연작은 곤충 표본 상자, 다시 말해 곤충을 박제화한 것을 사진으로 보여준다. 작가는 한지에 직접 감광유제를 발라 나비나 곤충을 실제 크기 정도로 인화한 다음, 나무 상자에 넣어 곤충 표본 상자처럼 보여준다. 박제라는 것은 사체를 살아 있는 것처럼 가장하는 잔인한 표본이다. 이러한 전시 방법은 생명체의 죽음을 비극적으로 부각한다. 그는 죽음의 분위기와 생명체의 이미지를 공존시킴으로써 삶과 죽음에 대해 생각하게 한다.[35]

"오늘도 수많은 새와 나비와 개구리가 이 땅에서 사라지고 있다. 수많은 꽃과 풀이 밟히고, 수많은 나무가 잘려나가며, 크고 작은 동물들이 이 세상을 떠나고 있다. 말을 하지 못하는 이들의 슬픔과 기쁨과 아픔은 간단하게 버림받고, 짧은 생명은 영원한 박제로 이어져 오래오래 사람들에게 눈요기가 되고 있다. 오랫동안 나는 나의 감성과 의식을 표현하는 데 집착해왔

Goodbye Paradise (상자)
한지, 감광유제, 50x42x7cm, 1993

고, 사진 속의 나의 감성은 유난히 고독하고 아프고 외로운 것이었다. 말할 수 없는 작은 새, 나비, 나무 한 그루에서 비슷한 고독을 느꼈다."(작가 노트에서)

얼핏 보면 실제 곤충 표본, 박제 상자 같지만 실은 실물 크기로 찍은 사진을 핀으로 고정한 후 이를 다시 사진 촬영한 것이다. 실제와 동일시되는 사진의 속성을 끌어들여 눈속임을 주고 있다. 이는 사진 찍는다는 것이 일종의 살해이고 대립이라 박제와 매우 유사한 행위라는 사실을 암시한다. 사진은 결국 생명을 부동으로, 침묵으로 절여놓는 일이다. 그래서 사진은 질식사, 순간적인 살해다. 다양한 나비가 표본 상자에 들어 있다. 죽은 것들 혹은 희귀하거나 멸종된 것들은 이제 박제로 남아 기억된다. 저 생명체들의 소멸 혹은 잔혹한 박제는 인간의 욕망에 기인한다. 어린 시절 여름방학 숙제에는 항상 곤충 채집이 들어 있었다. 그 숙제를 하기 위해서라도 외가가 있는 시골을 찾았다. 나비, 메뚜기, 온갖 벌레들을 죽였고 채집했다. 구본창은 박제가 된 작고 연약하지만 아름답고 신기한 곤충들을 다시 보여준다. 저 여린 생명체가 무엇인지, 그들의 사라짐과 죽음이 어떤 것인지를 새삼 환기한다.

모든 이미지란 것이 실재하는 세계의 애매한 재현에 머무는 것이 사실이지만 구본창의 사진은 눈에 보이는 세계, 대상 너머의 배후에 우리의 시선을 안착시키고자 하는 배려에 따라 그

자연사박물관 안창홍
캔버스 위에 대리석 가루, 아크릴,
각 38x38cm, 2001

모호함을 연출하고 있다는 생각이다. 사진적 시선을 확장하고 있는 것이다. 그에게 사진은 단순히 세계의 기계적 복제 수단에 불과한 것이 아니라, 또 다른 하나의 이미지로서 생명을 불어넣으려는 시도다. 아울러 그의 사진은 주어진 사각형의 프레임을 벗어나려 한다. 사진이란 어쩔 수 없이 세계를 사각의 틀로 날카롭게 따와 죽여버린 것들이다. 시간과 공간은 부동의 것, 침묵의 것으로 우리 앞에 놓인다. 작가는 낱낱의 사진들을 합쳐놓거나 관계 맺게 하면서 예기치 않았던 힘을 발휘하게 한다. 구본창의 사진은 대부분 소멸이나 부재, 소외나 고독함 같은 문학적인 내용들이었다. 뭉뚱그려 시간이라고 말해도 좋을 것이다. 하긴 사진이란 결국 시간을 찍어놓은 것이다. 그는 사라져버릴 운명에 처한 인간 혹은 손때가 묻은 사물이나 동식물들에 오랫동안 관심을 가져왔다. 오랜 시간과 풍상을 겪다가 사라져버리기 직전의 것들에 대해 바치는 조사와 같은 분위기다. 그래서일까, 그의 사진은 다소 몽롱한 우울이나 수수께끼와 같은 것으로 둘러쳐져 있다. 그의 독특한 상상력이나 감수성의 얽힘으로 인해 몸을 내민 사진 속 이미지들은 낯설게 대상을 보고 사유케 함으로써 세계의 본질, 보는 것의 애매함, 보고 느끼고 아는 것 사이의 균열과 틈새를 상처처럼 보여준다. 그 상처는 쉽게 아물지 않는다. 그래서인지 그의 사진은 기억에서 쉽게 지워지지 않는다.

194

어색한 공존

윤정미 〈자연사박물관—두 마리의 한국 호랑이와 두 마리의 미국 늑대〉

어린 시절 동물원이란 그 어느 곳보다도 신나고 즐거운 볼거리의 장소다. 소풍 혹은 어린이날은 동물원을 갈 수 있는 거의 유일한 날이었다. 그 축제날에 우리는 동물들을 보면서 즐거워했다. 왜 축제와 동물원이 연관을 가질까? 하긴 인간은 동물을 수렵하거나 사육하면서 축제라는 의식, 행사를 치렀다. 동물의 죽음과 관련 있는 것이었다. 동물의 시체를 놓고 춤을 추고 소리를 지르고 또는 그 동물을 더 많이 잡을 수 있게 해달라는 기원의 표상으로 그림을 그렸다. '美'란 한자는 원래 '커다란 양을 제물로 바치는 모습이 보기 좋았다'라는 뜻이다. 양이 가장 중요한 식량 자원인 유목인들의 삶과 풍습, 문화를 반영한다. 이후 인간은 동물과의 전쟁, 두려움과 길들임, 도움, 공생 등을 통해 인간의 삶을 가꾸어왔다. 근대에 들어 인간의 기술과 과학의 발달은 이제 동물들을 완벽하게 포획하고 살생하고 장악할 수 있게 해주었으며 나아가 지식의 힘으로 그 모든 종들을 계통화, 체계화하고 이를 인간의 지식 범주 속으로 소유하게 되었다. 그것이 일종의 도감이자 백과사전, 채집과 생물학 등이며 이를 실질적인 표본으로 제시한 게 바로 동물원이고 자연

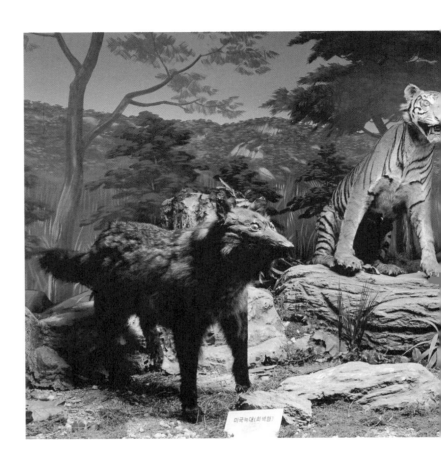

자연사박물관—두 마리의 한국 호랑이와 두 마리의 미국 늑대
C-print, 148x70cm, 2001

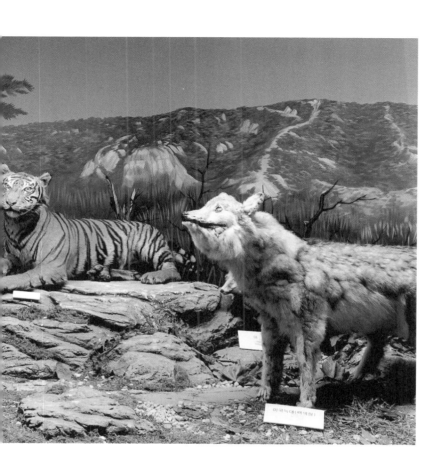

사박물관이다. 동물원이 살아 있는 박제들이라면 자연사박물관은 죽은 박제를 진열해놓았다는 차이는 있다.

동물원의 동물은 아직 죽지 않았고 그러므로 아직 덜 된 박제이며 그만큼 덜 대상화됐다면, 박제는 이미 죽은 것이고 그만큼 대상화하기 용이한 것이다. 동물원이나 자연사박물관 모두 근대의 소산이다. 그것은 미술관, 도서관, 식물원과 동일한 시기, 동일한 목적 아래 출생했다. 19세기 근대 자본주의 사회의 출현과 그에 따른 주말 개념과 위락시설에 따라 생겨난 동물원은 인공의 자연이고 조작된, 가짜이자 모조의 자연이다. 인간의 부와 물질적 풍요의 진전에 따른 자연 지배 그리고 서구의 식민지 지배의 성취물과 그 피의 흔적 또한 그곳에 새겨져 있다. 그곳에 흡사 박제가 되어버린 동물들은 우리에 갇혀 인간의 눈요기가 되고 안쓰러운 생명을 연장해간다. 동물의 본능과 원초적 자연에의 향수와 기억, 유전적 코드 들이 완전히 증발된 이들은 하나의 표본과 도감으로, 종의 대표로 우리 앞에 존재한다.

동물원을 찍었던 작가가 어느 날 자연사박물관을 촬영했다. 경희대학교 자연사박물관이다. 9만여 점의 유물을 소장한 이 자연사박물관은 '도심 속의 작은 자연 공간'을 내세우며 그간 연구용으로 수집한 동식물 표본 등을 생물 진화의 현재 상태와 그간의 상태 변화를 쉽게 이해할 수 있도록 전시하고 있다. 오래전에 나도 그곳에 가서 박제된 동물들을 살펴보았다. 텅

빈 전시실에서 홀로 다소 공포감을 느끼면서 진열장 안에서 포효하고 있는 사자나 나뭇가지 위에 앉은 독수리들을 보았다. 그것들은 살아 있었을 당시 그랬으리라고 여겨지는 생생한 동작을 취하며 영원히 얼어붙어 있다. 그 모습은 분명 인간들이 기대하는 동물의 본모습이라는 틀에 입각해 연출한 것이다. 나는 동물원이나 수족관, 자연사박물관에 자리한 모든 생명체가 더없이 슬프고 처참하다고 생각한다. 그곳은 감옥이고 무덤이다. 자연사박물관은 완벽한 무덤의 공간이다. 그곳에 들어와 있는 동물들은 더 이상 주변에서 보기 어려운 것들이거나 멸종된 것들, 곧 사라질 것들이다. 생물학자들은 앞으로 20여 년 안에 지구에 살고 있는 생물 종의 4분의 1이 사라질 것으로 예상하고 있다. 따라서 세계 각국의 자연사박물관들은 앞다투어 그 멸종된 종들을 찾아 박제하고 이름을 짓고 흡사 살아 있는 것처럼 연출하는 데 온 신경을 쓸 것이다. 그렇게 해서 표본이 늘어가는 동안 멸종도 늘어가고, 멸종이 늘어갈수록 표본의 가치는 증가할 것이다.

윤정미가 촬영한 자연사박물관 내부에는 자연이 죽은 채로 있다. 죽은 자연이란 정물화를 지칭하는 말이기도 하다. 박제된 생명체는 어려운 학명을 비석처럼 차지하고 있다. 이 학명은 인간이 편의로 규정하고 분류한 명명 체계다. 물론 우리가 밀림을 직접 가보거나 낯선 나라를 여행하기 어려우니 자연사박

미국 박쥐
C-print, 70x70cm, 2001

물관은 그곳에서만 볼 수 있는 생명체를 보여주는 교육의 장이자 생태의 다양성과 생태 시스템의 상호의존성을 계몽하는 장소로서의 의미를 지닌다.[36] 그러나 여전히 자연사박물관의 박제들은 이상한 모순 속에 자리하고 있다. 윤정미는 그 자연사박물관의 내부를 다시 보여주는데 이는 단지 그 표본, 박제들을 홍보하거나 기록하는 것과는 무관해 보인다. 그러니까 결코 한 공간에 자리할 수 없는 생명체들이 붙어 있다거나 어색하고 이상하게 재현되어 실소를 자아내는 장면을 노출한다. 윤정미의 사진이 보여주고 싶은 부분이 바로 그 지점일 것이다. 인간의 욕망이 어떻게 생명체들을 두서없이, 맥락 없이 재현하고 있으며 동시에 빈약한 상상력과 허술한 솜씨로 죽음을 관리하고 있는지를 말이다. 박제가 사물화한 사진이라면, 사진은 평평해진 박제다. 여기서 자연사박물관의 박제는 사진으로 고정되기 위해, 더 강하고 극적으로 정지되어 있다.

주술에서 벗어나

이일우 〈박제의 초상―악어〉

이일우는 박제된 동물의 모습을 촬영했다. 자연사박물관 진열장에 갇힌 박제가 아니라 어두운 공간에 실제처럼 자리 잡고 있는 동물이다. 순간 살아 있는 동물인지 박제인지 구별하기 어렵다. 아마도 작가는 그런 착각, 헷갈림을 의도한 듯하다. 이 사진은 먹이를 발견해 입을 벌리고 있는 악어 박제를, 그들만의 자연에서 은밀하게 활동하고 있을 때 자동차 헤드라이트를 비춰 발견한 순간과 같은 상황으로 재현한 것이다.

박제는 동물이 살아 있을 때의 모습을 영구적으로 보존하고자 하는 재현 기법으로 인류학적, 사회적, 과학적인 학술과 전시를 위한 것에서부터 개인적 소장 가치로까지 다양한 목적으로 사용된다. 박제된 동물은 시간이 정지되어 있는 것 같지만 그 안에는 가장 아름답게 살아 있을 때라는 과거의 시간이 있고 더불어 그 과거를 영원히 보존하는 미래라는 시간성이 동시에 스며들어 있다.[37] 이상한 시간인 셈이다. 이일우의 사진은 박제 동물에게 인공의 빛(조명)을 사용해 생명을 불어넣으며 그들의 세계를 엿보게 한다. 특정 부위를 눈부시게 밝히는 조명의 배려로 박제는 마치 살아 있는 존재처럼 자리한다. 악어의

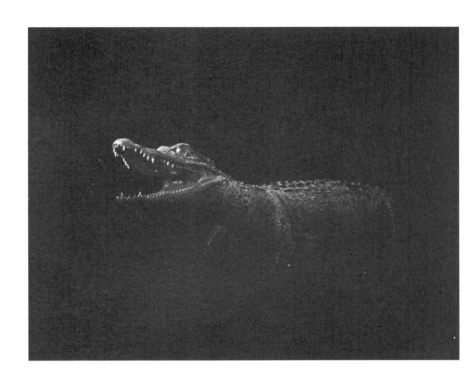

박제의 초상—악어
잉크젯 프린트, 150x120cm, 2009

몸체를 뒤덮은 가죽의 표면, 눈동자와 날카로운 이빨이 빛에 의해 발광한다. 생명과 죽음을 동시에 지닌 박제 동물은 화면 중앙에 주인공이 되어 자기 세계를 구축하고 있다.

이 사진은 이미지라는 환영의 상과 영원히 살아 있는 실상 그리고 연출된 상황이 겹겹이 얽혀 많은 중층적 의미를 띤다. 박제는 '대상의 세계를 영원히 지배하고자 하는 사랑과 죽음의 비극적 이중성'을 내포하며 또한 박제하는 자에 의해 대상의 극적인 형태가 결정지어져 하나의 조각품처럼 표상되기도 한다. 이일우의 사진 속 동물은 박제가 아닌 살아 있는 그들의 시선으로 우리를 바라보는 것 같다. 시선의 역전이 일어난다. 마음대로 조정하며 생사를 움켜쥐고 있었던 대상(타자)에 대한 우리(강자)의 시선은 되돌려져 우리가 그들의 세계를 침입한 이방인인 것처럼 느끼는 당혹감으로 휩싸이게 된다. 이일우는 박제를 본래의 상태로 되돌리고 싶은 것 같다. 박제라는 주술에 걸려 움직이지 못하는 대상을 특별히 연출한 공간 속에서 조명에 의해 다시 그 삶을, 생명을 불러내고자 한다. 오랜 시간 동안 죽었던 존재가 갑자기 파열음처럼, 섬광처럼 어둠 안에서 파득거린다. 길고 무거운 암흑에서 빠져나와 산 자들의 세계로 편입하려 한다. 그것은 마치 지속되는 삶의 어느 한순간에 불현듯 파고 들어오는 죽음이란 존재를 연상시킨다. 삶이 얼마나 위태롭고 허약한 것인지를, 박제의 인공 눈알이 노려보고 있다.

박제의 초상—뉴트리아
잉크젯 프린트, 150x120cm, 2009

어둠 너머의 무엇

안옥현 〈표본실의 청개구리 시리즈〉

한 장의 사진에 드러난 이미지는, 분명 현존했지만 지금은 다만 부재하는 대상에 불과하다. 사진이라는 존재에 대한 구체적인 증명이 그 존재만큼이나 확고한 부재를 이미 말하고 있다. 모든 사진은 이미 숙명적으로 부재와 죽음의 서늘한 은유를 짙게 드리우고 있다. 그것은 상처나 흔적을 확고하게 각인한다. 사진은 우리의 눈과 가슴, 마음을 사정없이 찌르고 놓아주지 않는다. 이 강력한 시선의 조응, 일치와 흡착이야말로 사진의 힘이다. 그래서 진정한 사진의 푼크툼punctum[38]은 시간에 대한 순수한 재현이며 한때 존재했던 것에 대한 남아 있는 자들의 가슴 저미는 초혼의식이 되는 것이라고도 한다. 초혼의식이란 산 자가 죽은 자에게 베푸는 의식이 아닌가? 지우고 또 지워도 결코 지워지지 않는 재현성, 구상성은 끈질기게 출몰해 매 순간 죽었다 살아나는 일을 되풀이한다. 그것을 다시 살려내는 일, 그렇다면 사진·사진가는 무당인 셈이다. 모든 사진은 궁극적으로 산 자들이 부재와 죽음에 보내는 연민의 시선인가?

그러나 엄밀히 말해 사진에 찍힌, 포착된 대상은 부재하는 것은 아니다. 현실의 부재가 아니라 지나간 현실의 발산물, 강

력한 여운, 남겨진 냄새 같은 것이다. 의식에 선명하게 눌린 상처 자국이다. 어둡고 흐리며 탁한 실내를 보여주는 석 장의 사진이 잇대어 있다. 침침하고 은연중 불길하다. 다른 세 개의 공간과 사물을 촬영한 사진은 시간의 흐름과 장소의 이동을 무의식적으로 경험하게 하는, 안겨주는 사진이다. 느닷없는 장소의 겹침, 불연속적인 사건의 충돌, 순간순간 파고드는 기억들, 지난 시간과 공간의 오버랩에 의한 작가의 의식의 흐름이다. 텅 빈 실내 공간, 이상한 구조물, 그리고 원통의 병에 들어 있는 동물의 표본, 박제가 아무런 연관 없이 붙어 있다. 음산하고 불길한 폐허의 분위기다. 이 풍경/대상은 실재하는 것이지만 자신의 심리적 드라마나 느낌을 드러내기 위해 포착되고 발견된 것들인 셈이다. 그리고 이 세 개의 사진들은 서로 연결되어 하나의 작품을 이룬다. 사진들은 전체적으로 어둡고 흐린 편이다. 답답한 느낌을 야기하는 안타까운 조명이 복도의 한 귀퉁이를 겨우 비추고 있다. 표본병과 창은 오랜 세월의 흔적으로 탁하다. 오래된 것들만이 주는 이 퇴락과 골동의 느낌은 차라리 상처와 같다.

이 정물의 세계에 인간은 부재하고 다만 인간의 숨소리, 발소리, 문 여는 소리 등이 들려올 것 같다. 텅 빈 이 공간은 청각적 상상력을 부추긴다. 미묘한 소음, 음향에 귀 기울여본다. 시각에만 맺힌 사진 이미지에 돌연 다른 감각기관의 개입을 허용하는 것 같다. 빈 공간과 함께 포르말린에 담긴 실험용 파충류

표본실의 청개구리 시리즈
젤라틴 실버 프린트, 150x50cm, 1997

나 조류, 표본물들이고 그것들은 물의 부피감, 촉감, 질감 속에 가볍게 부유한다. 그것들은 인간의 잔혹함을 공포스럽게 보여준다. 중학교 시절 생물 시간에 자행했던 개구리 해부를 비롯해 방학이면 해야 했던 이른바 곤충 채집이란 또 얼마나 잔혹하고 엽기적인 숙제였나? 그 숙제를 한다고 아무런 이유도 없이, 있다면 단지 살아 있는 생물이란 이유만으로 죽어야 했던 수많은 곤충과 공연히 돌을 던져 죽였던 개구리의 시신이 두렵게 떠돈다.

작가는 비근한 학교 공간에서 잔혹사를 떠올리고 두려운 기억을 건져 올린다. 각기 다른 공간에서 사물의 모습들을 찍고 이를 연결해 하나의 감성으로 밀착해놓는다. 사각의 틀로 세계를 들여다본다. 이 사각 프레임이 여전히 우리 시각의 유일한 창구로 강제되고 있음을 본다. 사각 프레임은 어느 면에서 가시성의 배치로 기능하고 우리는 이를 통해 대상을 본다. 인식한다. 렌즈는 그것을 통해 보고 찍은 사람의 시선과 찍힌 사진을 보는 사람의 시점을 기계적으로 대응시킨다. 대상을 포착하는 시선의 발원점을 포착한 상의 초점으로 변환하는 조작을 통해 그 특권적 시점 자체가 사진에 내장되는 것인데, 이는 찍는 사람에게 보는 사람의 시선에 대한 권력을 부여하는 셈이다. 이와는 다른 방식의 이용법이 어느 면에서는 몽타주나 프레임을 연결, 확장하거나 분산하는 것들이다. 이 작가는 대상성에 맺힐 수밖에 없는 사진에 심리적인 여운의 질감을 화면

위에 깔고 다분히 문학적 해석을 부추기는 장치로 간다. 단순히 보는 대상에 맺히는 데서 벗어나 세 개의 화면이 함께 충돌하고 부딪치고 만나고 엇갈리면서 보다 풍성한 의미의 다발이나 이야기, 느낌을 산란시킨다.[39] 여기에 화면들의 연결은 시선을 지속해서 가변적으로 만든다. 그 시선이 포르말린 병에 담긴 동물의 시신과 텅 빈 교실과 창, 철망, 밀폐된 실내를 공기처럼 부유한다. 모든 목숨 있는 것들은 이처럼 한정된 공간에서 생을 마감할 것이다.

죽음은 개인적인 일이지만 결코 개인적인 일로 끝나지 않는다. 그것은 가정의 문제이고 집단이나 사회의 문제이며 때로는 국가의 문제, 세계의 문제가 되기도 한다. 그 모든 죽음 중에서도 가족의 죽음은 피할 수 없는 치명적인 상처고 슬픔이다. 그렇기에 사람들은 가족의 죽음을 트라우마로 품고 산다. 가족의 죽음을 다룬 지극히 개인적인 이 독백들은 유령처럼 추억 속을 떠다니는 가족 관계를 보여준다. 이는 한 개인의 영혼에 드리운 상처에 대한 암시이자 더 나아가 모든 이들의 내면에 자리한, 가족에 의한 상흔을 재현한다.[40]

　프로이트는 트라우마를 '정신생활에서 짧은 기간 내에 엄청나게 강한 자극의 증가를 가져오는 외상적 체험'[41]이라고 정의한다. 정신분석학은 인간의 본능적 충동이나 욕구 즉 쾌락 원리에 지배받는 무의식의 차원에서부터, 무의식적 욕구나 충동을 현실 원리에 의해 조정·매개하는 합리적 의식의 차원까지를 다루는 과정에서 특기할 만한 심리적 현상들을 발견했는데, 이 가운데 가장 주목할 것이 '반복 강박'이다. 정신병리학 차원에서 '반복 강박'은 억제할 수 없는 과정을 가리키며, 환자는 고

통스러운 상황에 능동적으로 편입하면서 아주 오래된 경험을 반복한다. '반복'은 우연한 현상이 아니라, 환자의 정신적 병리 증상의 원인으로 추정되는 과거의 의미 있는 경험 또는 외상이 무의식에 억압되었다가 어떤 계기로 의식으로 되돌아온 것이기 때문이다. 가족의 죽음으로 인해 살아남은 가족 구성원들은 저마다 무의식에 억압된 외상을 지닌 이들이다. 그들이 작가인 경우, 자연스럽게 가족의 죽음이란 테마가 호출된다.[42]

그들이 목격한 '가족의 충격적인 죽음'으로 형성된 공포 감정은 '해소'되지 못하고, 이후 관념적인 죽음 형상을 띤 채 무의식 속에 고착되어 트라우마의 최초 원인으로 도정한다. 그것을 그림을 통하여 반복적으로 형상화하는 것은 트라우마의 남은 감정을 방출하려는 욕구의 적극적인 실천이다. 따라서 이들에게 작업은 트라우마의 흔적을 방출하는 통로로서 기능한다. 작가의 내면에 고착된 기억과 감정의 방출이 작품을 통해서 구체적인 형상을 갖추고, 그것이 개인의 전기와 일정한 관계를 맺고 있다면, 그것은 허구적인 서사를 넘어서는 새로운 의미의 표현[43]일 것이다. 가족의 죽음과 관련된 기억의 이미지는 그 죽음의 서사화에 해당한다.

오랜 세월 함께 살아온 가족 중 누군가 죽었을 때, 남은 가족 구성원의 슬픔은 가늠하기 어렵다. 그들은 죽은 이를 추모하고 애도한다. 애도란 타자의 상실을 지속적으로 슬퍼하는 행위다. 그런데 애도가 가능하기 위한 전제 조건은, 과거를 기억

하되 더 이상 그것에 집착하지 않는 것이다. 애도는 상실을 인정하는 일이다. 프로이트는 '상실된 대상에 대한 집착'을 멜랑콜리(우울)라고 설명한다. 멜랑콜리는 사랑하던 대상의 상실이 마치 자기 자신의 상실인 양 착각하게 되는 심리 현상이다. 프로이트에게 애도 작업은 상실의 사랑으로부터 새로운 사랑으로 건너가는 정상적이고 건강한 리비도의 경제학이다. 반면 멜랑콜리는 프로이트에 따르면 병리적이다. 멜랑콜리는 상실의 상처를 인정하고 껴안기를 거부하면서 오히려 그 상처를 떠나지 못한다고 보았다. 하지만 그 상처에의 집착은 상실의 대상에 대한 애통이 아니라 상처를 당한 자기 자신에 대한 거부, 상처를 받아서는 안 되는 자기에게 상처를 준 그 사람에 대한 비난이며 고발이다. 다시 말해 멜랑콜리는 상처 받은 자기, 상처 받아서는 안 되는 자기, 상처 받을 수 없는 자기에게 집착하면서 다른 사랑으로 건너가지 못하고 자기 안에 고여 있는 리비도 현상이다. 프로이트는 이 정체 상태의 리비도를 비경제적인, 그래서 병리적인 나르시시즘으로 규정한다. 이처럼 애도와 멜랑콜리는 서로 양립적이기는 해도 하나의 원칙에서 만난다. 그건 바로 상실된 대상의 '대체'다. 애도는 다른 사랑의 대상으로, 멜랑콜리는 자기 자신으로 상실된 사랑의 대상을 대체한다. 이처럼 애도와 멜랑콜리는 다 같이 교환의 경제학을 따르는 슬픔의 작업이다.

사랑의 대상은 바르트에게 '대체할 수 없는' 존재다. 대체할

수 없는 사랑이 상실되었으므로 그 상실이 남긴 부재의 공간
또한 그 무엇으로 채워질 수 없는 '파인 고랑'으로만 남는다.[44]
그것은 대체할 수 없는 그 사람이 더는 거기에 존재하지 않는
절대 공백의 공간이지만, 그 절대 부재성은 그 공간이 오로지
그 사람 자신으로만 채워질 수 있고 또 채워져야 하는 공간, 그
사람이 반드시 귀환해야 하는 공간임을 역설적으로 방증한다
고 말한다.

이제는 저 몸 없이

최광호 〈할머니의 삶과 죽음 7〉

사진 이미지는 단순한 모사 이미지가 아니라 유령 이미지다. 유령이 죽었으면서 살아 있는 존재이듯, 빛의 자국들이 그려놓은 사진의 접촉 이미지 안에서 이미지와 이미지의 대상은 등과 배처럼 맞붙어 있다. 사진은 말하자면 부재 속의 실재라는 있을 수 없는 존재의 실존이 기술적으로, 그러나 마술적으로 구현된 이미지다.

가족의 죽음을 정면으로 응시한 대표 작가로 최광호가 있다. 그는 가족의 죽음을 사진으로, 마술적으로 구현된 이미지인 사진으로 담아둔다. 저장하고 애도한다. 가족의 죽음을 목도하면서 그들이 사라지는 그 순간을 찰나적으로 사진에 담았다. 사진으로 그 순간을 기억하고 싶었던 것이다. 이제 막 죽기 직전의 숨이 넘어가는 모습에서부터 시신, 염하는 장면 등등 몹시 슬프고도 무서운 장면을 서슴없이 담아낸다.

이 사진은 위에서 내려다본 시선 아래 주검이 포박을 당하는 장면이다. 할머니의 시신을 염하는 장면이다. 시신은 입관하기 전에 이른바 염을 한다. 염이란 시신을 맑히고 난 뒤, 수의를 입히고 이어서 시신을 묶되 일곱 매듭을 지어 묶는 일을 말한

할머니의 삶과 죽음 7
젤라틴 실버 프린트 광호 타입, 105.2x166cm, 1978

다. 등 뒤에는 시신을 얹게 되는 칠성판을 깐다. 일곱 매듭으로 묶는 이유는 목숨의 신, 장수의 신이 북두칠성 신이기에 그 칠을 시신에 옮겨서 사후의 명운을 빈다는 뜻이다. 왜 구태여 결박하듯 매듭으로 얽는 것일까? 그것은 주검이 무덤에서, 죽음의 세계에서 삶의 세계로 나다니지 못하게 붙들어 매어두자는 의도에서다.

초상을 치르는 벽두에서 입관하기 직전에 상주들은 돌아가신 이의 염을 지켜보아야 한다. 그 두려운 장면을 의도적으로 지켜보게 하는 이 장례 문화는 '돌아가신 이와의 사이에서 정을 떼기 위해서'라고 한다. 부모 자식 사이라 해도 정이 떨어질 정도의 공포감을 시신이 자아내기 때문이다. 그러나 동시에 가족의 시신을 모신 무덤은 마치 살아 있는 존재처럼 말이 건네지는가 하면 심지어 손으로 쓰다듬기도 한다. 가족이라도 시신은 두렵고 끔찍한 존재이지만 가족의 무덤은 그와는 달리 죽은 이를 대신하는 매개로 친근하게 다루어진다. 가족 구성원의 몸을 마지막으로 확인하는 이 염이라는 절차는 그의 죽음을 불변의 것으로 받아들이게 하는 동시에 내 몸과 불가분의 관계를 맺고 있는 저 몸의 최종적인 끝을 확인하게 한다. 이제 나는 저 몸 없이 살아야 한다.

최광호는 슬퍼하는 와중에서도 카메라를 들이대 그 장면을

이렇게 죽다
젤라틴 실버 프린트 광호 타입, 105.2x166cm, 1978

기록했다. 그의 가족사진은 처참하고 가늠 수 없는 죽음의 순간을 봉인하고 있다는 점에서 여타의 가족사진과 다르다.[45] 그는 사진기 속에서 여러 가족의 죽음을 목격했다. 그의 사진은 가족에 대한 사진이며 그는 자신의 사진을 통틀어 가족사진이라고 말한다.

"나의 가족사진은 내가 사진을 시작하여 내 사진과 함께한 나의 사진의 발전이며 사진을 찍기 시작한 지 33년이 지난 지금에 보면 나의 가족사진이야말로 한국 사람들이 살아가는 삶과 죽음의 이야기라는 것을 이제야 알게 되었다."(작가 노트에서)

그는 죽음을 드러내면서 가족을 얘기하고, 가족을 통해서 삶의 의미를 제시한다. 사진의 본질이 '죽음'이라는 바르트의 말은 의미심장하면서도 매력적이다. 사진은 지나간 시간의 상처다. 사진은 또한 지나간 시간의 불완전한 포즈다. 사진은 부활할 수 없는 시간의 몰락이다. '무심하게도 거기에 있음을 비추면서 동시에 여기에 없음을 부추기는'(롤랑 바르트) 것이 사진이다. 사진은 일종의 메멘토 모리로 시간의 죽음을 기억하라는 뜻이다. 따라서 모든 사진의 시간은 존재론적으로 메멘토 모리다.[46] 시간에서 태어나 스스로 시간의 죽음을 누설하는 시간의 죽음이 사진이다. 그러한 사진의 속성을 가지고 가족의 죽음을 다시 확인시키는 것이 최광호의 가족사진이다.

망자를 따르는 산 자들의 길

김녕만 〈고향 076〉

죽음을 다루는 의례를 상례喪禮라고 한다. 사람이 마지막 통과하는 관문이 죽음이고, 이에 따르는 의례가 상례다. 유가에서는 선비의 죽음을 종終이라 불렀다. 사람 노릇이 끝났다는 뜻이다. 자고로 사람으로 태어났다면 시종이 일관한 생애를 마쳐야 한다는 것이다. 기실 사람 노릇을 제대로 하고 죽기는 힘들다. 나는 어떻게 이 삶을 마칠 것인가? 잘 죽는 일은 사는 일만큼이나 무게감이 있다. 태어나는 것은 정해진 시간이 있으나 죽음에는 순서가 없다. 누구도 예측할 수 없는 것이 죽음이다. 그래서 옛사람들은 '나는 순서는 있어도 죽는 순서는 없다'라고 말한다. 그렇게 죽음은 느닷없이 닥쳐서 살아남은 자들을 허망하게 한다. 특히 가족의 죽음, 지인의 죽음 앞에서 당혹스럽고 황당함을 숨길 수 없다. 그래서 남은 이들은 죽은 이를 최대한의 예의를 갖춰 보내고자 한다. 그것이 상례이고 장례다.

나는 지금껏 살아오면서 수많은 장례를 치렀다. 앞으로도 많은 이들의 죽음을 대하면서 그 자리를 지킬 것이다. 대개 병원 지하에 자리한 장례식장에서 죽은 이의 영정 사진을 보면서 절을 하고 장지까지의 스산한 길을 뒤따를 것이다. 산 자들이 줄

고향 076
전남 화순, 흑백 인화, 1993

을 이어 죽은 이의 관을 뒤따르는 여정이다. 그 길을 걸어가며 죽은 이를 기리고 슬픔으로 먹먹해진 가슴과 복잡하게 헝클어진 상념에 마냥 시달렸던 기억이 난다. 지금은 드물지만 간혹 시골에 가면 전통적인 장례식 장면을 마주한다. 꽃상여를 메고 가는 상여꾼(향도꾼 혹은 상두꾼)들이 망자를 떠나보내며 소리를 한다. 이른바 만가輓歌다. 그 애절한 소리는 가족과 정든 고향, 집을 두고 차마 떠나지 못하는 망자의 심정을 대변한다. 나는 그 음성에 홀려 가마를 뒤쫓던 추억에 사로잡힌다. 너무 이른 나이에 심장병으로 죽은 외삼촌의 장례식 풍경이었다. 충남 서천의 한 농가에서 선산까지의 길을 따라 걷던 나는 심장판막증으로 고생한 삼촌의 무서울 정도로 컸던 심장 박동 소리를 환청처럼 들으며 그 길을 따라갔다. 식구와 친척들의 울음소리가 그 환청 사이로 마구 스며들었다.

그렇게 망자는 상여를 타고 이승을 떠나 저승으로 간다. 저승으로의 길은 오직 망자 스스로 가는 길이다. 그래서 그 외롭고 무서운 저승길에 동반자를 대동하게 했다. 살아남은 자들은 고개를 숙이고 상여의 뒤를 따른다. 무덤까지의 이 길은 사람이 바뀌면서 지속될 것이다. 오늘 산 자들은 얼마 후 죽은 이가 되어 상여에 태워지고 그러면 다시 남은 산 자들이 그 뒤를 따를 것이다.

김녕만은 우연히 전라도 화순에서 상여 가는 길을 보고 이를 카메라에 담았다. 그는 1970년대부터 이 땅의 삶과 파란만

장한 정치적 사건의 현장에 있었던 대표적인 다큐멘터리 사진가다. 상복을 입은 가족과 친지들이 상여의 뒤를 따르고 있다. 삶이 있으면 당연히 죽음의 길이 있으니 저 길을 외면하기 어렵다. 망자는 자신의 고향, 정든 집을 떠나 지인들의 배웅 하에 산으로 가는 길이다. 자신의 시신이 묻힐 곳을 향해 가는 중이다. 낮은 기와지붕 아래 담벼락에는 동네 사람들이 바짝 붙어서 망자의 길을 바라보고 있다. 길가에서 물러나 망자의 가는 길에 최대한 예의를 갖추고자 한다. 지금 이 시간에 죽음을 되새기는 한편 죽은 이와의 인연을 기억하고 있다. 곡을 하며 따르는 상복 입은 이들의 굴절된 몸들이 직각으로 서 있는 주민들의 육체와 대조를 이루고 있다. 인간으로 태어난 자들은 누구도 이 길을 피할 수 없다는 사실을 학습시키는 것이 상여 가는 길이다. 그래서 죽은 이의 몸을 따라 산 자들의 육신이 걸어간다. 그 길을 뒤따르고 복기한다. 천천히 한 걸음씩 조심스레 떼어가며 가고 있다. 그 발걸음마다 삶과 죽음이 수시로 교차하면서 몸을 섞는다. 그 길에서 잠시 벗어난 개 한 마리가 느리게 뒤를 쫓고 있다. 산 자들의 두 다리와 개의 네 다리가 엇갈리면서 길에 흔적을 내고 있다.

고향 077
전남 화순, 흑백 인화, 1993

숨, 지다

구본창 〈숨 06〉

구본창은 임종 직전의 부친 얼굴을 찍었다. 젊었을 적의 그 생기 넘치던 에너지가 소진되고 이제 힘겹고 가느다랗게 숨을 쉬고 있는 부친을 보면서 작가는 아버지의 몸에서 조금씩 영혼의 기운이 빠져나가고 있음을 보았다고 한다. 이불 위에 누워 가쁜 숨을 쉬는 부친을 지켜보다가 카메라 렌즈를 부친의 턱밑으로부터 클로즈업해 촬영했다. 보이지는 않지만 분명 느낄 수 있는 호흡, 기, 숨결을 사진으로 잡아두고 싶었던 것이다.

"서서히 육신을 떠나려는 영혼, 곧 흙으로 돌아갈 채비를 하는 육신, 죽음을 앞두고, 힘겨워하시는 아버지의 모습을 지켜보면서 '숨'이란 단어를 떠올렸습니다. 사멸될 수밖에 없는 모든 것을 기리며……."(작가 노트에서)

유가에서는 삶과 죽음을 기의 취산聚散으로 설명한다. 기가 모이면 태어나고 기가 흩어지면 죽는다. 기는 원래 쌀을 찔 때 나오는 증기를 나타내는 글자로 호흡(숨)과 관련이 있다. 숨이 붙어 있는 존재는 생물이고, 붙어 있지 않은 존재는 죽은 것이다. '숨'은 바로 생명이다. 숨은 생존의 마지막 보루이고 숨쉬기를 갈망하는 것은 죽음에 대한 적극적인 거부이기도 하다. 그

숨 06
젤라틴 실버 프린트, 85x115cm, 1995

래서 숨을 쉰다는 것은 생명과 시간의 지속을 의미한다. 그러니 오직 산 자들만이 숨을 쉰다. 삶과 죽음을 확인하는 방법이 심장의 박동 소리와 코에서 나오는 바람인 숨의 유무를 판단하는 것이다. 임종에 다다른 사람의 코에는 엷은 비단이나 솜을 올려놓는다. 숨결을 따라서 부풀고 수축하고 하면서 미동하던 '박사'가 멈추면 그걸로 '숨짐' 혹은 '숨 끊어짐'을 확인한다. 비로소 그는 죽었다. 숨이 졌다. 숨짐!

죽음에 직면한 부친의 모습을 지켜보며 삶과 죽음, 생명의 유한함, 시간의 흐름에 대해 작가가 지닌 감성을 시각화한 이 사진은 바로 내 옆에 있는 사랑하는 가족의 죽음에 대한 안타까움을 직접적으로 보여준다. 구본창은 오랫동안 생존 질서에서 용도 폐기되어 일탈되고 소멸되어가는 것들에 대한 연민의 정을 보여왔다. 그 연민은 그러한 대상들과 자아를 동일화, 동질화시키는 과정에서 드러내는 것이며 이는 결국 자신이 보편적 삶의 질서에서 소외되었다는 고독감의 산물이기도 하다.

> 나의 슬픔이 놓여 있는 곳, 그곳은 다른 곳이다. '우리는 서로 사랑했다'라는 사랑의 관계가 찢어지고 끊어진 바로 그 지점이다. 가장 추상적인 장소의 가장 뜨거운 지점. 내 슬픔은 사랑의 끈이 끊어졌기 때문이다.
>
> — 롤랑 바르트, 『사랑의 단상』에서

스스로 두려워하다 최광호
젤라틴 실버 프린트 광호 타입, 105.2x166cm, 1978

봉합하고 치유하다

김남훈 〈일천구백칠십칠년십이월이십사일의 기억〉 등

연탄이 유일한 난방 수단이었던 그 시절, 수많은 이들이 연탄가스를 마시고 죽었다. 죽지는 않았다 하더라도 그 시절을 살았던 많은 이들은 연탄가스를 맡고 나서 어지럼증에 시달리면서 동치미 국물을 들이켰던 기억을 갖고 있을 것이다. 가난하고 누추한 삶에서 불가피하게 치러내야 했던 경험이고 추억이다.

김남훈은 어린 시절 연탄가스로 사망한 누이의 죽음을 트라우마로 간직하고 있다. 어느 날 누이가 연탄가스 중독으로 짧은 생을 마감했다. 살아남은 식구들은 죄의식과 미안함에 시달리며 그의 죽음을 상처로서 기억하게 되었다. 작가는 당시 방바닥의 모서리나 연통에 가스가 새는 것을 방지하게 위해 붙였던 초록색 테이프를 가지고 담벼락이나 균열된 곳, 창틀 등에 부착하면서 누이의 죽음을 애도하고 명복을 기리는 설치 작품을 선보인다. 그는 거리에서, 일상에서 만나는 모든 금 간 곳에 테이프를 붙여나갔다. 저 틈만 제대로 막았어도 누이는 죽지 않았을 것이다. 해서 작가는 누이를 죽음으로 몰고 간 그 균열을 봉합하고 치유하고자 한다. 무서운 연탄가스가 스며들어 누

' 일천구백칠십 칠년 십이월이십사일의기억 '

(위부터)

일천구백칠십칠년십이월이십사일의 기억
종이에 청테이프, 83x63cm, 1999
두 번째 방(피해자)
경비초소에 청테이프, 2000

이의 폐를 채웠던 순간의 악몽을 도저히 잊을 수 없었다. 1977년 12월 24일, 크리스마스이브에 누이는 죽었다. 성탄절을 하루 앞둔 밤에 싸늘한 시신이 되었다. 방바닥 틈에 붙였던 청테이프도 새어 나오는 가스를 채 막지 못했나 보다.

유년 시절 목격한 누이의 죽음은 작가에게 심각한 외상을 남겼던 것 같다. 그 트라우마의 구체적인 질병이 신경증이다. 그가 갈라지고 깨진 모든 것을 초록색 테이프로 붙여 밀봉하고 차단하는 작업을 반복하는 것은 트라우마의 남은 감정을 방출하려는 욕구의 적극적인 실천에 해당한다. 그 작업이 트라우마의 흔적을 방출하는 통로로서 기능한 것이다. 그것은 또한 자신을 엄습한 '죽음의 공포'와 그것을 '극복한 과정'을 밝히려는 의도이기도 하다. 자신의 내면에 고착된 기억과 감정의 방출이 작품을 통해서 구체적인 형상을 갖추고, 그것이 개인의 전기와 일정한 관계를 맺고 있다.[47]

지워져가는 기억

박철희 〈기념사진 #1〉

박철희는 돌아가신 아버지의 가방에서 우연히 사진 몇 장을 발견했다. 부친의 소지품과 함께 있던 사진은 어린 시절 가족과 함께 찍었던 사진들이다. 졸업식, 결혼식, 그리고 증명사진, 혹은 유원지에서 더러는 여행지에서 찍은 빛바랜 사진들. 그 사진 속에는 본인과 아버지, 나머지 가족들이 간혹 등장한다. 구체적인 장소를 배경으로 찍은 그 사진들을 보면 그때가 불현듯 생각나고 여러 감정들이 밀려들 것이다. 잊었던, 망각되었던 기억이 술술 풀리기도 하고 더러는 아무 생각도 나지 않을 것이다.

사진은 결국 죽음이고 시간의 잔해이자 덧없는 유한함을 마구 안긴다. 조각난 기억들, 흐릿하고 퇴락한 시간의 얼룩들, 분명 존재했지만 너무 아득해서 실감이 나지 않는 어떤 순간들이 꿈처럼 몽롱하다. 마냥 뿌옇다. 순간 지난 시간, 과거가 문득 애잔해졌다. 아련하고 쓸쓸하다. 그런 감정들이 몰려다니며 가슴을 쓰라리게 문지르고 다닌다. 상처들이다. 그렇다. 지나간 사진들은 한결같이 상처를 안긴다. 분명 기념사진은 그 한때를 영원히 기억하려고, 보존하려고 기쁨에 들떠 찍었던 것들이지

만 지나보면 그 당시의 감정, 상황과 무관한 것이 되어 돌연 등장한다. 작가는 아버지의 소지품 옆에서 함께 발견한 몇 장의 옛 사진을 통해 이런저런 상념에 잠기게 되었다. 마치 바르트가 어머니의 사진을 바라보았던 것처럼 말이다. 그렇게 아버지의 가방 속에서 지난 시간이 각인된, 봉인된 한 장의 사진을 발견하였고 그 한 장의 사진은 비로소 그의 기억을 회생시켰다. 해서 사진을 단서 삼아 아득한 과거의 시간으로 돌아간다. 이때 빛바랜 한 장의 사진은 생생한 현재 시제로 살아난다. 따라서 사진은 죽은 시간과 장면을 보여주는 데 머물지 않고 지난시간을 현재 시간의 문맥 위에 맥박 치게 만든다.

사진 속에는 익숙한 얼굴, 그러나 지금의 얼굴은 아닌 과거의 얼굴이 들어 있다. 희한한 얼굴이다. 사실 사람의 얼굴은 시간으로 가득 차 있다. 모든 시간이 한 얼굴 속에 있는 것 같다. 모든 사람의 얼굴에는 삶을 사는 동안 소모된 것 이상의 시간이 잔뜩 들어 있다. 아울러 사진 속에서 잘린 시간의 한 부분은 결코 흐르지 않는다. 그것은 고정되어 있다. 영원한 침묵 속에 봉인되어 있다. 모든 사물이 소멸되어도 사진에서는 그때의 현실이 불변으로 남아 있다. 그러니까 시간과 공간이 동시에 존재하고 있는 사진은 시간과 공간을 시각화시킨 하나의 또 다른 세계인 것이다. 따라서 사진을 보면서 실재하는 대상, 세계를 연상하고 동일시하지만 사실은 그것은 한순간, 어느 특정 시간의 편린일 뿐이다.

기념사진 #1
혼합 재료, 60x42cm, 2009

작가는 죽은 아버지의 젊었을 적 기념사진을 선택해 이를 확대한 후에 그것을 파라핀 틀 속에 봉인해버렸다. 순간 사진은 불투명한 틀 속에 잠겨 온통 희뿌옇다. 더욱이 파라핀으로 감싼 그 표면에 주름을 잡고 굴절을 일으켜 표면의 투명성을 의도적으로 흔들어놓았다. 그것은 과거의 기념사진이 결국 상처임을 보여주려는 친절한 배려에 기인한다. 아울러 그것은 사진의 재현적 능력을 의도적으로 거부하고 대신 몽상하고 상상하게 하는 한편 우리의 기억이 결국 그렇게 불투명하고 흐릿할 수밖에 없음을 드러내는 전략에 해당한다. 혹은 지난 시간을 온전히 굳히고 박제화시켜 사진이 결국 그런 일을 감행하는 도구임을 폭로한다. 파라핀으로 감싸버린 아버지의 젊은 날은 어렴풋하게나마 모종의 흔적을 안긴다. 사진 속 얼굴은 흐릿해지고 조금씩 지워졌다. 존재가 희박해진다. 가족 구성원의 결속과 사랑과 믿음 또한 지워져간다. 아울러 이 사진 연출은 망막을 의도적으로 무력화시키거나 불필요하게 만든다. 어쩌면 이런 연출은 지난 시간을 더욱 애매하고 아련한 것으로 굳혀버리는 좀 가학적인 제스처로도 다가온다. 순간 그 증명사진, 기념사진은 본연의 역할을 마감하고 증발해버리기 직전이다. 작가는 "과거의 이미지를 파라핀 속에 넣어 흐리게 함으로써 죽어 있는 기억에 대하여 일종의 추모이자 기념을 하고자 했다"라고 말한다. 그는 파라핀으로 봉인한 기념사진을 좌대/선반에 올려놓았다. 그 사진은 벽이 아닌 공간에 자립한다. 공간에 설치

되었다. 그것은 마치 비석과도 같다.

한 장의 사진에 들어 있는 정서적 환기력에 주목하는 이 작가는 사진의 미학을 인식론이 아닌 존재론에서 찾는다. 죽어버린 시간을 불러일으키는 심령적인 분위기를 연출하며 기형화한 과거의 추억을 이상한 기념사진, 모호한 틀로 이중으로 봉인해 변형된 모습을 보여준다. 순간 사진이 본질적으로 심리적이란 생각이 들었다.

시간을 견디며

박현정 〈꽃을 바치다〉

꽃은 의식이고 예배이자 축원이며, 기원과 소망과 주술로 가득하다. 옛사람들은 죽은 이를 위해 종이꽃을 바쳤고 산 자들의 생의 기념과 장수를 축원하는 자리, 집안의 경사에 들이는 밥상에도 꽃을 꽂고 그 밥상을 받는 이들의 머리에도 꽃을 꽂았다. 일찍이 신라의 화랑이나 원화 모두 꽃관을 썼고 농악대도 꽃관을 두르고 과거에 급제해도 어사화를 꽂았다. 죽음을 의식했고 따라서 매장 풍습을 했던 네안데르탈인의 무덤가에도 꽃을 뿌린 아득한 흔적이 남아 있다고 한다.

우리 선조들은 아름다운 꽃을 두고 '밝다'고 했다. 꽃에서 우주의 조화로움과 평화로움, 완벽함을 떠올렸던 것이다. 원추로부터 시작되어 스스로 한 바퀴 원을 그림으로써 한 개의 아름답고 완벽한 형상을 만들어낸 것이 꽃이다. 꽃의 향기는 그 꽃잎들이 한 바퀴 원을 그리게 될 때 비로소 풍겨 나오는 것이다. 수직이나 수평운동과 달리 이 원은 순환과 완벽함을 스스로 방증한다. 그러니 꽃의 이치를 헤아린다는 것은 결국 우주 만물의 이치와 조화를 깨닫는 일이었던 것이다. 그래서 옛사람들에게 꽃은 일종의 종교이자 상징이었다. 그 같은 꽃을 누군

가에게 바친다는 것은 멋있고 아름다운 일이다. 무엇보다도 나는 상여를 장식한 아름다운, 서글픈 꽃을 잊지 못하고 굿판을 장식하는 꽃, 모란꽃 가득한 민화를 잊지 못한다. 베갯모에 촘촘히 자수된 꽃 역시 그렇다. 그 꽃들은 모두 남루하고 슬픈 생애의 아픔을 이기고자 하는 바람을 기원하며 축원한다. 인간적인 생의 본능을 간절히 기원하는 욕망이 꽃으로 표현되었고 그 꽃에 모든 것을 걸었던 애절함이 그토록 화려하게 피었다.

박현정의 그림에는 꽃이 가득하다. 가위로 오려낸 종이꽃들이 화면에 붙여졌다. 가위나 조각칼을 사용하여 한지를 오려 붙여 완성한 전통적인 전지공예를 연상케 한다. 산과 나무, 사람과 새, 꽃과 풀의 형상을 지닌 것들이 광막해 보이는 배경을 뒤로하고 호젓하고 고요하게 다가온다. 그리기와 수공예가 구분 없이 섞여 있고 붓이 앞뒤로 칠해지고 지나간 흔적과 손톱이나 또 다른 도구가 여러 효과를 자아내면서 겹성의 소리를 낸다. 발화한다. 그것은 종이로 이루어진 회화, 콜라주이자 종잇조각이고 종이로 구성된 저부조다. 작가는 몇 해 전 부친의 사망, 다시는 돌아오지 못할 여행길을 추모하며 화선지를 한 장 한 장 오리고 붙이면서 꽃을, 그림을 만들었다. 새를 이고 있는 얼굴에 꽃을 바치는 손이 형상화되었다. 표정과 세부가 지워진 얼굴은 죽은 아버지의 흔적이다. 또한 새의 형상은 인간 삶의 찰나적인 순간을 암시한다. 꽃을 든 손은 작가 자신이며 저 꽃들은 부친에 대한 사랑, 추억, 애도의 상징이다. 종이를 오

꽃을 바치다
장지에 먹, 아크릴, 120x90cm, 2009

려 꽃을 헌사하고 추억을 기술하고 죽음으로 인한 여러 상념을 도상화하는 일이 작가의 작업이다. 아울러 그 행위는 아버지의 저승길에 꽃을 뿌려드리며 이별을 고하는 의식과도 같은 행위인 셈이다. 개인적인 슬픔과 상실을 위안하고 치유하는 행위이자 기억을 통해 죽은 이의 망실을 지연시키는 일이다. 또한 죽음을 관망하면서 보편적 인간 삶의 한 모습을 표현하고자 한 것이기도 하다.

사실 종이를 오려내고 잘라내는 일은 덜어내고 지우면서 표현하는 일이다. 공들여 오리고 정성껏 자르는 행위는 시간을 견디고 상처를 봉합하는 일이다. 온 마음을 다 바치는 의식이다. 작가는 무의식적으로 꽃을 오려낸다. 종이의 편린들을 가지고 조각조각 이어서 어떤 장면을 안긴다. 연결해나간다. 그것은 다분히 치유적이다. 납작한 종이의 표면에 오려낸 조각들이 올라와 구체적인 이야기를 들려주는 단어, 음성, 발화의 매개들이 되었다. 다양한 마음과 몸짓이 외화한다. 이렇듯 작가에게 그림 그리기는 자신의 내면을 호명해 그것들에게 하나의 몸을 성형해주는 일이다. 손의 수고로운 노동과 지극한 시간의 견딤을 통해 비로소 가능한 어떤 경지가 어른거린다.

사라짐
장지에 먹, 주묵, 140x150cm, 2009

지키지 못한 약속

박윤영 〈지팡이〉

"저기 있는 파란 기둥은 언젠가 없어지겠지 / 저기 있는 아름다운 붉은 나무도 언젠가는 없어지겠지 / 모두 이 거미줄들처럼 끊어지고 사라지겠지 / 내 머리에는 흰머리가 나고 내 피부도 흙이 되겠지 / 내 목소리는 사라지고 내 눈은 빛을 볼 수 없겠지 / 내 영혼의 눈은 빛보다 환한 세상을 보며 내 목소리는 노래하겠지 / 내 피부는 살아나고 내 머리카락은 희어지지 않겠지 / 난 얘기한다 환한 눈부신 곳에 앉아 할머니 지팡이에 대해 얘기한다 / 난 눈을 감고 소리 안 나는 지팡이를 짚고 할머니께서 즐겨 부르셨던 찬송가를 불렀다 / 단순한 천체 영역 위 경계면 모든 게 그립다 / 선 플라즈마"(작가 노트에서)

박윤영은 전시장 한쪽 천장에, 헝겊이 달린 지팡이를 여러 개 매달았다. 금방이라도 쏟아져 내릴 듯 천장을 가득 메운 지팡이다. 이들의 한쪽 끝은 부드러운 헝겊으로 싸여 있다. 작가의 외할머니는 생전에 허리가 굽고 보행이 힘들어 늘 지팡이를 사용하였다. 가늘고 딱딱한 지팡이 하나에 여윈 노인의 몸이 매달렸다. 할머니는 지팡이가 바닥에 부딪히는 소리를 걱정하셨다. 자신의 몸조차 가누지 못하는 늙음이 불편한 데다 지팡

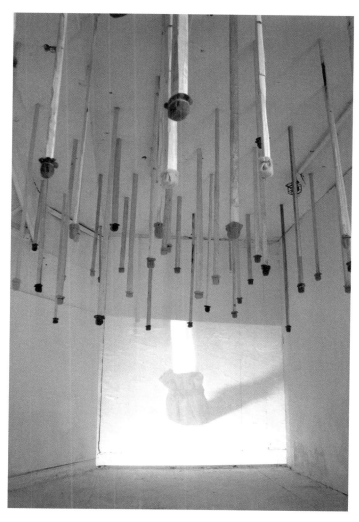

지팡이
단채널 비디오 영상과 설치(대나무, 천), 2002

이 없이는 서 있거나 걷지 못하는 몸이 슬프고 더구나 발걸음을 뗄 때마다 지팡이가 딱딱 소리를 내 더없이 힘들었던 것이다. 혹시나 그 소리가 주위 사람들에게 불편을 끼치거나 방해를 하는 것은 아닌가 하는 마음에서였다. 그런 외할머니를 만나면 작가는 언제나 할머니에게 "지팡이가 땅에 닿을 때 소리가 나지 않고 울림이 적도록" 한쪽 끝을 천으로 덮어드린다고 약속을 했으나 그만 잊었다. 마지막으로 뵌 몇 주 뒤 외할머니는 돌아가셨다. 작가는 끝내 지팡이의 끝 부분에 헝겊을 대드리지 못한 자신을 책망했다. 외할머니와의 약속을 지키지 못한 죄책감과 자신의 게으름에 대한 후회, 그리고 이제는 없는 외할머니에 대한 그리움이 동시에 밀려들었다. 할머니는 비록 죽었지만 그것을 부재라고 말할 수는 없다. 죽은 자들은 존재하고 있다. 바로 자신의 부재를 통해. 또한 죽은 자들은 살아 있는 자들을 전제로 연결되어 있고 사회관계도 유지한다. 죽은 자는 그렇게 살아남은 자들의 상상과 기억 속에서 계속 살고 있다.

비록 늦었지만 이제라도 작가는 약속을 지키고자 했다. 외할머니의 죽음과 그로 인한 상실감으로부터 작업은 시작되었다. 대나무 지팡이를 만들고 그 바닥을 각종 헝겊으로 감싼 후에 전시장 천장에 가득 매달아놓았다. 수십 개의 지팡이를 허공에 띄웠다. 하늘에 계신 외할머니에게 드리는 손녀의 마지막 선물이다. 이 작품은 '사라짐'에 대한 작가의 애틋하고 아련한

감정을 투영하고 있다. 박윤영은 사라지고, 흐려지고, 떠나고, 없어지는 모든 존재들에 대해 이야기하는 자신의 작업 대부분이 외할머니의 죽음, 그리고 그로 인한 상실감과 관련이 있다고 말한다. 지극히 서정적인 작품이다. 공간을 점령한 그럴듯한 조형적 감각의 대나무와 아름다운 슬로모션의 영상 시퀀스, 그리고 작가의 센티멘털한 노랫소리는 그것 그대로 심성을 자극하고 즐거움을 제공한다. 그러나 슬프고 우울하다.

섬기고
소외되고

제 사

조선 시대 국가의 통치 이념으로 채택된 유교적 실용주의는 죽음 또한 윤리적이고 실용적 측면에서 바라보고 평가한다. 유교 윤리는 충, 효, 열을 최고의 덕목으로 삼았으며, 그것을 실천하는 최상의 방법은 죽음이었다. 그에 따라 역대 군왕들은 이념의 실천을 위해 목숨을 바친 이들을 기리고 추모하는 것을 통치의 중요 과제로 삼았고, 그러한 풍조는 당대 문화에 고스란히 반영되었다. 조선 시대의 문인은 대부분 유교 이념의 신봉자들이었고 현실 정치에 깊숙이 참여한 인물들이었다. 그들이 남긴 작품에서 충신, 효자, 열녀의 죽음을 기리는 내용이 여러 형태로 나타나는 것은 당연한 일이다. 시조, 가사는 절의를 위해 목숨 바친 '명분 있는 죽음'을 칭송한다. 죽은 이들을 기리는 제문, 축문, 행장, 묘지명 등은 죽음의 의미를 부각하고 미화하는 데 초점을 맞추었다. 죽은 사람에 대한 인간적 정서가 드러나 있기는 하지만 그보다는 죽은 사람이 이룩한 공적이나 윤리적 덕행을 드러내는 데 많은 비중을 두고 있다. 그렇게 죽은 이는 또한 지극한 초상화로 보관하고 참배하였고 비를 세워 영원히 기억되게 하였다. 이처럼 죽은 이를 기리는 의식, 특히

제사는 조선 시대에 매우 중요한 일이었다. 제사는 돌아가신 조상을 추모하고 그 은혜에 보답하는 최소한의 성의 표시로서 우리 조상이 오랫동안 지켜오며 발전시킨 문화이기도 하다. 생각해보면 조상들의 제사 문화는 죽음을 한 개인의 사적인 사건으로 여기지 않고 집단과 공동체 안에서 관리하는 방식이다. 죽은 이와 산 자가 지속해서 연결되어 있음을 확인시키고 둘 사이의 관계를 공고히 하는 방편이기도 하다. 삶 속에 죽은 이가 항상 주재하고 삶과 죽음은 한 끈으로 연결되어 있으며 죽은 자는 산 자에게 커다란 영향을 끼친다는 인식이다.

그러나 오늘날 죽음은 너무 고독해졌다. 홀로 병실에서 앓다가 죽거나 가족과 친지들과는 분리된 상태에서 맞이한다. 아니면 극소수의 가족이 지켜보는 가운데 조용히 숨을 거둔다. 그저 차가운 병실에서 외롭게 고통스럽게 죽어가는 환자의 모습이 있을 뿐이다. 한때 미학적 사건이었던 것이 한낱 임상의학적 사건으로 전락했다. 그렇게 죽음은 다시 공포의 대상이 되었다. 오늘날 진정한 의미의 공동체는 더 이상 존재하지 않는다. 개인들은 완전히 원자화했고 사회는 이 원자들 하나하나의 생사에 더 이상 관심을 기울이지 않는다. 그리하여 오늘날 이 외로운 단독자는 환상에 취하지 않는 맨 정신으로 역사상 유례없이 사나워진 죽음 앞에 홀로 서게 되었다.[48]

오늘의 제사

민예진 〈아헌〉

죽음 이전의 삶이 현실적 시공 속에서 이루어지는 것이라면, 죽음 이후의 삶은 기억과 재현을 통해서 이루어진다. 죽음은 삶과 별개의 것이 아니라 삶의 일부임을 확인하게 된다. 죽음은 현실의 삶을 마무리하는 종착점이면서 동시에 새로운 삶이 시작되는 전환점이다. 죽음은 삶의 미래이고 삶은 죽음의 과거다.

제사는 죽음을 삶의 시간으로 연장하고 죽은 이를 지속해서 불러오는 행위다. 그것은 애도와 추억, 그리움과 잊지 않겠다는 결연한 의지의 복합적인 장이다. 장례를 치르는 법은 이미 『소학』에서부터 이야기되고 있다. 어렸을 때부터 죽음이라는 문제를 처리할 수 있는 주체성을 길러주려는 의도에서다. 다시 말해 장례를 통해서 죽음의 공포를 의연히 맞이할 수 있는 자세를 길러주려는 것이다. 제사 역시 동일한 맥락에서 이루어졌다.

민예진은 자신의 집에서 치르는 제사를 소재로 그림을 그렸다. 제사 지내는 장면이 흡사 스냅사진처럼 그려졌다. 그러나 사실적인 그림이 아니라 색채와 면으로 단순화시키면서 모종의 분위기만으로 떠낸 그림이다. 세부적인 묘사들은 지워지고 형태와 색채, 명암의 대비가 다소 강렬하게 자리하고 있다. 제

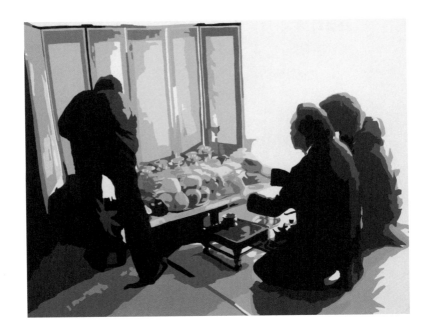

아헌
캔버스에 유채, 195x160.3cm, 2009~2010

사상을 차린 후 후손들이 그 앞에서 무릎을 꿇고 앉아 공손히 술잔을 올리며 예를 갖추고 있는 상황이다. '아헌'과 '첨작'이 진행 중이다. 아헌이란 제사를 지낼 때 신위에 술잔을 두 번째로 올리는 것을 말한다. 첨작은 제사 때 종헌으로 드린 잔에 술이 차지 않은 것을 다른 제관이 다시 술을 가득 부어 채우는 일을 지칭한다. 제삿날이면 흔히 볼 수 있는 장면이다. 작가는 새삼 우리에게 죽은 이를 위한 이러한 제사가 무엇인가를 곰곰이 생각해보게 한다. 유교적 이념에 입각한 조선이 붕괴되고 서구화와 근대화의 물결 속에 제사는 사라지기 시작했다. 더욱이 제사를 미신으로 치부한 기독교의 급속한 보급은 가정에서 제사 지내는 풍습 자체를 지워버렸다. 그것을 미신으로, 우상 숭배로 혹은 귀신을 섬기는 것으로 치부하기 전에 그 본래 의미가 무엇이며 죽은 이를 산 자들이 애도하는 그 절차, 문화가 어떤 것인지를 차분히 성찰했어야 했다. 민예진은 제사를 지내는 행위와 풍습을 환기하는 한편 제사상에서 전개되는 극진한 예와 분위기, 기운을 그림으로 불러내고자 한다. 제사 지내는 공간에서 우러나오는 아우라를 포착하려 한 것 같다.

"우리 집은 내가 살아온 26년 동안 연간 11회의 제사가 한 해도 어김 없이 진행되고 있다. 할머니와 함께 사는 대가족 형식이었고 아버지는 7남매 중 장남이시며, 할머니께서 모시던 제사는 맏며느리인 내 어머니의 몫이 되었다. 다른 집보다 많은

첨작
캔버스에 유채, 223.7x160.3cm, 2010

제사와 집안의 크고 작은 행사의 주축인 맏며느리, 내 어머니를 보고 자라면서 시간의 흐름에 따라 느끼는 바가 매우 크고 이런 현상과 함께 생기는 많은 의문점에 대하여 작업과는 상관없이 고민을 하던 중, 우리의 어머니들 즉 세상의 며느리들의 역할에 발전적인 개혁과 변화의 필요성을 절실히 깨닫고 내가 할 수 있는 표현 수단인 작업으로써 이들의 모습을 세상에 보여주어 함께 생각해보고자 한다. 이 생각이 시발점이 되어 시집살이의 다양한 모습 중 '제사 지내는 날'을 선택하여 우리 집에서 일어나는 실제 풍경을 다양한 방법으로 왜곡하여 표현한다."(작가 노트에서)

작가는 인간이 존재하는 한 어떠한 방법, 모습으로든지 지금까지 그래왔던 것처럼 조상에 대한 감사의 표시는 계속될 것이라고 생각한다. 결국 그녀의 그림은 오늘날 제사란 무엇이며 그 의미가 어떠한 것인지를 반추해보는 차원에서 그려진다.

기이한 밥상

이갑철 〈제삿날, 안동〉

'귀鬼'는 '귀歸'라고 했다. 죽어서 마땅히 돌아갈 곳으로 되돌아 간 것이 귀요, 귀신이다. 우리 선조들은 죽은 이의 영은 귀신이 된다고 믿었다. 그러니 한국인에게 돌아가신 조상은 누구나 귀신이다. 죽음을 겪고 난 후의 한 인간은, 그의 영은 귀신으로 편입된다. 그리고 그 결과 한 인간의 죽음은 하늘을 향해서 열리게 되었다고 여겼다.

흑백의 이 사진은 빛을 받아 반들거리는 상과 그 위에 놓인 수저를 보여준다. 그 주위로 사람들의 몸 일부가 보인다. 보는 이의 시선을 갑자기 밥상으로 끌고 들어가는 박진감이 느껴지는 사진이다. 숟가락과 젓가락만 얹어놓은 밥상으로 보아 음식이 놓이기를 기다리는 순간이다. 제목은 〈제삿날, 안동〉이다. 이갑철이 안동 지방에서 찍은 사진인데 어느 집안 제삿날 풍경인 것 같다. 극적인 구도와 과감한 잘림, 거친 흑백의 입자가 어떤 울림을 강하게 전해준다. 아마도 여자들은 둘러앉아 제사 음식을 장만하고 의식이 진행되는 것을 지켜보고 있는 듯하다. 제사가 끝나면 죽은 조상에게 음식과 술을 바쳤던 산 자들, 후손들이 이 밥상으로 몰려와 자신들의 목구멍에도 뜨거운 밥과

국, 술과 고기를 밀어 넣을 것이다. 그 밀어 넣을 도구들이 지금 빛을 받아 밥상에서 반짝거린다. 날선 금속성의 파리한 광택이 짙고 어두운 밥상을 배경으로 환하게 빛난다. 산 자들의 목숨이, 식욕이 저렇게 시퍼렇고 날카롭고 예리한 것이다. 그것이 죽음과 전적으로 다른 모습이다. 작가는 직관적으로, 본능적으로 그것을 포착했다.

이갑철의 사진은 항상 사진 안에서 에너지와 정신을 감득할 수 있는 나름의 문화적 혹은 영적인 기저를 요구한다. 그런 발판이 없다면 그의 사진의 힘들이 발산되는 것을 온전히 받아들이기가 만만치 않은 게 사실이다. 풍경에 담긴 사람이나 사물들이 보는 이들을 갑자기 기이하게 긴장시킨다. 보는 사람을 사진 속으로 주술처럼 불러들이고, 사진 속으로 불려 들어간 사람들은 그 사진 속 사람이 되기도 하고, 그 사진 속 사물들과 대면하기도 한다. 그래서 이갑철의 사진은 주술에 가깝다. 따라서 이 사진은 "단순한 미적 공간이 아니라 내 정신의 원형질에 도달하게 하는 주술 행위"(작가 노트에서)라고도 부를 수 있을 것이다. 그 사진은 설명적이거나 한 장면의 재현이거나 의도된 서술을 넘어선 자리에 조금은 폭력적으로, 보는 시선을 불안하게 만든다. 이성의 힘에 의해 조율된 것이 아니라 본능이나 무의식이 낚아챈 순간이다. 그로 인해 사진을 대하는 이들 역시 순간적으로 자신의 아득하고 깊은 내부로 떨어진다. 불에 덴 것처럼 그 장면들을 만나고 기억하고 끄집어 올린다.

제삿날, 안동
디지털 프린트, 150x100xm, 1996

바로 반응한다는 얘기다. 이갑철은 카메라로 선문답을 한다고 한다. 현상 너머에 자리한 정신, 보이지 않지만 분명 느낌으로 존재하는 것, 바로 그러한 것들을 어떻게 사진으로 촬영할 수 있을까가 그의 화두인 셈이다. 그 화두를 풀기 위해 찍은 사진의 하나가 바로 이 제삿날의 밥상 풍경이다. 그는 숟가락과 젓가락, 옻칠한 어두운 밥상에서 신神이나 기氣, 혼魂을 접하고 있다. 그것을 사진으로 호출하고 있다.

여자들의 자리

이선민 〈이순자의 집 #1-제사 풍경〉

이선민은 한 집안의 제삿날 풍경을 촬영했다. 제사가 진행되는 방 안 풍경과 문지방 너머 마루에서 그 광경을 엿보거나 지루하게 기다리는 여자들이 모습이 담겨 있다. 남자들만이 가문의 일원으로 조상에게 절을 올릴 수 있는 자격을 갖는 오랜 관습 속에서 여성은 그저 구경꾼일 따름임을 보여준다. 그들은 서로 고립된 섬처럼 앉아 자신의 방향만을 응시할 뿐이다. 이 사진이 보여주는 여성들은 분명 연령에 관계없이, 삶의 경제적 조건과 관계없이 혈연에 대한 무조건적인 애착, 위계질서를 존중하는 심리적 메커니즘에서 벗어나 있다. 전통적 가족의식이 해체되는 징후들을 설득력 있게 제시한다. 이 마주칠 수 없는 시선들을 모으는 전통(제사, 흩어진 가족을 부르고 음식을 나눈 전통)이 과연 오늘날 무엇을 의미하는지 질문하게 된다.

이 사진은 오늘날 핵가족 구조 속에도 남아 있는 여성의 전통적 역할과 그들의 사회·심리적 변화를 찾아내는 작업에 해당한다. 작가는 이를 위해 여러 연령층의 여성들이 함께 모이는 집안 제삿날을 촬영일로 택했다. 그렇게 해서 찍힌 이 사진은 카메라가 보여주는 '시각적 무의식'(발터 베냐민)을 통해 현

이순자의 집 #1—제사 풍경
C-print, 80x80cm, 2004

재를 사는 여자들의 다양한 속내를 효과적으로 파헤친다.

방문 창살 위쪽에 붙은 자손들의 백일 사진, 돌 사진은 가문의 존속을 염원하는 상징들이다. 그 아이들이 잘 살아야 제사상이라도 받을 수 있는 것이다. 제를 올리는 방에 발을 들여놓지 못하는 여성들은 의례에서 철저히 소외되어 있다. 중년 여인의 싸늘한 표정과 절하는 장면에서 눈을 돌려버린 자세는 가부장제를 지탱하는 가장 중요한 의례에 대한 여성들의 입장을 반영하는 듯하다. 작가는 "카메라의 '시각적 무의식'으로 포착한 시선들의 상호 관계를 통해 혈연으로 이루어진 가족이 유대감이 적지 않게 손상된 양상"을 보여준다.[49] 그녀는 주체적 인간이기 이전에 한 집의 며느리, 부인으로 규정된다. 주체적 삶을 사는 것은 사실상 금지, 억압되어 있다. 그녀의 작품에 캐스팅된 여성들은 근대화 정책과 가부장적인 제도들에 소외받는 존재들이면서 동시에 어려운 현실에 굴하지 않고 굳건하게 살아가는 강인한 생명력을 보여준다. 사실상 여성들에게 '집은 행복의 공간이 아니라 일상화된 여성의 감옥'[50]이다.

전통 사회에서 여성의 노동은 주로 제사, 직조, 접빈객이었다. 제사는 단순히 죽은 사람에 대한 예찬이 아니라 종법을 의례적으로 실천하며 산 사람과 죽은 사람을 하나의 부계 집단의 성원으로 동등하게 이어주는 역할을 한다. 아울러 집안의 공적 영역 모두에 의미 있는 체계를 규정한다. 제사는 곧 한국 사

빛나다 김현정
캔버스에 유채, 116.3x90.5cm, 2008

회에서 부계적 양식을 부과하는 도구로, 조선 전기 사회 변화의 주요한 동인이다. 제사에서 여성은 제물을 준비하는 기능적 역할로 떨어진다. 조선 시대에 여성은 시부모 모시기, 남편 섬기기, 노비와 자식 거느리기와 제사, 방적, 장 담그기, 조석 양식 출입 등 모든 노동을 담당했다. 성에 따른 역할의 구분을 기초로 하여, 여성에게 더 가혹한 노동의 임무를 편향적으로 부과하였다. 가부장제를 유지하는 가정 경제에서 여성 노동은 중추다. 양반 인구가 증가하고 양반층이 분화하자 가난한 양반가의 경우, 남성이 경제 활동에 종사하지 않은 빈틈을 메우기 위해 여성의 노동이 가정 경제를 유지하는 유일한 수단이 되었다. 이는 오늘날까지 한국 사회에서 집요하게 잔존한다. 지금도 제사 준비는 온전히 여자의 몫이다. 그러면서도 여자들은 그 제사에서 철저히 배제되어 있다.

지금을
성찰하기 위하여

역 사 속 의 죽 음

아리에스는 "죽음은 한 개인의 소멸에 그치는 것이 아니라 한 사회 집단에 상처를 입히는 것이므로 그 상처를 치유해야 한다. (…) 죽음은 늘 사회적이고 공적인 사실이었다"라고 말한다. 우리는 사회적이고 공적인 사실인 죽음을 상기해본다. 지난 역사 속에서 죽어간 목숨들을 기억해본다. 역사와 문화는 그러한 죽음으로 촘촘히 직조되어 있다. 죽은 이들을 떠올리고 그 묘석을 하나씩 세워야 하는 것이 산 자들의 몫이다. 묘석은 죽은 이를 대신하는 차가운 돌로 이루어진 육체다. 돌은 오랜 시간을 이겨내고 불변으로 자리하면서 죽은 이를 상기하게 해주는 매개다. 비록 인간의 유한한 육체는 망실되지만 그 자리에 돌이 사라진 육체를 추억하면서 불변하고자 하는 것이다. 오늘날 우리는 지난 역사의 현장에서 죽어간 이들을 어떤 식으로 기억하고 인식하고 있을까? 그것을 제대로 이해하고 깨닫는 것이 산 자들의, 살아남은 자들의 일이자 의무는 아닐까? 그것이야말로 진정한 공부이자 학문의 영역이고 예술의 자리다. 죽은 이를 기억하고 그 죽음의 의미를 되새기면서 현재의 삶을 성찰하는 일이 결국 학문하는 일이자 예술의 일이기도 하다.

해원과 치유의 그림

박생광 〈전봉준〉

20세기 초입부터 '근대'라는 언표 속에서 한국은 자신의 문화를 잃어버리거나 비하했으며, 우리 것은 낡은 것, 후진 것, 버릴 것, 없앨 것, 심지어는 나쁜 것이라는 인식을 남겼다. 근대라는 전대미문의 압도적인 담론 속에서 이같이 멸시받은 과정을, '영성의 문화'를 '물성의 문화'가 지배한 과정으로 이해하고자 하는 이들도 있다. 그러니까 지난 100년간 우리의 고유한 영성이 망실되어갔던 것이다. 미술 역시 예외가 아니다. 한국 전통미술 속에 잠겨 있는 영성과 주술성의 힘을 망각하고 지우고 소멸해가면서 그 위에 서구 미술의 흔적을 모방하면서 덧써나갔던 것이 한국 근현대미술사다. 그러한 궤적에서 매우 이례적이고 예외적인 작가가 바로 박생광이다. 그는 작품을 통해 한국적인 느낌, 이른바 영성을 추구한 작가다.

박생광은 무속화와 불화 등을 차용해 강한 원색과 굵은 테두리선을 둘러치는 원시적인 묘법을 원용함으로써 그림 속에 주술적인 힘을 불어넣었다. 무엇보다도 그는 작업 안에 무속과 불교, 토속 신앙 등을 버무려놓아서 하나로 수놓은 이미지의 성좌를 드러내 보였다. 그중 무속은 민중의 무의식과 끈끈하게

뒤엉켜 있는 삶의 지층과 연계되어 있다. 무속은 유교 시대에 선비들의 천시를 받으면서도 온갖 '궂은 일'을 도맡아 온 삶의 기층문화다. 한국 무속에서는 인간의 영혼을 믿는다. 사후에 영혼이 저승으로 건너가서 영생하거나 아니면 다시금 현세로 환생한다는 믿음이 그것이다. 모든 죽음은 일면 억울하다. 그러나 죽음은 그 원통함을 산 자들과 소통할 수 없게 한다. 이때 신들린 무당이 매개가 되어 죽은 이와 산 자의 소통을 돕는다. 망인의 넋두리가 무당의 입을 통해 살아남은 이들의 귀로 옮겨지고 다시 산 자들의 기원과 아쉬움의 소리가 무당을 통해 죽은 이에게 전달되는 기이한 놀이, 연극이 벌어진다. 그것이 망인을 위한 굿이다. 일종의 퍼포먼스인 셈이다. 여기서 망인의 넋두리에는 과거에 대한 해석이 담겨 있다. 만약 시간이 허락했다면 전혀 다른 방향으로 이루어졌을 수도 있는 인생이 다양하게 묘사되면서 그러나 이미 이루어진 일에 대한 평가와 이해가 넋두리에는 공존한다. 회한의 감정과 원망, 뉘우침의 과정을 거쳐 마침내 망인은 자신의 죽음을 받아들이고 산 사람 역시 상대방의 죽음을 인정하게 되는 것이다. 그렇게 해서 죽은 이는 다시 죽음의 세계로 편안히 돌아가고 산 자들은 일상의 삶으로 귀환한다. 다시 먹고 자고 일하며 살아가는 일을 반복한다.

사람은 죽음을 체험할 수 없다. 이야기로는 가능하지만, 현실에서는 불가능하다. 산 사람에게도 죽은 사람에게도 죽음은

갑작스러운 사건이다. 그리하여 굿에서는 죽음을 체험하는 과정이 중요한 의례로 마련된다. 굿을 통하여 죽음과 삶은 새로운 만남을 갖는다. 죽음은 끝이 아니라 새로운 관계의 시작이다. 무속에서 굿은 현실적인 인간들이 살고 있는 공간과 시간에 의탁한, 살아 있는 신화의 굿판인 셈이다. 박생광은 바로 그러한 굿 장면, 혹은 망자를 위한 천도제 내지 살풀이로서의 그림을 그린 이다. 그는 우리의 역사 속에서 억울한 죽음을 다시 불러낸다. 강렬한 색채와 주술적인 주황색의 윤곽, 무속화와 민화에서 차용한 전면적인 구도를 통해 그 억울한 죽음을 시각화한다. 그를 통해 구한말과 근대기의 격랑 속에서 어떤 죽음들이 자리하고 있었던가를 새삼 복원해낸다. 이는 그림을 통한 위로와 해원의 과정이기도 하다.

그가 그린 〈명성황후〉와 〈전봉준〉 등이 바로 그러한 예다. 그는 우리 역사 속에서 억울하게 죽은 인물들을 다시 그림 속으로 불러들여 그들의 영혼을 위무한다. 그러한 방편이 마치 씻김굿이나 초혼제를 치르듯이 그려낸 그림들이다. 박생광은 동학란의 기조가 샤머니즘이라고 보았는데, 샤머니즘이야말로 때 묻지 않은 진정한 한국의 얼이라고 늘 주장했다. 샤머니즘은 곧 조선 시대의 민화와 직결될 수 있다. 그는 무당굿을 역사의 응달을 이루는 기층문화로 파악했다. 이 같은 의식의 표출이 절정을 이룬 작품이 바로 〈전봉준〉이다. 이 그림을 자세히 보면 칼을 휘두르며 전주로 입성하는 전봉준 장군 옆에 어떤

전봉준
종이에 채색, 510x360cm, 1985

흰 물체가 그려져 있는데 그것이 바로 박생광 자신이라고 말한 바가 있다. 박생광은 전봉준의 그 신기神氣를 계승하고자 한 것인지도 모르겠다. 〈전봉준〉〈명성황후〉 등의 그림은 박생광의 그림을 일종의 씻김굿의 형식적 행위로 여기게 한다. 그는 그림을 통해 죽은 원귀의 한을 풀어주고자 했다. 그 역사적 한스러움의 씻김이 푸닥거리 같은 그림으로 기능한다. 여기서 그의 그림은 일종의 치유적 성격을 지닌다. 그래서 그 그림은 여전히 샤머니즘적이다. 그의 그림에서 구상을 유지하면서 자의적으로 조합하는 방식은 일본의 초현실주의와 상통하는 점이다. 그러나 무엇보다도 무속화의 영향이 강하다. 무속화는 그 특성상 현존하는 것은 구한말 이후에 그려진 것이 대부분으로(굿이 끝나면 무속화는 대부분 불에 태워진다), 주술적인 목적과 신앙의 대상으로서 사실적인 형상에 치중하면서도 초현실적인 환상과 상징성이 두드러진다. 그는 그 무속화를 이용해 역사적 사건과 인물을 담고 불화와 탱화, 민화 등을 뒤섞어 한국적인 그림을 만들어 보인다.

그의 그림은 파편화한 이미지의 무작위적인 나열 또는 압축적이고 변형된 이미지로 구성되었다. 강렬한 장식성으로 원근에서도 해방되어버린 듯한 그림은 평면 작업과 그림 속의 소재들을 나란히 배열하는 이른바 병치기법을 병행하고 있다. 사실 박생광은 원근법 사용이라면 질색을 했다. 서구 미술이 보여주는 원근법은 인간 중심적인 시선의 반영이자 평면을 극복하기

위한 환영주의 속에서 고안된 장치일 뿐이다. 반면 동양화는 그림의 존재론적 조건인 이 평면성을 존중하면서 그 안에서 인간의 정신적 활력을 자극하는 이미지를 전개하는 데 관심을 표명했었다. 또한 그는 여백의 문제에 있어서도 어떤 부분을 장식적인 여백으로 남겨두기보다는 모든 것을 동원한 가운데 여백의 문제를 다루었고, 장식성이 강한 평면적 화면 위에 시공을 초월한 물체들이 자유롭게 어우러져 언뜻 보면 치졸해 보이지만 기실은 독특하고도 심원한 세계를 구축해내는 그림을 그렸다. 특히나 이질적인 이미지들을 하나로 통일하며 역동적인 공간을 창출하는 주황색 선은 1980년대 회화에서 가장 독창적인 양식 요소다.

박생광은 전통의 의미를 단순히 껍데기나 도상, 소재로 파악하지 않고 그 진정한 의미와 정신, 이미지의 주술성을 되살려내는 쪽으로 그림을 완성했다. 그에 의해 비로소 민화와 무속화, 불화가 살아났고 이해되었다. 그를 기점으로 잊히고 망실된 우리 그림의 힘과 내용, 쓰임이 소생한 것이다. 그림을 통해 억울하게 죽은 넋을 위로하고 애도하고자 한 것이 그의 그림이며 이는 해원과 치유의 성격을 지닌다. 그는 그림을 그린 무당이었다.

비극의 장소에서 상상하다

강경구 〈병자년〉

강경구는 병자호란을 소재로 그림을 그렸다. 그러나 역사화나 기록화와는 전혀 다른 그림이다. 그는 남한산성을 둘러싼 비극적인 사건과 그 안에서 죽어간 이들의 넋을 떠올리며 이를 형상화했다. 나는 그의 그림을 보면서 김훈의 소설 『남한산성』을 다시 꺼내 읽었다. 비장미와 함께 함축과 절제로 빛나는 그의 문체를 읽다가 강렬한 색채와 단순한 형상화로 그려낸 강경구의 그림을 같이 보았다.

강경구의 〈병자년〉은 상상해서 그린 그림이다. 고증에 입각해 그린 것이 아니다. 당시의 비극적인 사건과 죽음을 애도하는 차원에서 스스로 만들어낸 이미지다. 그 이미지는 역사적 사건과 등가의 존재가 되어 보인다. 오래전 역사는 사라지고 그것을 기억하거나 간직한 이는 지금 없다. 그러나 우리는 문헌을 통해, 문자를 통해 그 비극을 접한다. 강경구는 병자년의 참화에 대한 기록을 읽고 남한산성을 둘러보았다. 아득한 옛날의 죽음을 지금의 산성에서는 접할 수 없다. 수많은 등산객들은 이 산성에서 일어난 비극을 망각하거나 미처 알지 못하고 산을 타고 내리기를 반복하다 막걸리와 빈대떡을 먹으며 즐거워할

병자년
캔버스에 아크릴, 116.8x91.9cm, 2011

것이다.

 강경구는 특정 장소를 경험하면서 모종의 기억을 그리고자 한다. 물론 이 기억은 자의적으로 상상해낸 것이다. 그의 붓질과 색채는 병자년의 기억을 되살리고 당시 죽은 이를 불러내는 행위가 된다. 시간은 기억을 통해 주체화되고, 공간은 장소가 됨으로써 역사에 개입한다. 1636년 병자년 12월, 그러니까 인조 14년의 일을 상상해본다. 청의 태종이 10만 대군을 이끌고 침입해 남한산성을 포위한 그때 조선의 국론은 양분되어 있었다. 신하들은 주전파와 주화파로 나뉘었고 격한 갑론을박이 산성을 메웠을 것이다. 주전파와 주화파 사이에서 갈등하던 인조는 차가운 눈길에 엎드려 항복을 고했다. 이후 수많은 사람들이 죽었고 청으로 끌려갔다. 남한산성은 그래서 슬프고 비극적인 장소다. 그 산성을 볼 때마다 살아남은 후손들은 트라우마에 시달렸을 것이다. 그래서 강경구에게 남한산성은 당시 죽은 이들의 넋과 혼이 배회하는 곳이다. 그는 그 넋을 위무하고 애도한다.

병자년 1
캔버스에 아크릴, 116.8x80.3cm, 2011

석불이 꿈꾸는 것

임영균 〈운주사〉

전남 화순에 위치한 운주사雲住寺를 작품의 소재로 삼은 이들이 많다. 그만큼 그곳 절 안에 위치한 석불들은 매혹적이고 아름답다. 그 아름다움은 역설적인 아름다움이다. 미완성이자 못나고 형편없는 조형 감각을 지닌 것들로 보이지만 사실 그러한 어눌함이야말로 소박함과 천진함에서 따를 것이 없다. 나는 늘 운주사의 여러 석불들을 편애했다. 특히나 머리가 잘려나간 것들, 몸을 잃은 것들, 오랜 세월 풍화에 시달려 다 마모되고 문드러진 피부를 지닌 것들을 보면 못내 안쓰럽고 가엾다는 생각도 들었다. 아마도 미술인들이라면 누구나 운주사의 매력에 깊이 빠질 것이다. 또한 운주사는 우리에게 미륵 사상으로 알려져 있다. 미륵 사상은 미래에 대한 희망과 유토피아 의식을 드러낸다. 그것은 새로운 세상에 대한 간절한 염원이다. 그래서 운주사로 상징되는 새로운 삶과 세상에 대한 간구는 바로 힘들고 각박한 오늘의 삶에서도 여전히 절실한 메시지다. 이 삶이 버겁고 힘겨울 때, 이런 식의 삶이 아닌 다른 식의 삶의 도래를 강렬히 염원할 때 운주사를 떠올리는 것이다.

운주사에 얽힌 다양한 민담과 설화는 민중의 미륵하생이나

운주사

흑백 인화, 50x40cm, 1991

개벽, 혁명에의 염원과 맞닿아 있으며 현실의 억압과 고통을 민중 스스로 딛고 일어서고자 하는 진취적인 사고를 반영한다. 운주사에 천불 천탑을 첫닭이 울기 전 하룻밤 사이에 세우면 서울이 이곳으로 옮겨 앉는다는 미륵님의 계시가 있었다. 그래서 이곳에 수도를 만들겠다는 희망에 찬 일꾼들이 모여 정신없이 돌을 쪼아 탑과 미륵불상을 세우고 밤새 일을 했다. 이윽고 마지막 와불을 일으켜 세우려는데 '닭이 울었다'는 소리가 들렸고, 이에 일이 중단되고 끝내 와불은 일어서지 못했다. 이 전설에는 당대 민중의 실천적 사고와 노력과 의지, 그리고 미륵으로 대변되는 토속 신앙적 요소와 역사적으로 이어온 남도 지방 특유의 한과 체념, 저항의식이 간직되어 있다. 미륵은 그가 실천할 구체적인 이상을 민중의 가능성 앞에 제시해서 진리를 모든 중생들의 실천적 신앙으로 성취하도록 하며, 불교에서 말하는 도솔천 용화세계의 사회적 완성이라는 의미 속에 위치해 있다. 미륵이 도솔천에서 지상으로 하생하면 그때에는 지상의 정토가 이루어진다는 이 사상은 변혁에 대한 민중의 염원과 새 나라, 새 세상을 세워 민중을 건질 사람이란 바로 민중 스스로라는 의미를 함축하고 있다.

운주사의 석불과 석탑들은 당대의 형식화한 불상·탑들에 비해 전형이 배제되면서 특이한 변형으로 서민들에게 친숙한

망각기계 4 노순택
장기보존용 안료 프린트, 100x140cm, 2005～2011

형상으로 다가오며 진한 토속적 냄새를 풍긴다. 이는 자생적으로 토착화한 형태의 대표적 사례들로 꼽히는데, 실상 운주사를 둘러싸고 이곳저곳에 흩어져 있는 석불과 석탑은 즉흥적이면서 미완성의 완성, 비합리적인 합리인 동시에 비계획적인 계획이라는 한국 미술의 미학적 정의와 일정 부분 포개어진다.

　임영균은 운주사를 찾아가 땅바닥에 뒹구는 석불의 머리를 촬영했다. 그것은 마치 참수당한 이의 머리와도 같다. 몸에서 분리되어 방황하는 머리, 미처 땅으로 들어가 죽지 못하고 여전히 지상에서 헤매는 이의 모습이다. 그 죽음은 마냥 안타깝고 측은하다. 저 석불은 이곳에 누워 그 오랜 시간 동안 무엇을 꿈꾸고 있을까? 인간다운 세상, 새로운 세상을 꿈꾸다 좌절되고 죽임을 당한 이들의 소망이 응결되어 돌이 된 운주사의 석불들은 여전히 우리에게 무언의 메시지를 들려준다.

상처를
보듬다

한국전쟁과 죽음

1950년의 한국전쟁은 전면전의 성격을 띤 전쟁이었기 때문에 상당한 인적·물적 피해가 초래되었고, 이에 따라 대부분의 가족들이 구성원의 죽음·실종·상해를 체험할 수밖에 없었다. 이것은 사회와 국가의 정체성 위기로 이어지기도 하지만 역설적으로 이상적인 사회와 국가의 정체성에 대한 회복 의지를 낳기도 한다. 남한 미술인들은 전쟁으로 가족의 해체를 경험하면서, 가족의 안전을 지켜내지 못한 사회와 국가에 대한 신뢰를 상실한 동시에 결국 가족의 재구축을 통해서 새로운 사회와 국가의 정체성에 대한 회복을 꿈꿀 수밖에 없었다.

　　한국전쟁은 오랜 세월 동안 지속되었던 전통 질서를 뿌리째 뒤흔들었다. 아버지를 정점으로 구축되는 가족의 질서, 더 나아가 그 가족이 사회적·국가적 질서의 기초를 이루는 전근대적 시스템이 전면적으로 무너져 내린 것이다. 전쟁의 파괴와 살육을 체험한 전후 미술인들은 죽음의 공포와 불안에 노출된 가족, 해체의 위기에 처한 가족을 중요한 그림 소재로 등장시켰다. 이들은 가족 질서 내부에 폭력적으로 진입하여 가족의 위기를 빚어낸 근대의 광기를 고발하는 한편 단란한 가족상을

열망하고 꿈꾸었다. 전후에 살아남은 이들에게 가족은 현실적으로 불가능한 구원을 가능하게 해줄 보상적 영역이 된다. 가족은 훼손된 전체를 재조직화하는 상상적 준거로 상정되었으며 척박한 사회에서 '유일한 위안으로서의 가족'이라는 가족 이데올로기는 역사적 국면에 따라 다양한 방식으로 재구성된다. 역사적으로 볼 때 가족적 관계에 대한 요구가 집단적으로 표명되는 시점은 주로 현실의 모든 것이 깨졌다는 위기의식 ─ 이데올로기적이든 현실적이든 ─ 과 그로 인한 심리적 불안감이 팽배한 시기다.[51]

현대의 죽음은 그 시작부터 집단화한 죽음으로 기록된다. 집단적이면서 동시에 영웅이 아닌 평범한 사람들의 죽음은 '전쟁'과 '학살'의 비극적 역사로 나타난다. 문제는 이 집단적 죽임의 가해자나 원인이 부재한다는 점이다. 피해자의 비극적 삶과 죽음만이 존재할 뿐, 그에 대한 가해자는 그저 소수에 불과하거나 적어도 주목되지 않는다는 것이다. 그것은 그저 어쩔 수 없이 일어난 '비극' 혹은 '참상'으로 자리매김된다. 한국전쟁을 겪은 당시 사람들은 그 죽음이 평생 잊히지 않는 상처가 되었다. 훼손된 시신과 절단된 몸, 까맣게 타버린 육체가 악몽처럼 떠올랐을 것이다. 전쟁의 파괴와 살육을 체험한 미술 작가들 역시 마찬가지다. 그러나 한국전쟁의 비극과 죽음에 주목한 작가는 드물다. 몇몇 작가만이 그 죽음의 몸을 표현하고자 했다.

어떤 이름으로도 부를 수 없는

남관 〈얼굴들〉

남관은 한국전쟁을 직접 겪은 세대다. 그는 한국전쟁이 가져온 비극적 체험, 부조리한 현실 상황, 개인적 불행에 따른 인간적 고뇌, 고통과 극복의 지난한 여정을, 일정한 시간이 경과한 후에 '인간'을 주제로 한 추상 세계로 풀어냈다. 전쟁의 폐허 위에서 약하지만 끈질긴 생명력으로 다시금 일어서는 인간의 모습을 끄집어냈고, 이를 특유의 인간 형상을 한 추상으로 전개했다.

"숱한 시체, 숱한 부상자들의 얼굴을 보았다. 코, 입, 눈 들이 제자리에 붙어 있지 않고 비뚤어져 있는 것 같았고, 온 얼굴에 받은 상처의 자국, 그것이 꼭 고성古城의 돌담 조각 같기도 했고 석기 시대의 깨어진 유물 조각들이 긴 세월을 땅속에서 신음하다가 태양 광선에 노출되면서 그 더덕더덕한 모습을 드러낸 것 같은 그런 느낌이었다."(1968, 작가 노트에서)

그가 즐겨 그린 마스크는 한국전쟁 때 죽은 이들의 얼굴에서 연유한다. 그는 다음과 같이 말한다.

"그런 가면은 나의 6·25동란 때의 경험과도 관련이 있어요. 6·25 때 나는 죽을 뻔했어요. 실지로 죽었다는 소문이 나서, 그

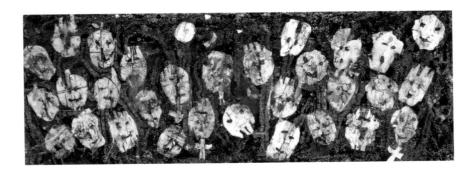

얼굴들
캔버스에 유채, 545x220cm, 1988

것이 반대로 나를 살려준 결과가 된 것이 있지만요. 그때 나는 흑석동에 화실을 가지고 있었는데 한강가에서의 치열한 격전으로 화실이 폭격을 당해 지붕이 뚫어졌습니다. 다행히 나는 다치지는 않았지요. 그때 그 전쟁 속에서 한강물 위로 죽은 사람의 새카만 얼굴이 떠내려가는 것을 많이 보았어요. 그 후 1·4후퇴 때, '종군화가단'에서 홍천 도하작전을 스케치하러 간 일이 있었어요. 51년 2월인데, 그해 왜 눈이 많이 왔지요? 눈 오기 전에 폭격으로 까맣게 타 죽은 적군의 시체가 눈 속에 파묻혔다가 눈이 조금씩 녹으니까, 그 얼굴이 나오고 손도 나오고 하는데 그 까만 얼굴이 처음엔 싫더니 그걸 매일 보니까 아름답게 느껴져요. 하얀 눈 속의 까만 얼굴, 손이 마치 미국의 조각가 콜더, 까만 것을 하는 사람 있지요? 그 조각같이도 느껴지고…… 죽음에 대한 걸 더 깊이 생각하게 돼요. 그때 2주일간 종군하면서 홍천에만 1주일 머무르며 소대까지 나가봤는데 그런 까만 마스크, 눈 속에서 드러나는, 사람의 까만 얼굴들을 날마다 보았지요. 마스크나 상형문자로 그런 걸 해보겠다고 의식적으로는 생각하지 않으면서도, 과거의 나의 생활에 축적돼 있는(경험) 문제가 캔버스에 형상되어 나오는 거죠. 작가의 연조가 오래면 오랠수록, 축적된 문제가 진실하면 진실할수록, 작품에 더 그 진실성이 표현돼 나오겠지요."

인간 드라마의 비참한 체험이 그의 예술의 실존으로서 남아

옛 대화
캔버스에 유채, 53x45.5cm, 1985

있다. 그는 전쟁 체험을 통해서 자기 예술의 한 구체성을 발견하였다. 전장에 쓰러진 상처 입은 사람들의 얼굴에서, 가공할 단말마의 절규에서 영원히 지워지지 않는 형상을 발견한 것이다. 그의 가면은 결국 시신들의 얼굴, 타버리고 해체되고 사라지기 직전의 끔찍한 얼굴이었다. 시신은 어떤 사물이 된 나 자신, 여전히 나와 같은 존재이면서 물건과 같은 상태에 처한 것이다. 인간의 또 다른 분신이자 초자아 속에서 자신을 응시하거나 매우 가까이 보이는 것 속에서 보이는 것이 아닌 다른 무엇을 본다. 무 그 자체, 즉 '뭔지 모를, 어떤 이름으로도 부를 수 없는 그 무엇'을 본다.

존재와 덧없음 사이

권순철 〈넋〉

권순철은 한국전쟁 때 죽은 자신의 가족, 친척의 죽음을 다룬다. 그들의 얼굴을 형상화한다. 그에게 그림은 망각과 싸우기 위한 절박한 행위다. 한국전쟁을 겪어낸 모든 이들에게는 저마다 죽음에 대한 지독한 기억들이 자리하고 있을 것이다. 전쟁을 치러낸 작가들의 작업에는 그 비극과 상처가 어떤 식으로든 스며들어 있다. 나로서는 바로 그러한 점이 한국 현대미술의 한 성격을 형성해왔다고 본다. 남관의 마스크, 김창렬의 물방울 이미지 등은 전쟁 통에 죽은 이들을 상징하는 기호이며 1960년대 한국의 앵포르멜운동(추상미술운동)은 전쟁을 겪은 젊은 세대들의 기존 세계, 기성세대에 대한 저항의 제스처를 반영하는 화풍이었다. 권순철의 그림 역시 그런 맥락에서 풀려나온다. 그는 전쟁 통에 죽은 이들의 얼굴, 넋을 형상화했다. 넋은 비가시적 존재이기에 가시화하는 것은 난감한 일이다. 그러나 좋은 작가들은 비가시적 존재를 가시적으로 보여주는 이들이자 볼 수 없는 것들을 보여주는 존재다. 넋, 영혼이란 보이는 것이 아니기에 그는 다만 물감의 질료성과 붓질을 통해 그 느낌을 고취하려 한다. 당연히 그가 그린 죽은 이들의 얼굴은 특

별한 형태가 없다. 다만 물감과 거칠고 두툼한 질감으로 얼룩진 흔적만이 화면을 부유한다.

권순철의 그림을 통해 우리는 넋을 본다. 죽은 이의 혼을 보고 슬픔과 한을 마주한다. 그가 만든 귀기 어린 머리를 본다.

"머리는 하나의 섬이며 하나의 대륙, 고통에 찬 거대한 은신처, 사실과는 거리가 먼 동굴과 같아서, 이곳에 인류의 모든 드라마가 집약된 듯하다."(장 루이 프아트뱅)[52]

권순철의 넋은 두터운 마티에르 효과와 더불어 수많은 색들이 짓이겨지고 뒤섞인 기이한 색채의 상황을 안긴다. 아니, 어떤 끈적거리는 질료성을 촉각화시킨다. 그가 그린 얼굴과 몸은 물감이 거칠게 범벅된 상태이며 질료 덩어리로 표현된 흔적이다. 뭉개지고 지워진 얼굴이고 훼손된 신체다. 흡사 추상화처럼 구체적인 형태를 지우고 오로지 물감의 질료가 지닌 질감만으로 거칠게 표현했다. 한 인간의 모든 것을, 전 생애를, 그의 내면이 간직한 아픔과 상처를 두꺼운 질감으로 상징화한다. 화면은 검은 색채로, 때로는 군데군데 흰색을 바르기도 하고 때로는 서법적인 필선을 휘갈기기도 하고 이물질을 부착하기도 하는 방법을 구사한다. 그것은 심히 주관적이고 정서적이며, 터지고 울부짖고 처절하고 치열한 정신의 어떤 국면을 드러낸다. 화가 자신은 이를 한국 무속에 비친 한 많은 넋의 표현이라고 말한다. 그러니 얼굴은 모든 것에 대한 저항이 되고 파괴되지 않은 어떤 것들을 새겨 넣는다. 우리를 분명히 지탱하고 있는,

넋

캔버스에 유채, 162x130cm, 1998

그러나 우리가 절대 붙잡을 수 없는 골격이 넋이다. 결국 그가 그린 얼굴은 한국전쟁과 분단의 기억을 반영하고 그때 억울하게 죽은 죽음을, 넋을 상기시킨다. 그래서 그가 그린 얼굴, 넋은 존재와 덧없음의 경계에 있다.

살풀이의 힘

오윤 〈원귀도〉

오윤의 몇몇 그림 또한 원통한 죽음을 애도하고 망자를 위로한다. 그들은 가난, 전쟁, 분단, 빈곤, 국가의 폭력 등에 의해 희생된, 소외되고 힘없고 가엾은 이들이다. 그는 억울하고 원통하게 죽은 모든 원귀들을 위한 그림을 그리고자 했다. 그 그림은 해원의 성격이 짙다. 특히 오윤은 억울하게 죽은 한국 근현대사의 아픈 상처, 개인의 죽음을 위로하는 그림을 그렸다. 그것은 다분히 무속적인 의미를 두르고 있다. 한국 무속에서는 인간의 영혼을 믿는다. 사후에 영혼이 저승으로 건너가서 영생하거나 아니면 다시금 현세로 환생한다는 믿음이 바로 그것이다. 무속에서 영혼은 죽은 사람의 영혼인 '사령'과 살아 있는 사람의 몸 안에 깃든 '생령'으로 구분된다. 전자는 망자의 넋이 저승으로 감을 뜻하며, 후자는 산 사람의 몸에 깃들어 이승에서 살고 있음을 뜻한다. 사령은 다시 조상과 원귀로 나타난다. 전자는 순조롭게 살다가 저승으로 들어간 영혼으로서 신령이 되고 후자는 생전의 원한이 남아 저승으로 들어가지 못한 영혼으로 인간을 괴롭히는 악령이 된다는 것이다.[53]

오윤 또한 그런 맥락에서 〈원귀〉 〈원귀도〉 등을 그렸다. 귀신

이란 곧 사령, 말하자면 죽은 넋이다. 넋이 이승의 떠돌이 나그네가 되는 것은 넋이 이승에서 풀고 떠나야 할 문제가 남겨져 있는 탓으로 여겼다. 그러니까 죽은 이가 삶에다 남겨놓은 문제, 그것을 한국인은 원한이라 불러왔다.[54] 우리 조상들은 사람이 죽으면 그 뼈와 살은 흙으로 돌아가고 그 피는 물로 돌아가고 그 혼의 기운은 하늘로 돌아간다고 믿었다. 하지만 죽은 이의 음기는 엷고 가벼워서 홀로 있게 되고 또한 의지할 바 없다고 여겨 이를 '귀'라고 일렀다. 다시 말해 삶의 세상은 이미 떠났으나 죽음의 세계에 온전히 편입되지 못하고 떠도는 것, 그것이 곧 원귀, 원령이다. 그들은 삶의 세계와 죽음의 세계 양쪽에 동시에 어정쩡하게 걸려 있는 존재다. 그래서 그들의 원한과 저주를 달래고 푸는 것이 별신굿의 목적이 된다.

한국전쟁을 그린 오윤의 〈원귀도〉는 한국 현대사의 비극과 민중의 한을 파노라마 식으로 보여준다. 총을 든 군인들로 시작하여 군악대와 상이군인, 그리고 죽창에 학살당한 사람들과 시위대를 지나서 가족 잃은 여인들에 이르기까지 머리와 사지가 잘린 끔찍한 형상이 이어진다. 인물들은 저승에서 불려나온 듯이 괴이한 형색을 하고 있다. 하늘에는 구름처럼 원귀들이 떠돌고 전체적으로는 음산한 분위기가 스며 있다. 김지하는 이렇게 설명했다.

"그 전쟁에서 남북한 400만이 죽었다. 400만의 원혼이 떠도는 반도엔 그러나 산 채로 죽임당한 자와 죽임당한 채 산 자까

지 부지기수로 울며불며 이를 갈며 떠돈다. 수십 년을 그렇게 떠돌고 있다. 때론 군악에 맞춰 해골들이 행진하고 때론 산 사람이 황천의 허공을 날아다닌다. 모두가 한! 원한이다. 나는 한국 현대예술 전 방면은 물론이고 전 사상사에서까지도 6·25의 원한을 오윤의 〈원귀도〉만큼 압권으로 그려낸, 그것도 차원 높은 '중력적 초월'의 미학으로 드러낸 걸작을 아직껏 발견하지 못한다. 그야말로 귀곡성, 귀곡성이다. 짙은, 그늘이다."[55]

오윤은 민중의 힘을 결집한 집단적 저항과 샤머니즘의 제식과 예능을 통일했다고 평가된다.[56] 그는 늘 우리 역사 속에서 민중의 삶과 애환, 그리고 그것을 풀어내는 생존 방식에 관심을 기울였다. 이른바 살煞의 정체를 풀어 신명을 획득하는 우리 조상들의 생존 방식 과정을 흥미롭게 본 것이다. 그 살풀이로서의 그림, 살을 푸는 행위자로서의 예술가상은 그래서 나온다. 그는 우리가 잊고 지냈던, 근대화 속에서 망실되어버린 '신명과 주술이 지배하는 세계'를 진정 추구했던 이다. 우리 현대미술사에서 망실된, 전통 이미지가 지닌 주술성과 영성성, 살풀이의 힘을 회복시킨 이는 공교롭게도 거의 같은 시간대에 대표작을 내놓고 죽은 오윤과 박생광이다. 나는 그런 오윤의 여정이 압축되어 나온 것이 1984년에서 사망한 1986년 7월 5일 사이에 발표한 〈원귀도〉〈칼노래〉 같은 작품이라고 본다. 오윤은 억울하게 죽은 숱한 혼령들을 위무하고 그들의 아픈 상처와 한을 보듬는 살풀이로서의 그림을 그리고자 했다. 올바른 역사

원귀도
캔버스에 유채, 462x69cm, 1984

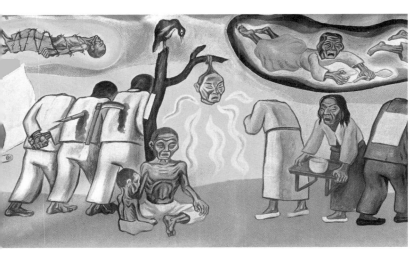

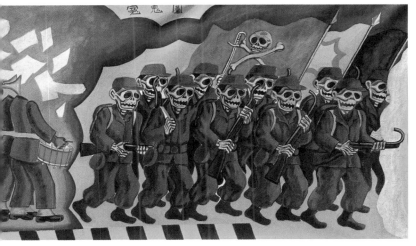

의식을 바탕으로 진정으로 민중의 삶과 아픔을 이해하고자 했다. 그래서 그는 자신이 무당이라고 보았다. 그는 "예술가면 무당이어야 한다고 생각한다. 무당만큼 울려주고 감동시켜보라"라고 했다.

〈원귀도〉는 오윤의 몇 안 되는 유화 작품 중 하나다. 1984년 제작된 것으로 한국전쟁을 소재로 했다. 두루마리 형태로 액자가 없으며 완성된 작품이 아니라 왼쪽으로 계속 그릴 수 있게되어 있다. 전쟁의 참상과 피난민들을 비롯한 민중의 고달픈 풍경을 표현하고 있다. 그림을 오른쪽에서부터 살펴보면, 해골 표시의 깃발을 들고 정처 없이 전진하는 무리가 있고, 군인들의 총부리는 제각기 중심을 잃고 구부러진 채 남을 향하는 것이 아니라 자기 자신을 겨누고 있어 한 민족의 이념 대립이라는 아픔을 말한다. 포화 속에서 얼굴 없는 군의 행진 나팔로 각종 전단이 뿌려져 이데올로기 대립을 설명하고 뒤를 이어 죽음, 질병, 기아, 난민, 깜깜한 고통의 세계 등 전쟁 후 한국 민중이 겪는 상황을 현실 비판적으로 나타낸다.

희생자들(피난민) 서용선
캔버스에 유채, 259x194cm, 2004

그날
그리고 오늘

국 가 권 력 에 의 한 죽 음

한국 현대사는 수많은 죽음으로 기술되었다. 지난 시간 국가 권력은 국민들을 살해하고 국민의 주권을 말살하면서 체제를 유지하고자 했다. 국가의 존재 이유가 부정되고 국민의 권리와 자유, 존엄성이 극도로 훼손되는 무자비한 폭력이 수십 년 동안 이어졌다. 그러한 부당한 권력과 폭력에 저항하다 숨진, 헤아릴 수 없는 이들의 죽음에 의해 떠받쳐지고 있는 것이 한국 현대사의 삶이다. 그러나 그동안 국가권력이 초래한 죽음을 제대로 표상한다는 것은 내면적·외면적 검열에 의해 가로막혀 있었던 것이 사실이다. 4·19혁명과 박정희 정권 하의 무수한 죽음, 5월 광주를 거치면서 당시 그들의 죽음은 재현 이전의 것이자 집단의 비극으로 규정된 채 서서히 잊혀갔다. 1980년 이후 여러 작가들이 당시의 억압적이고 절망적인 현실에 대한 병리적 반응으로서의 좌절, 회의, 고발 등을 자극적으로 표출한 작품들을 제작해왔다. 사회 현실이 억압적일수록 작가들의 현실 인식은 그들의 화면에서 병리적으로 표출되었던 것이다. 그리고 그것은 광주의 학살을 겪고 난 후 집중적으로 제작되었다.

아픈 얼굴들로 쓴 이야기

신학철 〈한국 현대사-초혼곡〉

　신학철은 1980년대 이래 극사실적인 묘사력과 시각적인 효과가 돋보이는 연출력으로 화면을 구성해내면서 흡인력 있는 이미지를 선보였다. 신학철에게 미술이란 작가의 사회적 현실 인식의 표출이다. 당시 5·18광주민주화운동의 경험은 한국전쟁이 60년대 작가들에게 그랬던 것처럼 당대의 젊은 작가들에게 인간 존재에 대한 회의와 질문의 계기가 되었다.

　그가 광주민주화운동에 충격을 받고 난 후인 80년대 초반에 구체적인 역사 현실을 소재로 우리 근현대사를 특유의 해석과 탁월한 상상력으로 포착한 〈한국 근대사〉 연작은 일련의 몽타주 기법을 이용한 작품이다. 80년대로 진입하면서 작가에게 생겨난 변화는 현실과 역사를 연관시키되, 그것을 관념으로가 아니라 구체적 실체로 파악하려는 태도를 확고히 하게 된 것이다.

　작가는 우연히 『사진으로 본 한국 100년사』(동아일보사)를 보고 큰 충격을 받는다. 사진집에 담긴 우리 민족의 참혹한 학살과 탄압의 현장을 목도하면서 비로소 〈한국 근대사〉 연작이 탄생한다. 그는 사진에서 따온 이미지를 흑백의 커다란 화면 속에 몽타주하듯이 배치하는데, 이 사진들은 한국 근현대사에

한국 현대사-초혼곡
캔버스에 유채, 122x244cm, 1994

서 중요한 사건들을 대표하는 이미지들이다. 여기서 사진 속 이미지들은 실제 사실과 동일시할 수 있는 오브제가 된다. 그는 무엇보다도 자신의 작품이 객관적이면서 마치 실제를 대하는 것처럼 강렬하게 와 닿기를 바랐기에 사진을 차용해 그린 것이다. 이 연작은 일제하 우리 민족의 수난으로부터 독립운동, 해방을 거쳐 동족상잔의 전쟁과 분단, 전후의 굴절된 정치사와 사회사, 외래문화의 범람 등으로 이어지는 민중의 수난사를 날카로운 비판 의식으로 형상화한 작품[57]인데 전반적으로 죽음의 이미지가 가득하다. 거대한 기둥으로 치솟는 한국 근현대사의 파란만장한 사건들과 상처를 보여주는 그림 안에는 죽은 이들이 얼굴이, 몸이 무수히 있다.

그의 작업은 87년 6월항쟁 직후 〈한국 현대사〉 연작으로 바뀐다. 그는 불의에 맞서다 죽은 이들의 대항/죽음이 현대사에서 매우 중요하다고 생각했다. 그 연작은 20세기 한국 역사 속에서 일어난 모든 죽음을 거대한 회오리로, 불꽃으로 형상화한다. 화면 밑에서부터 수직으로 올라오는 거대한 기둥은 수많은 사람들의 몸으로 이루어져 있다. 그들의 희생과 죽음으로 기술된 한국의 역사란 얘기다. 일본군에 의해 목이 매달려 죽거나 전쟁과 4·19, 80년 광주를 거쳐 오늘에 이르기까지 여러 비극적인 사건들에 의해 죽어간 이들의 시신이 불꽃에 포진되어 있다. 최루탄에 맞아 죽고 총검에 찔려 죽은 이들의 얼굴이다. 깨지고 갈라지고 터지고 부패한 얼굴이다. 심하게 훼손된 얼굴,

죽은 이들의 얼굴이 콜라주되어 그려졌다. 그것은 개별적 죽음이자 집단적 죽음이다. 그가 그려 보이는 이 그림의 핵심은 결국 죽음이다. 그는 민주주의와 자유를 이루기 위해, 인간다운 삶과 평등한 사회를 위해 얼마나 많은 이들이 죽어갔는지를 알려준다. 우리의 지난 역사가 얼마나 많은 죽음, 희생을 토대로 해서 이루어졌는가를 상기시키는 각성제와도 같은 그림이자 놀라움과 충격, 전율을 안겨주는 그림이다. 그림은 바로 그러한 역할을 해야 한다고 그는 믿는다.

어떤 학생증

박불똥 〈앨범 - 조성만 烈士〉

한국 현대미술사는 5월 광주를 거치면서 이전과는 다른 방향으로 전개되었다. 아니, 다시는 그 이전과 동일하게 전개될 수가 없었을 것이다. 1980년대는 자신들이 살고 있는 현실, 국가권력이 무엇인지를 어렴풋이 알게 되었고 주어진 체제가 무엇인지 반성하는 시간이었다. 그리고 이 같은 현실을 가능하게 했던 원인을 소급해서 반성하고 그것을 극복할 방법을 찾기 위해 고민하던 시절이기도 했다. 많은 미술인들도 그에 동참해서 사회과학 서적을 읽거나 현실 비판적인 미술에 대해 생각을 가다듬었다. 5·18광주민주화운동의 참사, 그 비극적인 죽음을 기억하는 이들은 결코 그 잔혹함과 무서운 죽음을 잊을 수 없었다. 경악과 공포는 일인칭 주체가 겪는 일차적인 감정이다. 재현 불가능한 고통과 죽음, 고문과 학살의 경험들은 그 자체로 박불똥의 그림 속에 가장 원초적인 형태와 선으로 드러난다. 작가가 화단 활동을 하던 당시에는 투옥과 고문, 감금, 그리고 죽음이 너무도 가까이 실재하는 것이었고 삶 곳곳에서 자행되던 시절이었다. 그렇기 때문에 당시 그의 그림에서는 개인적이면서도 집단적인 그 경험이 생생하게 묘사되고 있다. 신

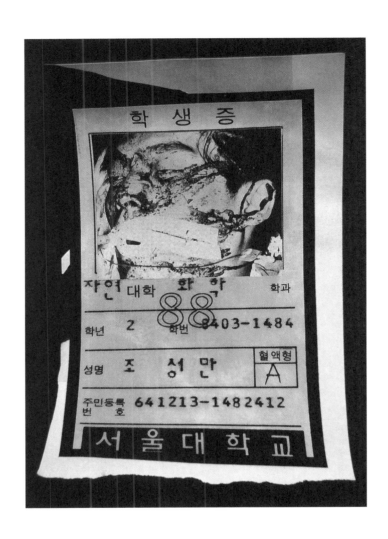

앨범 – 조성만 烈士

복사, 채색, 100x150cm, 1997

체의 절단, 고통과 죽음의 두려움이 주조를 이룬다.

80년대 대학가에서 학생들의 죽음은 다반사였다. 데모 현장에서 많은 학생들이 죽어나갔다. 그러한 상황 속에서 박불똥은 자연스럽게 자신이 목도한 사실, 자신을 못살게 구는 폭력적인 권력, 죽음으로 내모는 정권에 대항하는 메시지를 시각적으로 연출하기 시작했다. 그는 물감과 붓질, 화폭과 이젤 대신에 사진 오브제를 이어 붙이는 콜라주 기법으로 그러한 목적을 수행했다. 최루탄에 맞아 죽은 학생의 얼굴 사진을 당사자의 학생증 사진으로 대체해놓았다. 대학생의 죽음을, 그 죽은 얼굴 사진을 커다랗게 확대하고 이를 학생증으로 밀어 넣었다.

박불똥의 콜라주 작업 방식은 사진술과 인쇄술의 급속한 발달에 결합되어 탄생한 것이다. 그는 주어진 사진 자료를 가지고 자신이 말하고자 하는 방식으로 연출하고 그것을 다소 선동적이고 충격적인 방식으로 각색하는 데 있어 콜라주가 가장 탁월한 양식임을 발견한 이다. 따라서 그에게 콜라주는 자신의 정치적 발언을 가장 효과적으로 할 수 있는 방법론이 되었다. 그는 포토콜라주 작업에 대해 다음과 같이 말하고 있다.

"포토콜라주에는 사진 자체에 이미 내재되어 있는 묘사 이전의 사실성과 구체성으로 하여 서술적 형상을 손쉽게 획득, 전달할 수 있는 역동적 현실 대응력과, 현대미술의 난해성에 침묵당해버린 대중들의 예술에 대한 관심을 한 발짝 화폭 앞으로 끌어당길 수 있는 대중적 친화력 그리고 선택된 사진 자

체에서 우러나오는 상상력과 이에 반응하는 화가의 상상력이 상호 부채질되는 상상력의 자기증폭력, 또 질식할 정도로 쏟아지는 대량 생산된 복제 이미지의 공해로부터 역설적으로 공급받는 거의 무궁무진한 무상의 원자재들을 재활용하여 현대 산업사회의 메커니즘을 역공할 수 있는 응전력 등, 예술과 현실의 관계를 변증법적으로 통일시켜나가는 데 필요한 여러 가지 귀중한 자양분들이 배태되어 있다."[58]

박불똥의 작업은 콜라주 정신의 백미로 환영받아왔다. 그는 그 기법을 통해 비극적인 죽음, 80년대의 상처를 형상화했다.

기억을 물려준다는 것

최민화 〈이십세기-1980. 5-II〉

살아 있다는 것, 그것은 기억을 만들어나가는 일이다.
— 필립 로스, 『죽는다는 것은 무엇인가』(장 클로드 아메장 외)에서

최민화의 〈이십세기〉 연작은 사진 프린트 위에 유화를 덧칠한 작업이다. 붉은빛이 도는 색 마젠타의 농도를 조절하여 사진을 붉은 계열의 단색으로 실사 출력한 다음 이를 바탕으로 삼아 색을 덧입히는 방식으로 제작한다. 최민화는 잡지나 사진 화보에 실린 20세기의 대표적인 비극적 사건·사고들을 확대 재생하여 밑그림으로 사용한다. 그는 자신의 작업실에 있는 잡지 혹은 화집에서 무작위로 이미지를 선택하여 작업하였다. 〈이십세기〉 연작에서 주목할 점은 우선 이렇게 기존 사진 이미지를 무작위로 차용하고 있다는 것인데, 이미지에 기술적 조작이 가해지지 않은 스트레이트 사진을 끌어들여 작업한다.

사진이란 따로 떼어낸 시간의 한 조각이고 그것은 결국 늘 현재가 된다. 순간의 응결을 통해 사진은 현재를 보존하는 것이다. 그리고 그 순간이란 보존되기 위해 선택된 순간이기도 하다. 그는 1980년 광주 학살 현장의 사진, 수많은 살육의 참상을

다룬 보도사진 이미지를 사용하고 있다.(물론 그 당시 그 보도사진들은 결코 보도되지 못했다. 일정한 시간이 지난 후에야 비로소 공개되었다.) 당시의 기록사진을 분홍색으로 물들여 실사 프린트했다. 이는 마치 염색하여 옅은 물감이 배어 나오는 듯한 인상을 주는데, 그 위에 더해진 작가의 붓질이 없다면 마치 바랜 듯 희미한 분위기로 인해 비정형의 구성으로 느껴져 구체적 내용성은 즉각적으로 인지되지 않을 수도 있다. 최민화는 유화 물감을 사용하여 실사 프린트 위 영상에 붓질을 하는데 화면에 자신이 지우고자 하는 부분, 혹은 강조하고자 하는 부분을 선택적으로 결정하여 색을 입혔다. 끔찍한 참상을 선정적인 분홍색이 뒤덮고 있다. 현장에서 벌어지는 사건의 전모를 파악하기가 애매하고 희박해지는가 하면, 심지어는 선정적으로 왜곡되기도 한 것에 대한 은유로 보인다. 화면의 일차적인 의미는 명멸하듯 흔들리고, 반투명한 색채로 인해 가벼운 현기증을 일으키며 사라지거나 모호해진다. 강렬한 시각적 인상은 분명히 존재하나 기존 사실에 대해 우리가 가지고 있던 믿음은 조금씩 탈각된다. 그래서 그 이면에 자리한 구조적 바탕에 대한 새로운 인식을 유인한다.

베냐민은『역사 철학 테제』에서 이렇게 말했다.

"현재가 과거의 이미지를 자기 나름의 관심거리로 인지하지 않는다면 모두 사라져버려서 회복하지 못할 위험이 있다. (…) 과거를 역사적으로 표현한다는 것은 (…) 어떤 위험의 순간에

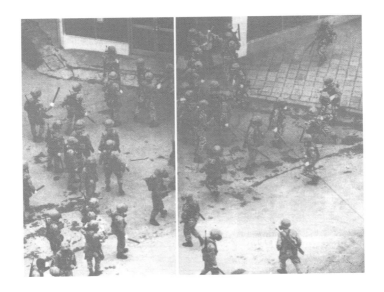

이십세기-1980. 5-II
실사출력 위에 유채, 150x209cm, 2007

섬광처럼 번쩍이는 기억을 붙잡는 것을 뜻한다."

최민화는 과거의 참상과 죽음을 보여주는 사진을 통해 어떤 기억을 붙잡으려고 하는 것일까? 그 비극을 체험한 세대로서는 자신 세대의 역사적 기억을 다음 세대에게 넘겨주는 것에서 자신의 존재 이유를 찾고자 하는지도 모르겠다. 그것이 먼저 산 자들이 할 일이다. 최민화가 바라본 20세기, 그중에서도 한국의 80년대는(지금도 여전히 그러하지만) 차이를 거부하고 상대를 부정하면서 단일 논리 안에 모든 것을 포섭하려는 배타적 시공간이었다.[59] 그는 그러한 세상의 모순과 부조리를 직시하고 그것을 성찰하도록 한다. 핑크빛으로 적셔진 지난 사진을 통해서 말이다. 우리는 정치적 환멸과 사적인 상처에도 불구하고 기억을 물려주려고 노력한다. 그런데 정작 중요한 것은, 기억을 다음 세대에게 물려주는 것은 단지 그 기억이 어떠한 역사적 의미를 지니고 있기 때문만은 아니라는 점이다. 도리어 그게 무엇이든 간에 기억을 물려주려는 끊임없는 행위에 의해서만 우리는 존재한다고 말할 수도 있다. 그것은 무척이나 중요한 지점이다.

폭력의 순환

조습 〈의문사 1〉

조습의 사진은 셀프 포트레이트다. 연출 사진이고 자전적 형식의 내러티브 사진 작업이다. 그는 4·19혁명과 5·18광주민주화운동을 비롯한 많은 사건과 죽음이 이제는 과거의 사건들로 망각되고 그 비극적 죽음 또한 지워져 현재와는 무관한 에피소드적 서사의 일부처럼 간주되는 상황에 반발하여 그런 작업을 연출했다. 그는 지난 한국 현대사에서 죽음과 관련된 역사적 사건들을 희화적으로 연출하고 이를 찍었다. 자신과 친구들을 동원해 '허접하게' 분장을 하고 찍은 것이다. 그 같은 패러디를 방법론으로 그는 한국 현대사를 관통해온 야만과 폭력의 문제에 천착한다. 사진을 택한 이유는 "생각하고 있는 것을 사람들에게 가장 효과적으로 보여주는 것이 바로 사진이기 때문"이란다.

그의 사진 작업은 역사적 폭력에 대한 현대적 재해석의 의미를 함께 지니며, 폭력의 순환을 비꼬고 풍자하여 지금도 계속되는 제도적 폭력을 비판하는 기능을 한다. 그의 패러디는 다분히 시의성을 띠고 있어 역사 속 폭력이 현재적 시점에서 어떻게 뒤틀리고 변형되어나가는지, 그리고 어떻게 망각되어가는지

에 초점을 맞춘다.

"후기 자본주의의 현실 속에서 주체의 이성적 응전이 불투명해지는 지점에서 나의 작업은 출발한다. 나는 이성과 폭력, 논리와 비약, 비탄과 명랑, 상충되는 개념들을 충돌시키면서 현실 이데올로기에 구멍을 내고 있다. 하지만 정작 내가 말하고자 하는 것은 그 충돌 지점에서 뜻밖에 만나게 되는 아이러니한 주체에 대한 이야기다. 유쾌하면서도 불온한 상상력을 통해 내가 연출하고 있는 것은, 이성적 주체의 안락한 유토피아가 아니라, 상호 이해의 지평으로 건너가기 위해 가로질러야만 하는 어떤 불모성에 대한 것이다."(작가 노트에서)

또한 작가는 이렇게 말한다.

"내가 다루고자 하는 것은 남한이란 어떤 곳인가에 대한 반성이다. 식민 지배, 전쟁, 군사정권 등이 우리의 주체적인 삶을 비주체적인 삶으로 변화시켰다는 지점에서 나의 작업은 시작한다. 그것으로부터 파생된 군사문화 혹은 여러 혼합된 이데올로기로 인해 만들어진 사회, 즉 보수주의, 민족주의, 반공주의 등을 통해 사회의 문화가 어떻게 형성되었으며 그것들은 어떤 모습으로 우리의 일상을 지배하는가에 대한 반성이다. 나는 반공, 순결, 가부장 문화 등이 보여주는 표피적인 이미지를 과잉으로 드러내 보이고, 그것들이 뭉쳐 만들어내는 인간의 본성과 본능, 폭력성, 가부장 문화 등을 에피소드화하여 일종의 재현극 형식으로 작품을 구성한다. 비주체적인 삶을 살 수밖에 없

게 만드는 과거 우리의 역사적 사건들의 이미지들을 재해석함으로써, 우리에게 주입된 역사의 이면을 드러내 보이는 데 관심이 있다."[60]

조습은 1980년 광주에서 일어난 한 장면을 연출했다. 모방했다. 얼굴에 붉은 물감을 칠하고 수건으로 입을 틀어막은 채 시신처럼 누워 있다. 그 장면은 당시 계엄군의 총검에 의해 살해당한 후 외진 곳에 버려진 한 시민의 죽음을 상기시킨다. 뜨거운 태양 아래 참혹한 시신은 부패하기 시작할 것이고 누구도 저 두려운 시신을 거둬줄 것 같지 않다. 아마 저이는 전날 따뜻한 아침밥을 식구들과 함께 먹고 시내로 나왔다가 백주에 저런 죽음을 겪었을 것이다. 누가 그 죽음을 상상이나 했을까? 남은 식구들은 그를 찾아 헤맬 것이다. 국가 공권력에 의해 자행된 이 처참한 죽음 앞에서 산 자들은 분노했을 것이고 저 죽음을 보기 이전의 상태로 결코 돌아가지 못했으리라. 이 처참하고 끔찍한 장면은 그러나 자세히 들여다보면 허구임을 깨닫게 된다. 작가 자신이 연기한 모습을 찍은 사진이다. 그 시간의 차이와 인식의 결락이 이 작업의 핵심이다.

그의 작업은 한국 현대사의 중요한 사건, 그중에서도 특히 5·18광주민주화운동을 다루었다. 그러나 그처럼 진지한 문제들을 다루면서 유치함과 가벼움을 끌어들여 사태를 무척 희화적으로, 코믹하게 만든다. 마치 블랙코미디와 같은 풍자를 통해 쓴웃음을 유발하는 것이 그의 작업에 깔린 정치적 의미다.

의문사 1
디지털 라이트젯 프린트, 126x100cm, 2005

타인이나 집단 혹은 하나의 사회가 개인에게 저지르는 야만과 폭력은 시대를 달리하여 변형된 형태로 개인을 무력화시키지만 저변에 깔려 있는 본성은 같은 것이다. 그리고 모든 야만적 폭력은 과거로 퇴적되어가면서 집단의 기억 속에서 서서히 잊혀간다. 이제 역사가 되어버린 폭력은 폭력성이 제거된 것이지만 그것을 낳았던 제도와 관습이 여전히 남아 있다면 그 폭력은 계속해서 순환될 것이다. 이처럼 역사가 된 폭력의 현재적 의미를 반추해보고 폭력/죽음의 순환을 들추어내고자 하는 것이 바로 조습의 작업이다.

당시 계엄군에 의해 학살당한 이들을 망각하고 있는 우리 사회는 그들의 죽음을 아예 모르거나, 잊어버렸거나, 혹은 더 이상 큰 의미를 두지 않고 있다. 이때 조습은 우스꽝스러운 자세와 조악한 연출로 당시를 모방한다. 그것은 비극성을 상실해버린 코믹한 현실에 대한 풍자로 읽힌다. 우리가 익히 알고 있는 역사와 작가가 패러디를 통해 새롭게 제시하는 '재현된 역사' 사이에 커다란 균열, 차이가 있음을 금방 알아차리도록 한다. 그 차이는 실제로부터 너무 멀리 떨어져 나온 현실의 망각을 반성하게 하고 당시의 상황을 다시 염두에 두게 한다. 조습의 삼류 코미디처럼 유치한 패러디 작품이 성취하고 있는 놀라운 지점이다.

기억과 망각의 교차

노순택 〈망각기계 II-01〉

 노순택은 오늘날 망각되어가는 5·18광주민주화운동의 현실, 망월동 무덤가를 찾아 촬영했다. 80년 5월 광주에 대한 기억의 싸움은 1996년 '역사 바로 세우기' 재판에서 '공식적으로' 종전된 바 있다. 광주는 민주화의 성지가 되었고 죽은 이는 서서히 망각되었으며 가족을 잃은 이들에게는 비로소 애도가 허락되었다. 작가는 사진이란 매체를 통해 광주 망월동 묘역에서 일어나는 여러 상황을 기록, 기억하고 있다. 당시 죽은 이들의 영정 사진도 찍었다.

 사진은 기억의 강력한 수단이자 매체다. 정말 그럴까? 특정 대상을 지시하는 사진은 동시에 그로부터 독립된 삶을 살아간다. 사진을 보는 이들의 자의적 해석에 의해 환생한다. 따라서 역사의 재현이나 기억 또한 온존하지 않다. 그 사건에 대한 각자의 시각과 믿음이 그에 따른 별도의 재현 체계를 구성하고 기억하고 기록하기 때문이다. 1980년 5월 광주에서 일어난 사건도 그럴 것이다. 여전히 그 일을 북한의 사주를 받은 일부 공산주의자들에 의해 촉발된 폭동으로 믿는 이들이 있는가 하면 국가가 국민에게 가한 일방적 학살로 기억하는 이들이 있다. 바

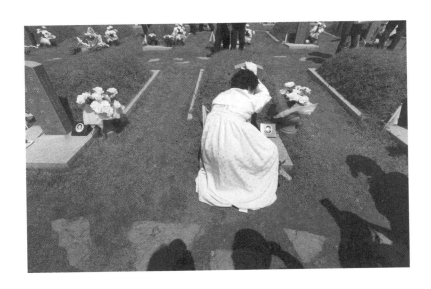

망각기계 II-01
장기보존용 안료 프린트, 140x100cm, 2009

로 그 지점에서 기억을 둘러싼 투쟁과 이를 기록하고 재현하려는 다양한 시도가 벌어진다. 그런데 기억이란 매우 의심쩍고 희박하며 심지어 자의적이기까지 하다. 또한 필요에 의해 사후에 구성되는 것이다. 그래서 기억은 망각의 다른 이름이기도 하다. 5월 광주와 관련된 죽음에 대한 기억은 결국 망각이기도 하다. 바로 그 사실을 노순택을 말하고 싶은 것이다. 광주가 어떻게 기억되면서 실은 망각되고 있는가를.

"저는 기억해야 한다! 거나, 망각하지 말자! 는 얘기를 하고 싶지 않습니다. 오월에 스러진 이들만을 보려는 게 아니라, 그들을 기억하고 망각하는 오늘의 우리와 마주하고 싶었던 것입니다."(작가 노트에서)

상복을 입은 한 여인이 무덤을 쓸어안으며 엎드려 울고 있다. 그 장면을 사진으로 담으려는 기자들의 그림자가 무덤 주변에 길게 드리워져 있다. 광주의 비극은 그렇게 한 장의 사진으로 봉인되어 다음 날 신문에 실릴 것이다. 그러고는 이내 그날은 망각되었다가 다시 일 년 후에 유사한 사진이 실릴 것이다. 그곳에 묻힌 이들의 평균 연령은 27.5세다. 당시 학살을 주도한 이들은 여전히 살아 있거나 심지어 국립묘지에 묻혔다. 기억과 망각이 교차하고 협잡하며 서로가 서로를 등에 업고 있는 장소가 바로 망월동 묘역이다.

망각기계 II-30
장기보존용 안료 프린트, 140x100cm, 2000

그날

박하선 〈인간이 머물다 간 자리 2〉

대학생 시절에 나는 학교 게시판에서 이상하고 끔찍한 사진들을 접했다. 해마다 5월이 되면 그런 사진들이 전시되었다. 바로 5·18광주민주화운동 때 죽은 이들의 뭉개진 얼굴과 곤죽이 된 몸이었다. 인간의 얼굴이나 몸이라고 하기에는 너무나 처참하게 짓이겨진 물질 덩어리로 보였다. 흡사 장 포트리에의 〈인질〉 연작에서의 끈적거리는 질감을 접하는 느낌이었다. 그 사진들은 광주에 대한 여러 말이나 사연들을 덮어버리는 압도적 힘이 있었다. 그 사진들에 충격을 받고 분노를 느낀 이들은 이후 결코 그 죽음을 잊을 수 없었다.

사진이 지닌 가장 큰 장점은 기억의 대체 수단이다. 사진은 기억을 대체하는 것처럼 보이는 바로 그 순간 현재를 구축해내기 때문이다. 사진은 지난 시간을 현재의 시제로 호출하고 망각에 저항한다. 한국의 현대는 과거 회귀와 과거 망각이라는 두 가지 극단을 끊임없이 오간다. 그 깊은 간극을 메워주는 것이 바로 사진이다. 사진은 역사에 확실성과 현존성을 부여해, 믿을 수 있는 어떤 것으로 만들어주는 듯이 보인다. 반면 사진은 기본적으로 선택 가능하고 편집 가능하며 이동 가능한 표

상의 형태이기 때문에 사진이 보여주는 과거는 항상 가변적일 수밖에 없는 것도 사실이다. 따라서 문제는 그 가변성을 고정성으로 치환하는 모종의 구조다. 그 구조에 의해서 비로소 사진을 통한 역사적 기억의 환기는 사진을 보는 주체들을 과거에서 현재로 이르는 시간의 흐름 어딘가에 못 박아준다. 그것이 우리가 '현재'를 인식하는 방식이다. 따라서 사진에서 문제가 되는 것은 이 '현재'가 어떻게 역사적 기억의 영역으로 들어가는가 하는 것이다. 생각해보면 역사와 사진은 나름의 공유성이 있다. 둘 다 실증주의적인 지식의 체계로서, 현실을 객관적으로 재구성한다는 전제 아래 작동하는 지식의 장치다. 아울러 둘 다 과거를 눈앞에 보여준다는 점에서 공통적이다. 사진이 역사의 자료로서 받아들여지는 전제는 사진이 '한때 그곳에 있었다'는 것을 보여주는 객관적 진실성 때문이다. 물론 사진 이미지의 진실성은 단지 사진 속에 박힌 내용에 의해서만 규정되는 것은 아니고 그것 역시 여러 가지 담론적 장치에 의해 지지된다. 다시 말해 사진 이미지가 역사의 기록이 되는 것은 그것을 역사의 수준으로 끌어올려주는 장치들의 도움 때문이라는 말이다.[61] 결국 문제는 이 사진들이 어떤 현실을 보여주고 있는가가 아니라 '과거를 어떻게 구성하여 표상하고 있는가' 하는 것이다.

박하선은 광주민주화운동이 지난 한참 후에 묘역에 들렀다. 그의 눈에 들어온 것은 무덤 안에 자리한, 백골로 남은 시신이

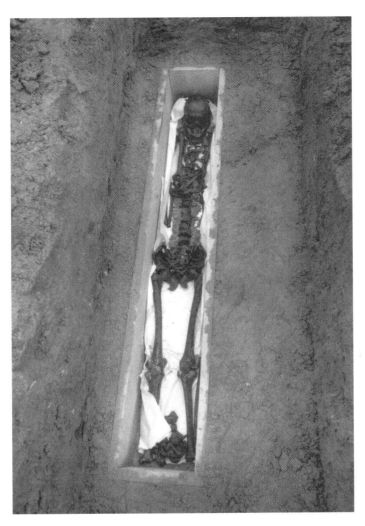

인간이 머물다 간 자리 2
흑백 인화, 1997

었다. 문득 당시의 시신이 이렇게 뼈만 남기까지의 시간이 흘렀음을 깨닫게 된다. 그는 출토된 무덤에 남겨진 시신, 뼈들을 화면 가득 담았다. 마치 옛무덤에서 발굴한 시신의 흔적들처럼 보이지만 이 뼈의 주인공은 다름 아닌 광주민주화운동 당시 억울하게 죽은 민간인의 시신, 유골이다. 나로서는 이 사진 하나가 광주의 그 어떤 비극적 장면을 담은 사진보다도 더 큰 울림을 주는 듯했다. 더구나 박하선이 쓴 글을 읽다 보니 몹시 슬프고 슬펐다. 그래서 오랫동안 이 사진을 지켜보았다.

"지난해, 광주민주항쟁 기념일을 며칠 앞두고 망월동 5·18 묘지를 둘러보러 갔었다. 신 묘역이 거창한 모습으로 단장되어 유골들이 묘역에서 하나둘 유가족의 손길에 의해 이장되고 있었다. 그중의 하나를 가까이서 지켜볼 수 있었는데, 석관 속에 정돈되고 있는 유골은 검은빛을 띠고 있었다. 지켜보는 유가족이라고는 단지 미망인 혼자뿐, 곁에서 유골을 내려다보며 한마디 물었더니, '우리 집 양반은 학교 선생이었어요' 하면서 한 맺힌 듯한 표정으로 당시를 회상하기 시작했다. 진압군에 의해 시위가 끝나게 되던 날, 이 유골의 주인 양동선 씨는 숙직이었다고 한다. 그날 새벽, 심한 총격전으로 몰리게 된 시민군들은 학교 뒷산으로 많이 숨어들었다. 양동선 씨는 총소리를 듣고선 숙직실을 나와 현관으로 가다가 그만 총을 맞았다는 것이다. '그날만 잘 넘겼으면 될 것을……' 이제 더 이상 흘릴 눈물도 없다는 듯 긴 한숨 섞인 말로 미망인은 말끝을 흐렸다."[62]

평범하게
살 권리

사 회 적 죽 음

가라타니 고진은 죽음이 물리적인 문제도 아니고 관념의 문제도 아닌 제도의 문제라고 주장한다. 어떤 인간의 죽음은 그가 차지하고 있던 관계의 공백이고, 살아남은 자는 그것을 메우고 관계를 새롭게 재편성한다는 것이다.[63] 우리 사회에서는 온갖 죽음이 창궐한다. 매일매일 다양한 죽음을 현기증 나게 접하고 있다. 뉴스와 신문을 접하기가 두려울 정도다. 질병과 자살을 비롯해 온갖 사고로 죽은 이들, 그리고 시위, 분신 등으로 희생된 이들이 부지기수다. 여전히 공권력에 의해 죽어가는 노동자와 빈민들의 숫자도 많다. 한국 사회는 참으로 가슴 아프고 원통한 죽음들이 줄을 잇는 곳이다. 독거노인들이 홀로 죽고, 어린 학생들이 성적 때문에 투신하고, 노동 현장에서 쫓겨난 노동자들이 자살하고, 어린 소녀들이 성폭행을 당한 후 살해된다. 가난과 난치병과 이혼과 사업 실패와 따돌림으로 인해 죽는다. 그 죽음은 반복을 거듭한다. 그만큼 우리 사회가 살기 힘든 곳임을 그 주검들은 말하고 있다. 죽음이 줄을 잇지만 이 사회는 그 죽음에 대해 어떤 답도 내놓지 못하고 있다. 얼마나 더 많은 사람들이 죽어야 할까?

억압된 것의 귀환

권정호 〈시간의 박물관〉

　대구에 살고 있는 작가 권정호는 자신의 삶의 공간인 대구 상인동에서 일어난 가스 폭발 사고, 대구 지하철 참사 등을 다루었다. 모두 많은 희생자를 낸 죽음의 장소에 대한 추억이다. 특히 지하철 참사는 그의 제자의 생명도 앗아갔다. 오래전부터 죽음에 주목한 작가는 한국 사회에서 어처구니없는 숱한 사고로 무고한 목숨들이 죽어가는 상황을 수많은 해골 작업으로 형상화하고 있다. 그는 화면에 무수한 해골을 그리거나 한지로 캐스팅했다. 두개골 모형 위로 풀 먹인 상태의 젖은 닥을 도포해서 형상을 만들었다. 닥종이로 제작한 해골은 희생된 이들을 하나씩 추억하는 매개이자 생의 덧없음을 가시화하기 위한 선택이다. 이 가벼운 닥종이는 무거운 죽음을 지극히 가볍게 제시한다. 해골은 마치 진열장에 놓인 사물들처럼 전시되었다. 해골이 가득한 전시장은 무덤과도 같다. 그는 당시 희생된 많은 이들의 넋을 기리고자 한다. 터무니없는 사고로 끔찍하게 죽어간 이들을 하나씩 호명해본다.

　해골은 죽음을 상기시킨다. 그것은 두렵고 부정적인 의미를 지닌다. 그는 공포감을 자아내기 위해 혹은 정신적 고통을 암

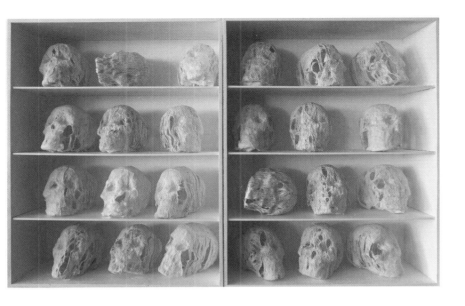

시간의 박물관
닥지와 나무상자, 135x85x26cm, 2013

시하기 위해 선택되는 해골 이미지를 통해 우리를 괴롭히는 무서움, 죽음 등을 다룬다. 그러나 동시에 작가는 해골을 한지로 만들어 부드럽고 유연한 존재로 보여준다. 그렇게 해서 죽음을 단지 두렵거나 회피해야 하거나 무서운 것이 아니라 삶과 마찬가지로 자연스럽고 당연한 것으로 인식시킨다. 죽음을 통해 새로운 생명은 가능하고 생은 죽음을 통해 이어진다. 따라서 죽음, 해골은 미래로 가는 통로이기도 하다. 일반적으로 해골로 연상되는 죽음 이미지가 부정적으로 인식되어온 데 비해, 작가는 살아 있는 생명체라면 모두가 겪어야 할 '죽음' 그 자체를 인정하고 있는 것 같다. 두려움을 상징하는 '해골의 미학'을 통해 오히려 인간 본연의 원초적 본질에 다가서게 하려는 것이다.[64] 특정 사건으로 촉발된 죽음을 기리기 위한 작업이었지만 결국은 그 죽음을 운명론적으로 받아들이게 한다.

오늘날 물질적 삶에 연연하는 현대인에게 생의 타자로서의 죽음은 자신이 직면하기 전까지는 잊혀 있다. 그것은 망각과 외면, 회피 속에 놓여 있다. 죽음을 생각하는 것은 이 치열한 삶의 경쟁력을 해치는 불필요한 과정으로 간주된다. 그래서 죽음은 공공연히 추방되고 억압된다. 이러한 흐름에 대해 권정호는 죽음을 다소 과잉으로 보여주고 반복해서 제시한다. 그의 해골은 억압된 것의 귀환이자 망각되고 있던 죽음을 매 순간, 지금 이 자리에 거듭 세우는 일이기도 하다.

나약한 존재의 말

고영미 〈내가, 무엇을 할 수 있을까요?〉

 고영미는 자신의 가족이 경험한 매우 불합리하고 억울한 사건 이후, 약육강식과 부조리한 체제 속에 버려진 힘없는 개인을 다루고 있다. 그것은 한국 사회에 만연한 온갖 비리와 부패, 불법에 대한 좌절과 분노가 복합적으로 뒤섞인 감정의 발화다. 그녀가 보기에 이 사회는 잔인한 전쟁터에 다름 아니다. 비열한 음모 속에서 돈 있고 권력 있는 자가 그렇지 못한 자를 철저하게 무시하고 배제하고 있다고 본다. 따라서 가난하고 '빽' 없는 이들은 도저히 어떻게 해볼 수 없는 것이 또한 이 한국 사회라는 인식을 지니고 있다. 그래서 작가의 그림은 광활하고 멋진 자연 풍경을 배경으로 느닷없이 벌거벗은 여자가 죽거나 추락하는가 하면 그 여자를 향해 총을 쏘는 장면 등을 보여준다. 여기서 벌거벗은 여자는 아무런 힘도 없는 나약한 자신, 일반적인 시민의 초상이다. 자연은 아름답고 평화로워 보이지만 실은 무방비로 내몰린 삶의 현장을 은유한다.

 "삶이 진보할수록 타인의 복을 쟁취해야 비로소 내가 성공하는 사회의 모습은 나에게 전쟁터처럼 비춰졌다. 관찰자의 입장에서 보는 삶 속의 사건, 사고 들뿐만 아니라 지극히 개인적

내가, 무엇을 할 수 있을까요?
한지 붙이기, 먹, 콘테, 84x136cm, 2006

인 경험에서 비롯된 감정들은 상상과 상징적 요소가 가미된 '전쟁'의 풍경으로 화면에 재구성된다. 내가 그리는 전쟁의 풍경은 직접적으로 참혹하게 혹은 잔인한 냉소로 그려지지 않는다. 오히려 동화와 같은 뉘앙스를 풍기는데, 이는 무릉도원 같은 찬란한 풍경(형식)과 비극적 슬픔(내용)이 오버랩되면서 나타나는 역설의 강도를 높이고 있다. 즉 화사한 풍경 속에 등장하는 나체의 여인, 동상, 강아지 등은 자아의 심리가 투영된 나약한 상징물들이다. 이와 같이 표상된 나 자신은 전쟁터에서 집중적으로 공격을 받고 있어서 아무것도 할 수 없는 비극적 상황을 맞이하고 있는데, 이는 무기력하게 현실을 관조하고 있는 사회적 약자의 입장을 대변하고 있는 것이라고 할 수 있겠다."(작가 노트에서)

작가는 자신의 작업을 "전쟁의 동화적 표현을 통한 염세적 세상 보기"라고 요약한다. 그의 작업은 전쟁과 같이 처절한 투쟁 공간으로서의 현실과 현실의 포탄을 그저 맞을 수밖에 없는 나약한 존재에 대한 이야기다. 다시 말해 작가 스스로 느끼는 이 체제, 현실에 대한 불안과 죽음의 공포를 형상화한 것이다. 그러니 그림 속 나신의 여자는 작가 자신인 셈이다. 또한 〈내가, 무엇을 할 수 있을까요?〉라는 작품 제목은 그러한 현실에 아무런 대처를 할 수 없는 자신 또는 우리의 상황을 에둘러 표현한 말이다. 말하자면 강한 자만이 살아남는 이 한국이란 현실의 작동 원리에 대한 일종의 불안한 토로다.

잊지 않으려는 간절한 몸짓

김나리 〈불의 공화국–검은 불꽃〉

김나리는 죽은 이의 얼굴을 떠올려 이를 흙으로 빚고 구워서 제작했다. 특정한 인물상은 아니다. 머리 전체가 화염이 되어 불탄다. 까맣게 타버린 얼굴, 불에 덴 얼굴이다. 용산 참사와 천안함 사건, 그런가 하면 비정규직 노동자의 분신으로 희생된, 불에 타버린 이들의 초상일 것이다. 작가는 이 얼굴에 〈불의 공화국〉이란 제목을 붙였다. 특히나 평범한 자영업자들의 생존권 투쟁을 도심 테러로 규정한 후 경찰 특공대를 투입하여 잔인하게 진압했던 용산 참사는 국가 폭력에 해당한다. 작가는 당시 죽은 이들의 얼굴을 흙으로 빚어 망루에서 희생된 철거민들과 노동운동가들의 죽음을 애도한다. 김나리의 작품과 함께 『내가 살던 용산』이란 만화책을 보았다.

2009년 1월 20일 용산 참사가 일어났다. 용산동 4가 남일당 건물에서 농성하던 철거민들을 경찰 특공대가 강제 진압하는 가운데 망루가 불타 무너지면서 철거민 다섯 명과 경찰 특공대원 한 명이 사망했다. 여전히 진상 규명과 명예 회복은 이루어지지 않았고 당시 작전을 총괄했던 이는 요직에 다시 등용되어 철밥통을 자랑하고 있다. 이것이 우리 한국의 초상이고 현실이

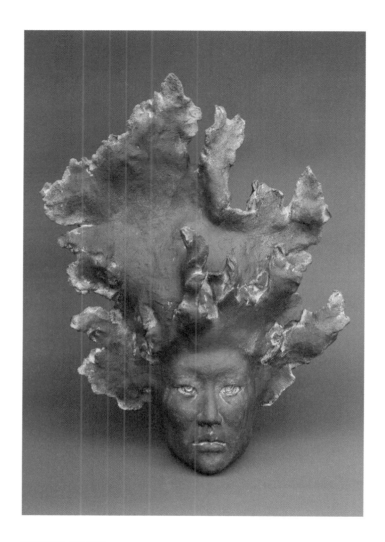

불의 공화국−검은 불꽃
세라믹, 54x36x70cm, 2009

다. 일제 식민지 이후 지금까지 똑같은 일이 반복되고 있다. 단 한 번도 과거는 청산되지 못하고 죄인들은 단죄되지 못하고 있으며 여전히 그들이 권력을 휘두르고 있다. 용산 참사 전개 양상에서 우리가 확인할 수 있는 것은, 국가와 자본 동맹이 이제 국민 경제나 글로벌 경제 외부에서 자본 확대의 근거를 찾을 수 없게 되자 노동과 자연의 전면적 파괴를 통해 그것을 보충하고자 하고 있다는 것이다.

4·19혁명을 촉발한 것은 직접적으로는 3·15부정선거였지만, 실상 그것을 단순한 운동에서 혁명으로 이월시킨 것은 부마사태에서의 김주열의 죽음에 대해 시민들이 집합적으로 감정이입했기 때문이다. 패퇴하기만 했던 한국 노동운동의 역사적 전환을 이끌어낸 것 역시 평화시장의 노동자 전태일의 분신이었고, 그것은 살아 있는 모든 사람들에게 그가 꿈꾸던 인간다운 삶의 존엄을 촉구하고 그것을 향해 싸우게 만들었다. 이후 1980년대의 민주화운동을 거쳐 근래의 촛불시위 등으로 이어져오고 있지만 다소 아쉽게도 오늘날 자본과 공권력에 의한 죽음들 앞에서 대중의 출렁이는 감정은 대항적 운동의 응결된 양식을 전혀 만들어내지 못하고 있다고 지적된다. 이제 명백한 한계 체험에 해당하는 '타인의 죽음'마저도 그것이 자기와는 완전히 무관한 에피소드적 서사의 일부에 불과한 것처럼 간주하는 형국이다. 그만큼 이기적이 되었고 비겁해졌다.

김나리는 우리 사회에서 벌어지는 다양한 악과 타인의 죽음

과 희생을 외면하지 않으려 한다. 그러한 사건, 참상 들을 접할 때마다 분노와 슬픔을 억누를 수 없어서 흙을 빚고 이를 뜨거운 온도로 구워내 굳힌다. 그녀가 흙으로 빚어 구운 테라코타 상은 그들의 얼굴을, 존재를 잊지 않으려는 간절한 제스다. 우리 사회에서 그렇게 죽고 사라지는 슬픈 얼굴들이 너무 많다. 작가는 폭력과 압제에 의해 희생된 이들의 넋을 위로하며 초혼제를 치른다.[65] 그들에게 얼굴 하나씩을 바친다. 그것이 작가로서 할 수 있는 일이다. 그가 만든 얼굴은 다소 무섭고 슬프다. 작가는 이 세상에서 가엾게 죽거나 희생된 이들, 억울한 죽음을 당하거나 폭력에 의해 망실된 이들의 존재 위로 그들의 아픔, 그리고 그러한 상황에 대한 분노와 적개심, 증오심과 무력감 등으로 뒤범벅된 자신의 얼굴, 표정을 투사해 표현하고자 한다. 그것은 자기 내부에서 끓어오르는 현실에 대한 전언이다. 그들과 내가 분리되지 않고 연루되어 있음을 방증한다. 그래서 관념적으로 떠올린 그들의 얼굴에 자신의 얼굴을 밀어 넣었다. 그들의 아픔에 자기 연민을, 슬픔과 애도를 실었다. 당대를 살아가며 겪는 모든 현실적 삶의 아픔과 분노와 적개심이 조합토를 빚고 뜨거운 불을 쐬어 굳힌 두상으로 결정화했다. 단호한 표정으로 굳어버렸다. 그것은 작가의 얼굴이자 무수한 이들의 얼굴이고 넋이다.

또 다른 얼굴 김나리
세라믹, 34x38x46cm, 2010

19세기 말, 에밀 뒤르켐은 당대의 많은 사람이 자살하는 것을 접하고 이를 하나의 사회적 현상으로 바라보았다. 그는 사람들이 '왜 스스로 목숨을 끊는가'에 주목했는데, 이것이 개인의 문제만이 아니라고 보고, 사회와의 관계성에 대한 담론인 자살론을 만들었다. 그에 의하면 근대의 자살은 두 가지 형태를 띤다. 첫 번째는 사회적 통합력이 떨어져, 개인이 홀로 삶을 짊어지고 가야 하는 부담을 이겨내지 못할 때 나타나는 이기적 자살이다. 다른 하나는 사회적 규범이 부재함에 따라 개인이 상실과 혼란에 빠졌을 때 나타나는 아노미적 자살이다. 이 두 경우 모두 사회적 질서의 통합력과 규제력으로부터 개인이 떨어져 나왔을 때 자살이 야기된다는 것이다. 다분히 보수적인 뒤르켐의 시선은 이기주의와 아노미의 결과로서만 자살을 파악하고 있다는 아쉬움이 있다.

　반면 현재 이 땅에서 자살은 그와는 다른 차원에서 광범위하게 벌어진다. 한국은 OECD 국가 중에서 자살률이 압도적으로 높은 1위의 나라다. 하루 평균 43명이 자살한다. 국민의 행복지수가 세계 150개국 중 56위에 머물고, 생명의 약동을 마음

껏 자랑해야 할 청소년 2명 중 1명이 자살을 생각하는 나라가 대한민국이다. 이게 문명국가이고 선진국인가? 부끄럽고 슬프다. 더욱 끔찍한 것은 이 죽음, 자살을 오직 개인적인 문제로 치부하거나 우울증으로 환원하고 있다는 사실이다. 우리 사회의 자살은 개인적 선택이 아니라 사회적 연관성이 매우 높으며, 따라서 대부분의 경우 '사회적 타살'의 성격이 강하다고 한다. 오로지 성장과 경쟁만을 독려하고 채근하는 나라에서 가난하고 소외된 이들은 결국 죽음으로, 자살로 내몰릴 수밖에 없다. 무관심과 차가운 경쟁심, 동정 없는 비인간적 사회, 이기적인 사회가 자살을 초래한다. 있는 자들과 기득권 세력들이 자신들의 개인적인 탐욕만을 움켜쥐고 타인의 희생을 강요하는 사회에서 죽음의 행렬은 멈출 수 없다. 경제적 위기와 정신적·육체적 피로 누적, 그로 인한 삶의 극단적 포기의 결과가 바로 자살일 것이다. 그들은 저마다 자신들만의 작은 세계에 갇혀 살면서 극단적인 고립과 불안에 시달리고 그 해결책으로 자살을 선택했다. 분명 한국 사회에서 이루어지는 자살은 사회적 타살인 동시에 사회적 질병이다. 고립된 영역에서 그렇게 스스로 죽어 나가는 이들과 사회, 우리는 과연 어떻게 연결되어야 하는가? 기억해둘 것은 하나의 죽음은 결국 하나의 세계가 사라짐을 의미한다는 사실이다. 그만큼 한 사람의 삶과 목숨은 그 어떤 것보다 소중하다. 그러나 지금도 우리 사회에서는 스스로 생을 마감하는 이들이 줄을 잇고 있다.

익명의 초상

양대원 〈푸른 인생(죽음의 차이) 611050〉

목을 매 자살하거나, 건물 밖으로 몸을 던져 자살한다. 부진한 성적에 자살하고 '왕따'를 당해 자살한다. 노동자들은 해고되어 자살하고, 임금을 못 받아 자살한다. 더러는 실패한 성형수술 때문에, 다이어트 때문에 자살한다. 신용불량자로 낙인찍혀 자살하고, 고리대금을 못 이겨 자살한다. 이렇듯 자살을 종용하는, 자살로 사람들을 내모는 사회가 과연 푸른 나라인가? 이 가혹한 경쟁사회가 공공연한 자살을 부른다.

양대원의 〈푸른 인생〉 연작은 자살로 내모는 이 사회의 초상을 보여준다. 경쟁과 자살로 밀어내는 살벌한 세상살이에서 살아남기 위해 눈에 잘 띄지 않는 얼룩무늬로 위장한 주체, 그리고 무표정한 가면 뒤에 숨은 주체를 보여준다. 다만 사람의 형상을 추정할 수 있을 뿐, 실상은 크고 작은 원형들의 집합에 지나지 않는 이상한 존재다. 마치 세포처럼 보이기도 하고 구름이나 솜사탕, 땅콩 같기도 하다. 고정된 실체이기보다는 가변적으로 보이고, 박테리아처럼 끊임없이 부풀려지고 변형되는 듯하다. 저 가변적인 형상 속에 가변적인 주체가 은닉되어 있다. 그것은 모호한 주체이자 비결정적인 주체, 그리고 유동적이고

부유할 수밖에 없는, 자기 정체성을 상실한 주체를 은유한다. 자아, 주체, 에고, 나의 이름으로 명명되는 실체에 대한 의심이다. 사실 주체란 한낱 상황 논리에 지나지 않으며, 나아가 상황이 주체를 태어나게 하기조차 한다는 사실을 주지시킨다. 주체란 말하자면 언제나 어떤 전제, 상황, 문제, 맥락에 대응하는 일종의 인식 현상에 지나지 않는다는 것이다. 라캉에 의하면 주체는 없다. 양대원의 그림에 등장하는 작은 형상들은 그러한 주체를 암시한다. 작가는 그 형상, 캐릭터를 '동글인'이라고 부른다. 이 동글인은 캐릭터나 아바타와 마찬가지로 인격을 대신하고 동시대를 관통하는 아이콘을 대리하며, 현대인의 상황적인 초상을 연기하도록 도입된 것이다.

그는 한지를 배접해서 흙물을 올려 자신의 원하는 바탕을 만든다. 당연히 그 바탕, 배경은 흙의 색감과 질감, 그리고 부드럽고 온화한 빛으로 충만하다. 마치 장판지에 햇살이 비치는 듯하고 여백처럼 투명하다. 동시에 그는 진한 검은색 물감을 단호하게 밀착시킨다. 그 위에 인두질이나 전각의 기법을 응용해 형상을 새기고 있다. 필선이 부재한 대신에 칼·송곳으로 예리한 선을, 흡사 철선묘와 같은 선을 각을 하듯이 새긴다. 그것은 그려진 선이 아니라 두터운 종이의 표면을 절개하는 선, 홈을 파는 선, 음각한 구멍이다. 그의 그림은 그렸다기보다는 파 들어가고 각을 하고 색을 상감하는 듯하다. 이러한 독특한 방법론으로 동글인을 형상화했다. 작가는 자신의 그림을 이끌어갈

푸른 인생(죽음의 차이) 611050

광목천에 한지, 아교, 토분, 커피, 올리브유, 아크릴 채색, 각 32x74cm, 2005

주체를 동글인으로 내세웠다. 자신의 또 다른 분신, 페르소나인 셈이다. 자화상의 변주로 볼 수 있는 동글인은 작가를 대신해 화면 안에서 모든 것을 발설하고 행위하고 사회와 현실, 모종의 상황을 연출한다. 그렇게 해서 자살하는 동글인이 그려졌다. 가면과도 같은 얼굴과 몸을 하고 있는 동글인이 자살을 한다. 무표정하고 익명인 현대인의 초상을 대변하는 그 존재가 죽음에 기꺼이 투항하는 모습이다. 진정한 주체를 상실하고 익명의 누군가가 되어 부유하는 존재들, 죽음으로 내몰리는 이들의 초상이다.

누구나 때로는

임영선 〈권총 자살〉

조각은 '3차원의 공간에 구체적으로 존재하는 사물'이다. 회화가 평면이란 공간에서 살아간다면 조각은 현실 공간에 존재한다. 허깨비나 가짜, 눈속임이 아니라 사실이고 진실이자 부정할 수 없는 세계다. 실재하는 현실계에 실감나게 자리하고 있는 조각은 그래서 회화에 비해 리얼리티나 현존성이 강하고 크다. 아울러 시각에만 응대하기보다는 촉각과 물리적인 접촉을 가능하게 하는 육체성을 지녔다. 그것은 회화와 같은 '환영'(눈속임)에 머물지 않고 몸의 총체적인 반응과 마주한다. 사람들은 조각 앞에서 돌아다닌다. 서성이고 맴돌고 가까이 가보고 뒤로 물러나고 슬쩍 만져보기도 한다. 공간에 '사건'을 일으키고 그 주변으로 사람의 몸을 불러들이는 조각은 애초에 인간의 몸을 대체한 불멸과 불사의 상징이었다. 최초의 조각은 미라였고 이후 그것이 조각으로 대체되었다. 말랑거리는 살을 대신해 단단한 돌이나 나무의 피부 위에 새겨진 몸들이 하나의 이미지가 되어 보는 이들의 눈앞에 자리했다.

임영선이 만든 인체는 실제와 너무도 유사하다. 그것은 거의 극사실적인 기법에 의해 만들어진 조각이다. 착색을 하고 인공

권총 자살 (부분)
PVC, 인공 안구, 옷, 구두, 모형 권총, 실리콘 채색, 178cm, 1995

눈알을 박고 의복과 구두를 입혀놓아 진짜인 양 행세한다. 고도의 눈속임으로 만들어진 인체 조각이다. 등신대로 제작된 이 의사擬似 인간은 입을 벌리고 그 안을 향해 권총을 격발하는 자세를 취하고 있다. 영화에서 종종 접하는 자살 장면이다. 아마도 우리 현실에서는 가능하지 않겠지만 익숙한 기시감에 의해 저러한 모습은 각인되어 있다. 권총의 방아쇠를 당기는 순간 자신의 머리통을 날려버릴 가공할 위력의 이 장면은 끔찍하면서도 한순간에 자신의 존재를 부재로 만드는 매력적인 장면이기도 하다. 학습된 자살 장면이라고나 할까. 살면서 때로는 저렇게 자신을 의도적으로 지우고 싶고 죽이고 싶은 순간이 찾아온다. 자살의 충동을 억누르기 힘들 때가 있다.

내 죽음을 내려다본다면

김소희 〈Why〉

> **육신이란 바람에 굴러가는 헌 누더기에 지나지 않는다.**
> **영혼이 그 위를 지그시 내려누르지 않는다면.**
> — 조정권, 「산정묘지 1」에서

죽음은 여러 가지 얼굴로 우리에게 다가온다. 때론 달콤한 속삭임으로 죽음의 성스러움과 아름다움을 소리 높여 찬양하기도 하고 또 때론 난폭한 폭군의 모습으로 우리의 의사는 아랑곳하지 않고 잔인하게 죽음을 강요하기도 한다. 죽음에 굴복한 인간은 저승으로 떠난다. 저승으로 가기 전에 우리는 이승과 얽힌 모든 연을 끊어버려야 한다. 윤회니 부활이니 영생이니 하는 말들로 애써 위안해보려 하지만 죽음은 분명 우리를 슬프게 한다. 산 자를 뒤로하고 슬픔의 강을 건너가는 사자는 이제 죽음의 세계로 떠나야 한다. 메아리 없는 아우성만 남겨두고 떠나간 인간은 그 누구도 되돌아오지 않았다. 우리는 늘 죽음의 그림자를 밟고 살아가면서도 죽음에 대해 잘 알지 못한다. 아니 알고 싶어하지도 않는다. 그러다 어느 날 갑자기 죽음을 맞는다. 죽음을 맞을 준비가 부족할 수밖에 없다. 과거에

Why
디지털 프린트, 28x22cm, 2007

는 죽음의 세계와 교통하는 일이 인간에게 가장 중요한 일이었다. 그러나 오늘날 우리는 죽음의 세계와 교통하는 방법을 잃어버렸다. 인간에게 죽음의 세계를 잃는다는 것은 삶의 의미를 잃은 것과 같다. 우리는 죽음 앞에서만이 삶의 진정한 의미를 찾게 되기 때문이다.

김소희는 자살을 주제로 한 〈Why〉 시리즈를 선보였다. 자살이란 의도된 생의 마감으로, 그 섬뜩하고도 우울한 현장이 누구에게 발견될 때까지 쓸쓸한 익명성에 가려져 있다. 연속된 시간 위에서 생에 관해 무력한 지위를 가진 인간은 자살을 언급해서는 안 될 금기의 영역에 둘 수밖에 없다. 김소희는 이 그로테스크한 자살의 상황들을 리서치하고 자신을 대리체험자로서 내모는 셀프 포트레이트의 방법으로 모종의 소통을 구하고 있다. 그가 보여주는 진지하고도 초현실적인 흑백 이미지들은 모두 자신이 자살을 시도하는 장면이다. 아니, 그는 사진 속에서 죽어 있다. 그러니 자신의 시신을 선보이는 셈이다. 욕조 속에서 죽기도 하고 장미꽃 다발에 묻혀 죽는가 하면 오븐에 몸을 밀어 넣어 죽고 있다. 그야말로 다양한 자살 방법을 시연한다. 그리고 그것을 카메라는 기록하고 있다. 자신의 죽음을 차갑게 저장하는 사진이다. 삶의 순간마다 불현듯 덮치는 죽음 충동, 자살의 욕망을 저렇게 연기하면서 죽음을 자기 생에서 풍경처럼 보고 싶은 것이다.

캐릭터의 고뇌

이동기 〈자살〉

목에 줄을 매단 채 자살을 하는 아토마우스다. 아토마우스는 아톰과 미키마우스를 합성하여 창조해낸, 이동기가 만든 캐릭터다. 이 혼성과 교합의 산물은 일본과 미국의 대중문화 세례를 받는 한국인의 정체성을 은유한다. 작가는 이 두 만화를 모두 보고 자란 세대다. 그는 두 만화의 캐릭터를 결합해 익숙하면서도 다른 새로운 캐릭터를 만들어냈다. 인쇄된 것 같아 보이는 완벽한 선과 인공적이고 기계적인 느낌을 전달하지만 실제로는 손으로 그린 회화다. 캔버스 위에 아크릴 물감으로 정성 들여 전통적인 회화 방식으로 이 캐릭터를 그린다. 아토마우스는 의상, 머리색과 피부색이 계속해서 바뀐다. 아이덴티티가 고정되어 있고 형태가 변하지 않는 산업적 캐릭터와 달리 이동기의 아토마우스는 여러 가지의 정체성을 가지고 있고 이것은 변화하는 작가의 정서를 반영한다. 작가는 태생적으로 혼성인 아토마우스, 그리고 과거의 이미지들을 물려받아 뒤섞고 차용한 작품들을 통해 현대의 어떤 작품도 전적으로 새로울 수 없음을, 단지 조금 다른 종의 출현이 가능함을 말한다.

팝아트의 형식을 차용하고 만화 이미지를 원용한 화면 옆에,

자살
캔버스에 아크릴, 170x150cm, 2008

물감의 물성을 극대화한 추상화를 잇대어놓았다. 현란한 색채의 물감 층이 복잡하게 펼쳐진 화면은 아토마우스의 심리를 시각화하는 듯하다. 아토마우스가 목을 매 죽었다. 가장 흔한 자살 방법이 목을 매는 것이다. 특정한 자살 방법은 많은 모방을 낳는다. 한때는 투신이, 그리고 목을 매는 것이 유행이었다가 최근에는 번개탄을 피워 그 가스로 죽는 것이 번지고 있다. 자살도 누군가의 뒤를 따르고자 하는 욕망이다. 이 귀엽고 천진한 캐릭터는 무슨 고민이 그리도 많아 목을 매 죽은 것일까? 우리가 접하는 만화영화의 캐릭터는 대부분 영웅이고 신통한 힘을 구사하는 초인적인 존재인데, 자살하는 아토마우스는 인간적이어도 너무 인간적이다.

지독한 자기애

> 죽음이 어디서 우리를 기다리고 있는지는 모른다. 그러니 언제
> 어디서든지 죽음을 맞이할 수 있게 준비하자. 죽음을 예상하는 것
> 은 자유를 예상하는 것이다. 죽기를 배운 자는 죽음에 얽매인 마음
> 을 씻어버린 자다. 죽음을 알면 우리는 모든 굴종과 강제에서 해방
> 된다. 생명을 잃는 것이 손해도 악도 아님을 알면 세상에 불행이란
> 없다.
>
> ── 몽테뉴, 『수상록』에서

천성명은 재미있고 독특한 형태의 조각들과 설치 작품들을
공간에서 재해석하여 보여준다. 여러 가지 상황을 설정하고,
연극의 한 장면을 보는 듯 극적이면서도 상징성과 은유를 내포
하여 우리의 흥미를 유발한다. 매우 사실적인 재현술에 의해
만들어진 인물상은 작가의 자소상이다. 마치 샴쌍둥이처럼 한
몸에 붙은 두 개의 상반신이 자리한 기형의 신체인데, 자기 자
신을 인질로 삼아 죽음을 감행한다. 삶은 자신의 몸을 인질로
삼아 살고 죽어가는 과정이다. 어느 날 초라한 삶을 살아가는
자신의 목에 칼을 들이대고 목줄을 딴다. 그것은 지독한 자기

그림자를 삼키다
혼합 재료, 32x25x102cm, 2007

모멸이자 동시에 너무도 지독한 자기애다. 라캉은 자기애란 것이 성애적 특성과 공격적 특성 양쪽을 모두 가지고 있다고 보았다. 자신의 이마고^{imago. 라틴어 어원으로 이미지라는 뜻. 정신분석에서는 유아기에 형성된 심상을 말한다}는 주체를 매혹하면서도 동시에 주체와의 차이(간극)로 인해 주체에 대한 위협으로 작용한다는 것이다. 이처럼 자기애는 동시에 자기 파괴를 수반한다. 이를 라캉은 '자기애적 자살 공격'이라고 부른 바 있다. 천성명은 자신에 대한 과도한 집착, 자기 연민과 자기애에 사로잡힌 이, 다름 아닌 자기 자신을 볼모로 잡고 있는 상황을 연출했다. 나는 나에 대한 욕망을 지니고 있다. 그 욕망은 나를 어떤 존재로 변화시키고자 한다. 동시에 그에 가닿지 못하는 절망과 자괴감을 수반한다. 내가 싫다. 그러나 이 구차한 나를 벗어나거나 지울 수 없다. 지우고자 한다면, 스스로 삶을 마감해야 한다. 자살은 수치심, 자존감의 상실, 혹은 내가 나에게 실망하거나 절망했을 때 벌어진다.

천성명이 보여주는 자기애적 상황은 결코 어떤 '종결'이 아니다. 그보다는 종결의 반복으로 인해 얼어붙은 시간, 현실의 단선적이고 역사적인 시간으로부터 고립된 퇴행적 자기애의 차원이다. 자신의 이마고는 아무리 공격해도 죽지 않으며(이미 죽어 있으므로) 따라서 그의 작업은 그 이마고를 강박적으로 무한 죽여나가는 반복에 머문다.

집단 투신의 이유

윤현선 〈MEMENTO1 – Bridge〉

한강대교에서 수없이 많은 사람들이 물속으로 뛰어내린다. 자살을 시도한다. 윤현선은 그 장면을 컴퓨터 합성으로 연출했다. 충격적이면서도 묘한 쾌감 같은 것이 드는 작품이다. 모든 것을 종결하고자 할 때, 사회나 체제에 대한 강력한 도전과 보복 중 하나는 자신의 신체를 거둬가버리는 것이다. 자신을 강제할 법이나 규범을 무력하게 만드는 것이다. 한 개인의 육체에 가하는 부당한 권력과 폭력, 시선으로부터 자유로울 수 있는 극단적인 방법이 바로 그 육체를 스스로 소멸하는 것이다. 1980년대 극심한 데모 현장에서 분신자살이나 투신자살이 잦았다. 지금도 티베트 승려들은 독립을 요구하면서 중국 정부에 대항해 분신을 시도한다. 자신의 몸을 희생 삼아 권력에 보복한다. 극단적인 이슬람 근본주의자들의 자살테러도 같은 맥락이다.

윤현선의 이 합성사진은 아무런 미련 없이 이 현실계를 과감하게 떠나고자 하는 사람들의 모습을 냉정하게 보여준다. 충격적이지만 사실은 블랙 유머 코드가 녹아 있는 작품이다. 물론 이것은 가상의 장면이다. 연출된 사진이다. 사진이기에 이렇게

시각화해서 보여줄 수 있다. 그러나 이 연출 사진에는 집단적인 무의식적 욕망이 잠재되어 있고 오늘날 한국 사회를 살아가는 대다수 사람들의 정신적인 징후, 병리적 현상이 자리하고 있다. 집단적으로 자살을 꿈꾸는 사회는 어떤 사회일까? 작가는 오늘날 한국 사회가 사적으로 다뤄져야 할 개인의 죽음조차 사회에 부각되고 다시금 파헤쳐지고, 국민의 알 권리를 운운하며 속사정을 캐묻는 중첩된 감시를 서로에게 행하고 있다고 말한다. 거대한 사회적 파놉티콘 속에서 사회와 경찰은 국민과 사회를 돌보고 보듬는 대신 감시와 처벌로 대중 스스로 자살을 감행하게끔 한다.

윤현선의 사진에 등장하는 인물들은 흡사 플래시몹을 하듯 공공장소에서 집단행동을 하고 있는 것같이 보인다. 수많은 사람들이 마치 다이빙을 하듯 강으로 뛰어내린다. 여기서 자살은 집단적인 꿈, 쾌락이 된다. 죽음을 권하는 사회, 자살이 축복이고 유희가 되는 사회는 불행한 사회다. 오늘날 한국 사회는 수많은 사람들을 자살로, 죽음으로 내몬다. 나이를 불문하고 저마다의 사정을 이유 삼아 자신의 몸을 죽음으로 날려버린다. 자살이 줄을 잇는 나라다. 우리는 개개인을 죽음으로 모는 나라에서 살고 있는지도 모르겠다. 자살은 오래전부터 있어왔지만 근자에 한국 사회에서 일어나는 자살은 이전과는 무척 다른 차원에서 감행된다. 조선 시대에는 수치심으로 자결하는 예가 많았고 근대기에는 연인 간의 사랑과 이별에 따른 자살도

MEMENTO1-Bridge
디지털 프린트, 165x78cm, 2008

많았고 70, 80년대에는 정치권력에 저항하는 차원에서 자살하는 경우가 대부분이었다. 반면 오늘날은 생계형 자살이 압도적이다. 모두 다 이 가혹한 한국 자본주의의 경쟁 구조에서 뒤처지거나 밀려난 이들의 죽음이다. 치열한 입시경쟁에서 성적이 오르지 않는다고 비관해 죽고 직장에서 쫓겨나 길거리로 내몰려 죽고, 가난과 빚 때문에 죽는다. 그런 죽음이 만연해도 우리 사회는 그 죽음에 대해 무심하다. 죽음에 무심한 사회는 삶에도 무심하다.

경계에서

안준 〈자화상〉

시인 이상은 식민지 도시 경성을 거닐다 문득 미츠코시 백화점 옥상에 서서 경성 시가지를 우울하게 내려다보고 있는 자신을 발견했다. 정오 사이렌이 울리고 '사람들은 모두 네 활개를 펴고 닭처럼 푸드득거리는 것 같고 온갖 유리와 강철과 대리석과 지폐와 잉크가 부글부글 끓고 수선을 떨고 하는 것 같은 찰나, 그야말로 현란을 극한 정오'에 문득 겨드랑이에서 가려움을 느끼자 이렇게 외친다. "날개야 다시 돋아라, 날자 날자 한 번만 더 날자꾸나." 그는 경성 시가지를 내려다보면서 기이한 환시에 시달린다. 그는 날고자 하지만, 주저앉는다. 결코 날 수 없는 자신을 본다.

안준의 사진을 보다가 문득 이상의 소설 「날개」를 떠올렸다. 안준은 건물 꼭대기까지 직접 올라가 자기 몸으로 굽어본 장면, 그러니까 옥상에 올라가 카메라를 고정시키고 경계에 자신의 자리를 만든 후 촬영했다. 옥상 아래로 몸을 던지려는 순간의 장면이 연출되었다. 그 모습은 자살을 감행하는 이의 뒷모습 같다. 생의 욕망만큼 자살에 대한 욕망도 강한 것이 인간이다. 은연중 불안하고 공포스러운 느낌이 든다. 화려하고 멋진

도시의 장관이 갑자기 어지럼증을 동반하고 두렵고 불길하게 발아래, 시선 밑으로 펼쳐진다. 고소공포증을 동반하는 이 풍경은 다소 '언캐니uncanny'하다. 벼랑 같은 건물 옥상에서 발아래 펼쳐진 까마득한 땅의 풍경을 보여주는 안준의 사진은 현실 속에서 불현듯 마주치는 죽음에의 충동일 수도 있고, 환상적인 도시 풍경과 현실적으로는 가닿을 수 없는, 너무 멀어서 결국 육체의 죽음을 요구하는 어떤 순간을 대면시킨다. 그것은 현실과 환상, 삶과 죽음이 교차하는 기이하고 날 선 경계의 풍경이다. 그런가 하면 아마도 과감히 생을 끊기 위해 서 있는 이들이 마지막으로 보는 풍경일 것이다. 최후로 보고 갈 풍경 말이다. 이미 죽은 자들만이 보고 느꼈을 그 풍경을 새삼 산 자들의 시선에 안긴다. 산 자들을 죽은 자의 자리의 뒤늦게 서게 하거나 너무 이른 죽음의 자리를 현실의 시간대로 잡아당겨주는 것이다. 건물 안에서, 창밖을 통해 조망되는 도시의 풍경은 더없이 환상적이고 아름답지만 정작 그 풍경에 닿을 수는 없다. 도시는 언제나 먼 거리 속에서, 이미지로만 화려하다. 그 풍경을 잡으려 문을 열고 나가는 순간 도시는 저 아래 펼쳐지고 그곳에 도달하려면 중력의 법칙에서 자유롭지 못한 인간의 몸은 죽음을 치러야 한다. 이때 현실적 풍경이 순간 허구로 태어난다. 그것은 찰나의 일어남이다. 결국 내 앞은 '텅 빈 허공이고 환상'이라는 얘기다.

작가의 몸과 저 도시 사이에는 허공이 있다. 이 공간은 무엇

자화상
울트라크롬 아카이벌 피그먼트 프린트, 134.6x101.6cm, 2009

일까? 수시로 우리는 이 허공을 망각한다. 허공 저편에 신기루 같은 도시가 펼쳐진다. 그곳에 가기 위해서는 이 허공을 거쳐야 한다. 그러나 그 허공을 가로질러 갈 수는 없다. 그 허공에 발을 딛는 순간 죽음이 덮칠 것이다. 따라서 그 허공은 저 신기루 같은 도시/환상을 보여주고 인식하기 위해서 불가피한 공간이다. 그것은 단지 무가 아니라 없으면서 있는 이상한 공간이다. 작가는 "허공은 누군가를 위해 남겨둔 여백이 아니라 현실에 찌든 우리들이 이상과 환상으로 빽빽하게 채우는 공간"이라고 말한다. 따라서 건물의 옥상이나 모서리에 서서 혹은 앉아서 아래를 내려다보는 작가의 시선, 몸은 경계에 걸쳐 있는 것이 된다. 갈 수 없는 환상/이미지에 바짝 근접해서 육박해보지만 저 환상은 결코 도달할 수 없는 거리와 공간 속에서 자리한다. 경계에 처한 인간의 몸은 한없이 유약하지만 동시에 환희와 두려움, 긴장감으로 떤다. 작가는 "정신은 그 경계 너머를 간절히 원하지만 두려운 육체는 현실을 붙잡는다"(작가 노트에서)라고 적는다.

작가는 고층빌딩의 꼭대기에 자기 몸을 올려놓았다. 마치 공중에 부양된 듯한 몸, 발을 보여준다. 그것은 실제이면서 동시에 무척 허구적으로 다가온다. 사진은 그런 허구와 현실을 뒤섞는 매력적인 매체가 된다. 작가는 "세상이란 아득한 환상과 현실이 끊임없이 부딪치고 교차하는 곳"이라고 말하면서 바로 그런 그것을 포착하고 보여주기 위해서는 사진이 적합하다고

생각하는데 그 이유는 사진이 "환상을 온전히 현실로 가져올 수 있는 가장 적절한 매체"이기 때문이다. 결국 안준의 사진은 현실과 허구, 실제와 환상이라는 경계에서 사는 우리의 생을 보여준다. 그래서 그녀의 몸과 시선 역시 그 경계에서 위태롭고 불안하게 버티고 있는 것이다. 생과 사의 간극에서 찰나의 긴장감을 칼날처럼 벼리고 있는 것이다. 그 찰나의 것만이 우리의 삶이고 현실일 것이다.

또 다른,
우리

동물의 죽음

사람 이외의 짐승을 동물이라고 말한다. 지구상에는 현재 약 100만에서 120만 종의 동물이 있다고 한다. 식물이 아니기에 그것들은 활동하고 부지런히 무엇인가를 입안으로 밀어 넣어 생을 도모한다. 사실 인간도 그러한 동물이기에 매일 자기 목구멍으로 다른 생명체를 밀어 넣어야 산다. 죽음이 닥칠 때까지 그 일은 결코 멈출 수 없다. 인간은 다른 동물들의 시신을 먹는다. 살아 있는 것을 먹을 수는 없다. 한 인간이 생존하기 위해서는 얼마나 많은 동물들을 죽여야 할까?

나는 지금껏 살아오면서 닭과 돼지, 소와 고등어 등 헤아릴 수 없이 많은 생명체를 죽였고 그것을 섭취했다. 그들을 대신해 내가 살아 있다. 아직 채식주의자가 되지 못한 나는 여전히 죽은 짐승의 살과 뼈를 찾는다. 그와 함께 나는 반려동물을 키운다. 오로지 먹을 것만 찾는, 단순하기 그지없는 시추 하나를 기르고 있다. 물론 저 개를 잡아먹지는 않을 것이다. 그것도 식구인지라 매번 밥을 챙겨주고 똥오줌을 치워준다. 그것은 전적으로 나의 일이다. 저 개를 돌보는 일이 10여 년이 되었다. 조만간 늙은 시추는 죽을 것이다. 함께한 시간을 생각하면 적잖이

슬플 것이다. 비록 개지만 저 개가 없는 집안 풍경을 생각하면 무척 쓸쓸하고 적적할 것 같다.

인간이 동물과 함께 보낸 역사는 아득하다. 미술사에 등장하는 짐승의 형상은 이미 동굴벽화에 나타난다. 인간의 얼굴보다 먼저 그려진 것이 동물의 몸이다. 오늘날 한국 미술 속에서도 동물은 빈번하게 등장한다. 지금 우리에게 동물이란 어떤 존재인가?

일상 속 이야기

최석운 〈복날〉

　최석운은 자신의 일상 공간에서 만난 주변 인물들, 동물들을 주된 소재로 삼는다. 이들로 이루어진 에피소드를 만들어 보여주는 것이 그의 그림이다. 특정한 상황을 설정하고 그 구도 안에 좀 더 함축적이고 의미 있는 이야기를 채우고자 한다. 그는 그림을 통해 우리에게 이야기를 들려준다. 개인적인 체험에 기댄, 간직하고픈, 기억하고 싶은 장면들 말이다. 그래서 그의 그림은 음성이 되어 청각을 자극한다. 우리 눈에 귀를 하나씩 달게 한다.

　이 그림은 특정 상황을 압축해놓은 구도와 해학적인 형상, 원형의 구도로 이루어져 있다. 그의 그림은 읽는 그림, 일러스트레이션에 가까운 그림이다. 하나의 문장을 대하는 느낌이다. 어떤 작가가 쓰는 문장에는 그가 즐겨 구사하는 단어들이 존재한다. 그만의 문체, 체취가 있고 동시에 그가 늘 사용하는 단어들의 나열이 그의 육성이고 문학이다. 최석운의 그림 역시 그가 자주 쓰는 단어(소재)와 문장(화면 설정)에 의존한다. 그의 그림 속 장면들은 일상의 삶에서 기억해낸 시간의 자락이자 몸들이다.

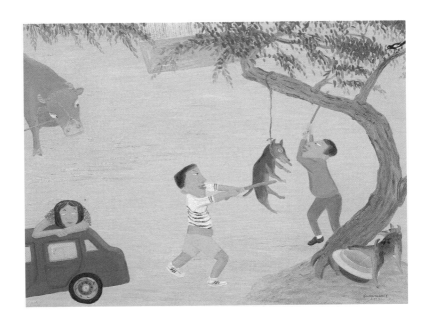

복날
캔버스에 유채, 145.5x112cm, 1993

작가는 복날을 맞아 사람들이 개를 잡는 장면을 회화적으로 그렸다. 두 남자가 나무에 매달린 개를 매질하고 있다. 개는 끝내 긴 혀를 내밀고 죽었다. 나무 아래에는 개를 넣어 끓일 솥단지가 놓여 있고 자동차에 기댄 여자는 이 장면을 힐끔거리며 보고 있다. 죽어 눈의 초점을 잃은 개를 패는 두 남자의 살기 어린 시선과 이를 곁눈질하는 여자의 시선, 그리고 이 풍경을 멀리서 지켜보는 소의 눈, 휘어진 나무 아래 놓인 솥에 다리를 들어 올려 오줌을 싸는 또 다른 개의 눈 등이 복합적으로 교차하는 구성이다. 짐승을 잔혹하게 죽여 잡아먹는 인간의 탐욕과 비정함을 보여주기도 하지만 동시에 복날 농촌에서 흔히 볼 수 있는 일상의 장면을 기록하는 것이기도 하다. 김홍도의 풍속화를 연상시키는 원형의 구도 속에 해학과 유머가 번지는 그림이다.

익숙한 주검, 새로운 발견

김범 〈잠자는 통닭〉

맛있게 구워져 나온 통닭이다. 맥주 안주나 간식으로 흔하게 주문해 먹는 전기구이 통닭이 접시에 올라 있다. 그런데 조금 이상하다. 통닭이 마치 사람이 잠을 자는 듯한 포즈로 누워 있다. 다리를 꼰 상태에 팔베개까지 하고 잠을 청한다. 제목이 〈잠자는 통닭〉이다. 물론 이 통닭은 가짜 통닭이다. 왁스로 빚어 만든 후 채색해놓은 조각 작품이다. 그는 물질과 동물을 하나의 생명체로 보여준다. 머리가 잘린 닭이 팔베개를 하고는 깊은 잠에 빠진 듯도 하고 저렇게 자다가 갑자기 목이 잘려 죽은 듯도 하다. 이런저런 몽상에 젖어 있는 것은 아닐까? 잘린 머리 옆으로 브로콜리가 놓여 있다. 이것 역시도 작가가 만든 것이다. 초록으로 부푼, 인간의 뇌를 닮은 브로콜리가 닭의 잘린 목에 붙는 순간 그것은 흡사 말풍선처럼 보인다. 통닭이 꿈을 꾸고 온갖 상상을 해대고 있음을 암시한다. 유머가 넘치는 재미난 작업이다.

하루에 소비되는 닭의 숫자는 엄청날 것이다. 얼마 살지 못하고 죽어 인간의 식탁에 오르는 닭의 운명을 슬퍼하거나 비통해하는 사람은 그다지 많지 않을 것이다. 김범은 먹음직스러운

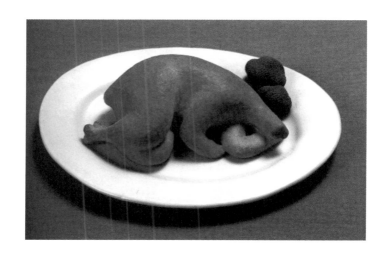

잠자는 통닭
비즈왁스, 27x21x8cm, 2006

통닭을 보면서 닭의 존재를 생각하고 그 죽은 닭을 환생시켰다. 이른바 물활론적 상상력으로 통닭은 살아난다. 인간의 탐욕으로 사라지는 닭의 시신에 유머와 상상력을 가미해 잠자는 통닭, 몽상에 젖어 있는 통닭을 만들어 보였다. 이 유사 통닭은 보는 인간들을 당혹스럽게 만든다. 김범은 사물에 대한 놀라운 상상력을 바탕으로 예기치 않은 형상을 만들어내는 작가다. 의도적으로 만들어 어눌하고 소박하고 솜씨 없는 조형물로 보이는 김범의 작품들은 비논리적이고 애매하게 의미를 전달한다. 그러나 작품에 깃든 놀라운 유머 감각은 일상에 대한 기존 관념을 벗어던지고 현실을 새롭게 바라보게 하는 힘이 있다. 무엇보다도 작가는 생명체나 물질의 변화를 유도하며 현실과 비현실 사이의 틈을 해학과 재치로 메우고 있다.

"사람이 나무·돌·시냇물이 되기 위해서는 먼저 그들의 속도에 맞춰야 합니다. 왜냐하면 나무의 속도는 사람의 것과는 근본적으로 다르기 때문입니다."(작가 노트에서)

김범의 작업은 존재하는 모든 것에 대한 존중에 근거한다. 닭 역시 소중한 생명이다. 그는 통닭을 먹으면서 한 번쯤 그 닭의 운명과 생애를 떠올려보기를 권한다. 저 통닭도 한때는 꿈 많고 생각이 깊었던 존재였다고 말이다. 생각을 하고 꿈을 꾸는 것은 꼭 인간만의 전유물은 아니라고도 말한다. 그것은 지독한 인간 중심적인 사유 방식이다. 김범은 그런 인식에 균열을 낸다. 그는 하나의 고정된 시각이 아닌, '세상을 바라보는 하

나의 방법'을 보여준다. 다르게 생각하기, 다시 보기다. 이미지가 지닌 허구성이나 사회적으로 교육된 개념으로부터 탈피하는 작품을 제시하며 관람객으로 하여금 고정관념에서 벗어나 세상을 보는 또 다른 시각을 숙고하게 한다. '보는 것'과 관련된 지각의 문제를 지속적으로 다루어온 작가는 사회적으로 학습되거나 규정되어온 시각적 인지 방식 자체를 전복한다.

〈잠자는 통닭〉은 사물에 대한 기발한 해석 능력을 유감없이 보여준다. 김범의 작업은 대체로 해학적인 내용으로 웃음을 자아내지만, 더욱 근본적인 것은 도발적인 상상력과 경쾌한 순발력, 재치와 재능이 번득이는 기발한 해석 능력에 기초하고 있는 것으로 보인다. 즐겁게 교감하고, 또한 무언가 한 번쯤 생각하게 하는 것, 그것이 좋은 미술이다. 김범의 작업은 보는 이의 생각을 깊이 끌고 가는 매력을 거느린다. 이를 통해 우리 주변의 사물들이나 상황을 새로운 시선으로 바라볼 수 있는 계기를 마련한다. 닭의 주검이 이토록 풍성하고 흥미로운 사유를 촉발하고 있다.

만물의 역설

황규태 〈이카루스의 추락〉

황규태는 리얼리티를 최대한 존중하고 카메라 포맷의 다양성, 카메라 앵글, 촬영 거리의 사진적 메커니즘을 충실히 따르면서도 그 지시 대상을 벗어난다. 틀에 박힌 사진의 매너리즘적 요소를 들추어내면서 과장하기, 낯설게 하기 식의 방법을 동원해 우리가 늘 보고 접하는 세계를 전혀 낯설고 이질적이며 신비로운 세계의 모습으로 바꿔버린다. 화가와 사진가란 결국 우리가 세계를 보는 시선, 방식을 끝없이 확장하고 새롭게 보게 하는 존재들이라면 황규태의 작업은 전적으로 여기에 들러붙어 있다. 현실을 자의적으로 변형하는 주관적 뉘앙스와 과감한 색채의 사용, 만들어진 사진, 현실감의 결여 등등을 의도적으로 차용하면서 나아간다.

이런 방식을 노골화하기 위해 구사되는 방식은 단연 몽타주 기법이다. 컬러 사진을 몽타주 기법으로 처리한 그의 작업 대부분은 그가 제시하고자 하는 이미지를 통한 주제의 극대화란 효과에 걸려 있다. 이른바 포토몽타주 작업이다. 포토몽타주란 사진을 기본 재료로 사용해 이질적인 여러 요소들을 조립해서 새로운 시간과 공간 속에 배치하여 시각적으로나 사상적

으로 새로운 이미지를 만드는 것이다. 사실 몽타주 기법이 본격적으로 대두된 것은 20세기 초로, 유럽, 소련, 미국 등지에서 사람들이 급속한 변화를 겪고 있음을 뿌리 깊이 자각한 시대의 산물이다. 몽타주는 바로 이러한 총체적인 변화의 충격을 기록하려는 필요에 의해 나온 것이다. 그리고 그것은 단일한 이미지, 기존의 이미지 생산으로는 표현하고 드러낼 수 없는 것에 대한 자각과 맞물린다. 따라서 몽타주란 단지 혁신적인 미술 기법이 아니라 한 시대를 드러내는 일종의 상징적인 형식으로 기능한다. 여러 이미지들을 한꺼번에 재빨리 파악할 수 있게 하는 도구로서 효율적이다.

그러니까 몽타주란 우리에게 설득력 있게 이야기를 걸어 작품의 의미 창출과 소통을 극대화하고자 하는 의도와 관련된 것이다. 황규태의 사진을 이용한 몽타주 역시 문명의 전환기에 사는 우리 인간이 봉착한 생명과 환경, 생태, 복제 인간에 관한 메시지를 고발적 차원에서 더욱 효과적으로 수행하기 위한 방편으로 이용된다. 그는 우리가 늘 보는 자연의 가장 본질적인 것들을 찍는다. 그 대상은 누구나 상식적으로 개념화해 알고 있는 사물들이다. 사진이란 매체 역시 이야기 구조, 소통에서 자유로울 수 없다고 말하는 것 같다. 더 나아가 사진이야말로 그런 이야기를 드러내는 방식으로 가장 뛰어나다는 인식을 깔고 있다. 결국 자연/생명을 통해 문명 비판적이자 생태 환경적인 발언을 하고 있고 사진을 통한 이 발언, 이야기는 사실 다른

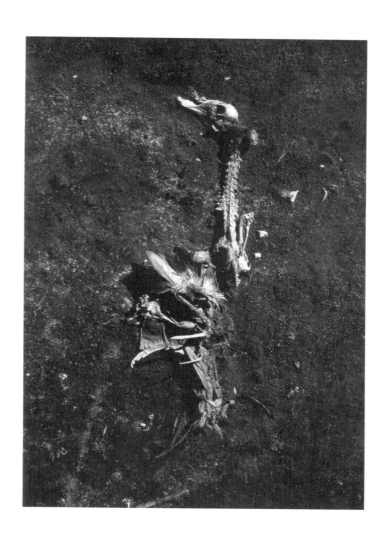

이카루스의 추락

컬러 사진, 150x350cm, 1994

어떠한 예술적 매체보다도 강력하고 섬뜩하며 설득력이 강하다. 허구적인 연출 혹은 접근과 확대를 통해 사진의 시선을 탈바꿈시키는 한편 전혀 다른 식의 질감과 색채, 형태를 보여준다. 이들은 한결같이 동시대 문명에 대한 작가의 비판적인 발언의 선상에서 기능한다. 그것이 황규태만의 새로운 다큐멘터리 사진이다. 위기의식이 극에 달한 20세기 말의 세기말적 상황 인식과 궤를 같이한다. 자연 환경의 파괴와 생태계 위기가 그 대표적 징후들일 것이다.

황규태는 과학의 감각을 자유자재로 다루면서 눈이 포착하지 못하는 사물의 단편을 수집하고 재구성한다. 포토샵과 스캐너를 이용해 조합하는 등 반사진적 방법과 디지털 프로세스를 통해 자신의 주제의식을 강렬하게 시각화한다. 그의 사진은 일단 훌륭한 원본에서 출발한다. 초망원렌즈로 걸려든 대상은 장엄한 생명의 확장과 죽음의 극단적인 양태를 노정해 보인다. 썩어가는 꽃잎과 부서져 날리는 낙엽, 밟혀 죽어 납작해진 개구리, 미세한 가루들, 부패되어 앙상한 뼈만 드러낸 새와 생선 등등이 죽음과 결부된 이미지들이다. 이 섬뜩하고 암울한 상황, 삶과 죽음의 장엄한 서사시의 반복적 대립과 충돌이 황규태 작업의 뼈대다. 그는 생명의 순환, 삶과 죽음의 파노라마로 얽혀 있는 이 우주 만물의 진실을 충격적으로 들려주고자 한

무제
컬러 사진, 150x350cm, 1994

다. 서로 모순되고 상반되어 보이지만 하나로 엉킨 우주의 질서
와 신비가 이 작가가 지닌 핵심적인 메시지다. 추상적이자 초현
실적이면서 환각적이기까지 하다. 죽은 자연을 찍은 사진은 적
나라한 죽음을 보여주지만 그 장엄한 죽음은 역으로 삶에 대
한, 생명에 대한 강한 회구나 역설적인 의식을 보여준다. 생명
력을 상실한 죽은 자연으로서 화면에 얼어붙어 있음에도 불구
하고 영속성이나 영원한 생명력을 얻고 있는 것처럼 보인다는
얘기다.

아름다움 그 후

최영진 〈만경강 060820〉

최영진은 한반도 서해안에 자리한 길고 유장한 갯벌을 오랜 시간 찍어왔다. 적지 않은 기간 동안 주말마다 그곳에 내려가 이를 기록해왔다. 일종의 다큐멘터리적 시선으로 갯벌의 사계절과 그곳의 24시간을 촬영했다. 갯벌과 함께 살아온 역사와 일상이 조용하고 잔잔한 풍경 사이사이에 사금파리처럼 반짝인다. 갯벌이 품은 먹을거리를 찾아 웅크린 사람들의 뒷모습과 웃으며 헤엄치는 아이들, 광활한 하늘과 바다가 만들어내는 드라마틱한 풍경 아래 처연하게 드러누운 갯벌의 맨살이 가득하다. 그 갯벌에서 자라나는 풀들과 그곳의 여러 시간대와 계절의 변모 등이 차분하게 기록되어 있다.

작가는 갯벌 안의 모든 것들을 침착하고 끈기 있게 담아냈다. 갯벌과 함께 살아온 자의 시간의 부피만큼만 가능한 사진이다. 갯벌의 모든 것을 알고 바라본 자의 시선에 의해 찍힌 사진이다. 그러나 단지 갯벌의 기록에 머물지 않는다. 그 풍경을 가만 들여다보면 그 사이로 조금씩 균열이 가고 아픈 상처들이 서서히 배어 나온다. 무수한 생명체들이 살고 있고 긴 시간 사람들의 생명을 연장해준 갯벌이 이제 수익성과 투자 가치에

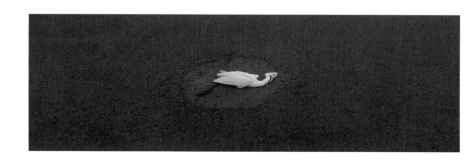

만경강 060820
울트라크롬 프린트, 300x100cm, 2006

의해 바다와의 연관이 차단된 채 개발, 매립되어가는 과정이 보인다. 오늘날 서해안의 갯벌들 상당수가 이렇게 매립되고 죽어가고 있다. 이 갯벌은 현재진행형으로 시간에 따른 여러 추이를 보여준다. 지형적 특질에 의해 형성된 서해 갯벌은 바다와 땅 사이에 기이한 공간을 마련해주었다. 땅과 바다의 생명체들이 잠깐씩 만나고 헤어지는가 하면 갯벌이란 특정한 공간에서만 서식하는 새로운 종들이 파생되었다. 어쩌면 갯벌은 극단적으로 다른 두 세계를 연결하고 완충 역할을 하는 공간이다. 사람들 사이에도 이런 완충 공간이 필요하다. 그러나 오늘날 그 완충지대는 매립되고 지워져간다. 극단의 세계 사이에 불모의 땅과 기계와 기름 냄새 번지는 공간이 들어선다. 비릿한 바다 냄새와 끈적거리는 갯벌과 무수한 생명체들의 소란은 정적 아래 묻히고, 메마르고 푸석거리는 질료만이 물컹거리고 수분과 끈적임을 지닌 갯벌의 살을 앗아갔다. 사막화가 빠르게 진행되는 게 한반도 서해안 갯벌의 초상이고 또한 현재 우리네 삶이다. 최영진의 사진은 그런 장면을 담담하게 보여준다. 사진은 일정한 거리를 유지한 채 그 장면과 대면하고 있다. 그 거리는 극단을 껴안으며 경계에서 살고 있는 갯벌을 통해 우리 인간에게 그 의미에 대해 말해주는 거리다. 그러나 이제 그 거리와 공간은 우리 기억에서 서서히 빠져나갈 것이다.

"이 땅의 서쪽 바다는 동고서저의 지형 형태를 지니고 있어, 대부분의 강 하구는 바다와 만난다. 그 과정에서 자연스럽게

습지인 갯벌이 생성되어 드넓게 펼쳐지게 되었다. 생명을 만들고 키워내는 한없이 드넓고 풍요로운 바다는 아름다움을 끝없이 연출해내고, 죽지도 멈추지도 않는 신비한 물로 가득했다. 언제부터인가 개발주의에 길들여진 인간들은 파라다이스 같은 넉넉한 바다에 선을 긋고, 바닷물이 들어오지 못하게 틀어막기 시작했다. 마치, 황금알을 낳는 거위를 잡아 배를 가르듯이. 시간이 점점 지나가면서 뻘은 메말라 갈라지고, 그 속에 감추어진 생명체들은 불 속에 타들어가듯이 최후의 순간들을 맞이하고 있다."(작가 노트에서)

만경강 하구에서 촬영한 이 사진은 독극물을 마신 후 죽은 새의 시신을 적조하게 비춘다. 새는 고통 속에 죽어갔다. 원형으로 이루어진 어지러운 선들은 새가 심한 고통 속에서 몸을 뒤척이다가 만든 자취임을 선명하게 알려준다. 저 새가 겪었을 고통을 상상하게 하는 흔적이다. 이 사진은 오늘날 우리의 자연 환경이 어떤 식으로 변질되어가고 파괴되는지를, 그리고 그 안에서 죄 없고 힘없는 생명체들은 또 얼마나 많이 죽어가는지를 그저 무심히 보여준다.

풍경 동물 노순택
장기보존용 안료 프린트, 65x90cm, 2005

생성과 소멸의 순환

김낙균 〈무제〉

김낙균은 이른바 로드 킬로 죽은 동물의 시신을 수습해 그들의 넋을 달래기 위해 그 시신을 촬영했다. 엄청난 수의 야생 동물들이 질주하는 자동차에 치여 도로에서 죽어간다. 처참하게 흩어지고 방치된 시신은 곤죽이 될 때까지 길가에서 무서운 속도와 굉음을 내며 달리는 자동차 바퀴에 의해 뭉개진다. 김낙균은 그렇게 버려진 동물의 시신에 주목했다. 동물들은 오랜 세월 동안 늘 다니던 자신들의 행로를 따라가다가 참변을 당한 것이다. 인간이 어느 날 그 길에 도로를 만들었기 때문이다. 그렇다고 다른 길을 만들어준 것도 아니다. 느닷없이 단절되어버린 삶의 길을 동물들이 기억하는 한 이 죽음의 행렬은 지속될 것이다.

김낙균의 사진 작업은 인간과 동물의 관계, 그리고 생태와 환경 문제와 직결된다. 그는 도로에서 차에 치여 죽은 짐승들의 사체를 수습한다. 마른 잡목들을 모으고, 한적한 자연의 한 장소를 정하여 잡목들을 쌓는다. 잡목 위에다가 하얀 종이나 흰 천에 담아 온 짐승의 사체를 올려놓고 태운다. 잡목과 함께 사체가 다 타고 나면 재만 남는데, 그 재를 뒤적여 미처 산화하

지 못한 잔뼈들을 수습한다. 일종의 화장 과정이다. 작가는 이 모든 일들을 직접 수행하고 그 과정을 낱낱이 사진으로 기록한다. 산 자와 죽은 자, 존재와 존재가 만나는 이 관계 속에서 작가는 존재의 주검을 증언하는 목격자로서, 그리고 존재의 주검을 위로하는 일종의 무당으로서 등장한다.

화장을 통해서 유기체는 불과 공기가 만나는 화학작용으로 산화하고, 한 줌의 재로 남는다. 화장은 존재가 변하고, 정체성이 변하고, 차원이 바뀌는 연금술적인 장례 방식이다. 정화 의식과 통과의례를 가장 원형적인 모습으로 보존한 장례 방식이기도 하다. 작가가 짐승의 사체를 화장하는 행위는 존재가 원래 유래한 하늘로 그 넋을 되돌려주는 일종의 주술적 행위가 되며 이때 사체를 화장한 자리는 그대로 세계의 중심과 세계의 배꼽, 이른바 성소(신성한 장소)를 상징한다. 또한 작가는 흰 천으로 짐승들의 사체를 수습하여 자연 상태 그대로 방치하기도 한다. 이른바 풍장의 한 형태인데 이는 장례 방법 중 가장 자연의 속성에 가까운 것이다. 어떠한 인위적인 과정도 수반하지 않는 이 장례 방식에서는 존재를 낳은 것도 자연이요, 존재를 거둬들이는 것도 자연이란 인식에 기반한다. 유기체가 바람에 자신의 몸을 맡겨 풍화하게 하는 것이다.

김낙균은 흰 천 대신에 두툼한 순모(이불 속)를 가지고 사체를 수습하기도 하는데, 이때 그 표면에는 유기체의 주검이 부패되고, 해체되고, 마침내는 최소한의 흔적으로만 남는 점진적

무제
C-print, 각 125x100cm, 2004

인 과정 또한 기록돼 있다. 그 와중에 구더기가 태어난다. 적당한 쿠션과 따뜻한 온도, 여기에다 유기체의 자양분마저 더해져서 구더기가 생겨나기에는 최적의 조건이 갖춰진 셈이다. 유기체의 사체에 기생하는 구더기는 곧 주검으로부터 태어난 종족이다. 주검으로부터 곧장 기어 나와 자기의 존재를 완성하는 구더기는 그러므로 모든 인과의 법칙으로부터 벗어나 있는 고도로 진화된 종족이다. 작가는 이렇게 생겨난 구더기들을 수습하여 먹물에 담갔다가 끄집어낸 후, 이를 판화지에다가 흩어놓고 그 표면 위를 지나가게 한다. 이 방식으로 작가는 '비정형의 드로잉'을 얻는다. 결국 김낙균이 형상화시키고자 하는 것은 거대한 생명의 순환, 삶과 죽음이 뒤섞여 흘러가고 있는 현재의 시공간이다.[66] 본질적으로 우리는 자연의 흐름, 생성과 소멸의 순환 속에 있으며, 이는 피할 수 없는 우리 삶의 조건이다. 모든 생명체는 흐르는 시간 속에서 살아가며 결국 한 줌 먼지로 소멸해간다는 사실을 새삼 상기시키는 사진이다.

두려움을 이겨내기 위하여

정은정 〈진부령의 소머리〉

정은정은 동물의 몸을 정물로 제시하는데 그것은 살아 있는 것처럼 위장된 시신들이다. 죽은 동물들이 산 것처럼 연기하면서 놓여 있다. 동물의 시신이 꽃이나 과일, 병 대신에 실내에 놓여 있거나 특정 공간에 자리하고 있다. 이른바 동물로 이루어진 정물화다. 작가는 죽은 소의 머리를 대지에 올려놓았다. 사진을 보는 이들은 순간 소가 밭에 묻혀 있는 것 같은 착각에 빠진다. 이상한 정물이다. 그 소머리는 죽어 있는 자연이면서 동시에 죽지 않고 여전히 살아 있는 자연의 모습을 흉내 낸다. 이 연출된 소는 '죽어서 움직이지 않는' 동물이다. 주검이다. 몸통으로부터 분리된 소의 머리는 그것이 죽었음을 지시한다. 동시에 그 죽음의 기호 곁에는, '여전히 살아 있음'을 연출하는 기호들 또한 존재한다. 소의 머리는 자신이 거닐었고 풀을 뜯어먹으며 살았던 초원에서 어딘가를 바라보고 있다. 인공의 눈알을 박아 넣었기에 가능한 일이다. 죽음의 기호를 간직한 동물들이 삶의 기호를 연출하는 모습은 한편으로 유머로 충만하기도 하지만, 다른 한편으로 섬뜩하기도 하다. 삶을 잉태한 죽음의 메타포가 흥미롭다.

진부령의 소머리

C-print, 160x120cm, 2002

정은정은 유년 시절 뇌막염을 앓은 이후 줄곧 죽음의 공포에 시달렸고, 완치가 된 후에도 그 강박적인 두려움에서 아주 오랜 시간 동안 벗어날 수 없었다고 한다. 초등학교 1학년 때, 죽음을 앞둔 사람이 받는 천주교의 대세를 받았고, 5학년 때 뇌막염이 재발했다. 작가의 말에 따르면, "주로 다니는 길 어디에 장의사가 있는지를 기억하고 있다가 그곳을 지날 때면 한참 전부터 다른 곳을 보거나 눈을 감아버리곤 했다." 훗날 미국에 유학을 가서 우연히 차이나타운에서 죽은 닭을 보게 되었다.

"차이나타운을 걷고 있던 내게 길거리에 털이 뽑힌 채 쌓여 있던 닭들은 그렇게도 무서워하던 죽음의 모습이 그렇게 비관적이지만은 않을 수도 있겠구나 하는 생각을 들게 하였다. 그 홀딱 벗고 누워 있던 닭은 이전에 죽으면 아무것도 남아 있지 않은 끝이라고 생각했던 나의 생각을 바꿔놓았다. 생생하게 떠 있는 닭의 눈에는 어떤 나이브한 영혼이 머물러 있는 듯했다. 그 후로 죽은 동물을 테이블 위에 올려놓고 그것들에게서 아직 남아 있는 어떤 기운을 찾는 것이 내 작업의 시작이 되었다. 그러면서 가끔은 생선의 강한 눈빛에서 언젠가 지하철에서 느꼈던 사람의 시선을 볼 때도 있고, 돼지머리를 보면 마치 돼지가 'Don't worry, Be happy' 하는 것만 같았다."(작가 노트에서)

정은정이 죽음이라는 숙명적인 위협을 거부하기 위한 방책으로 택한 발화 행위는 다름 아닌 '죽은 동물을 테이블 위에

874-735 이우창
캔버스에 유채, 33x24cm, 2010

올려놓고 그것들에게서 아직 남아 있는 어떤 기운을 찾는 것'
이었다. 프로이트는 유머를 '자신이 어찌할 수 없는 적대적인
힘을 무화시키려는 본능의 지적인 발화 행위'로 해석했다. 다시
말해 유머는 죽음과 같은 고뇌의 시련을 거부하려는 자기보존
본능을 지적으로 계발된 언어로 포장하는 것이다. 작가는 주
검 속에 있는 생명의 기운을 재미난 이미지로 연출하기 위해
주검을 치장하고 조작했다. 비록 죽은 존재이지만 살아 있는
것처럼 위장함으로써 죽음을 유머로 대응한다. 이 유머러스한
주검들의 정물은 따라서 엽기 취미도, 지적 유희도 아니다. 그
것은 유년 시절에 입었던 정신적 외상의 상흔을 지우는 작업이
며, 삶과 죽음을 새롭게 바라보려는 무의식적 사유 행위다. 죽
음의 두려움을 거부하면서 공포를 길들이려는 이중적 욕망의
산물인 것이다. 따라서 이 작업에는 죽음의 고뇌를 자기에게서
내쫓으면서 죽음의 불안에 익숙해지려는 모순된 욕망이 깔려
있다. 이 정물이 갖는 섬뜩함과 유머는 죽음과 같은 보편적이
고 본능적인 두려움을, 고도로 연출된 시각 언어를 통해 길들
이고 이겨내려는 시도에서 비롯한다. 그러니 정은정에게 예술
은 죽음의 두려움을 극복하고 두려움 없는 죽음을 향유하려
는 욕망의 승화인 셈이다.

1 오바라 히데오 편, 『만물의 죽음』, 신영준 옮김, 아카데미서적, 1997, 139쪽

2 이창익, 「죽음의 연습으로서의 의례」, 《역사와 문화》 19호, 문화사학회 엮음, 푸른역사, 2010, 13쪽

3 필립 아리에스, 『죽음 앞의 인간』, 고선일 옮김, 새물결, 2004, 984쪽

4 레지스 드브레, 『이미지의 삶과 죽음』, 정진국 옮김, 글항아리, 2011, 37쪽

5 이집트인들은 방부 처리를 심오한 종교적 행위로 여겼다. 그들은 모든 이가 젊음과 활력과 아름다움을 끝까지 유지하는 곳(낙원)에 다시 태어나 영생을 누리려면 개인의 영적인 힘과 생명력이 자신의 육신을 알아보고 그것과 재결합할 수 있어야 한다고 생각했다.(히더 프링글, 『미라』, 김우영 옮김, 김영사, 2003, 51쪽) 이집트에서 이 미라 만들기(mummification)는 원래 땅이나 공기의 건조 작용에 의한 자연적 결과물이었다가 이후 인공적인 미라 제작 기술로 옮겨갔다.

6 레지스 드브레, 앞의 책 26~28쪽 참조

7 주강현, 「한국무속의 생사관」, 『동아시아 기층문화에 나타난 죽음과 삶』, 한림대학교 인문학연구소 엮음, 민속원, 2001, 73쪽

8 이병호, 이병호 전시도록, 16번지, 2011 참조

9 이준, 「존재에 관한 역설의 미학」, 김아타 전시도록, 로댕갤러리, 2008, 12쪽

10 장 보드리야르, 『사라짐에 대하여』, 하태환 옮김, 민음사, 2012, 39쪽

11 정복희, 「시간을 그리는 사람 박현정」, 박현정 전시도록, 관훈갤러리, 1997 참조

12 전종대 전시도록, 미술공간 현, 2012

13 박찬주, 「현대 서양철학의 생사관」, 『죽음, 삶의 끝인가 새로운 시작인가』, 정준영 외, 운주사, 2011, 250~257쪽 참고

14 고충환, 「오세열의 회화」, 오세열 전시도록, 샘터화랑, 2008

15 고충환, 「존재에 대한 호기심, 그리고 그리움」, 이일호 전시도록, 인사아트센터, 2010 참조

16 마카브르 예술이란 중세에 생겨난 죽음의 보편성에 대한 알레고리를 말한다. 해골이 춤을 추면서 인간을 저승으로 데려가는 죽음의 그림들은 교회에 다니는 신도들에게 하나님의 뜻에 따라 경건한 삶을 살도록 훈계하는 것이다. 죽음의 춤은 인간들에게 그들이 삶이 얼마나 허망하고 무너지기 쉬운 것인지, 지상의 영광이 얼마나 덧없는 것인지를 상기시킬 목적으로 생겨났다.(울리 분덜리히, 『메멘토 모리의 세계』, 김종수 옮김, 도서출판 길, 2008, 91쪽)

17 최태만, 「익명의 개인에게 바치는 오마주, 우울하면서도 따뜻한 절망」, 『안창홍 화집』, 갤러리스케이프, 2010, 112쪽

18 김백균, 이은숙 전시도록, 갤러리도올, 2004

19 주강현, 「한국 무속의 생사관」, 『동아시아 기층문화에 나타난 죽음과 삶』, 한림대학교 인문학연구소 엮음, 민속원, 2001, 73쪽

20 정준영 외,『죽음, 삶의 끝인가 새로운 시작인가』, 운주사, 2011, 17쪽

21 박영택,『나는 붓을 던져도 그림이 된다』, 아름다운 인연, 2005, 28쪽

22 송현숙 전시도록, 학고재, 2008, 115쪽

23 주강현,「한국 무속의 생사관」,『동아시아 기층문화에 나타난 죽음과 삶』, 한림대학교 인문학연구소 엮음, 민속원, 2001, 85~86쪽 참조

24 장금선,『이콘 신비의 미』, 기쁜소식, 2010 참고

25 박태호,『장례의 역사』, 서해문집, 2006, 167~168쪽

26 김영재,『귀신 먹는 까치 호랑이』, 들녘, 1997, 199쪽

27 최영진 사진집『돌, 생명을 담다』, 진디지털닷컴, 2011, 132쪽

28 강석경,『능으로 가는 길』, 창작과비평사, 2000, 6쪽

29 김진영,「메멘토 모리에서 비타 누오바」, 김영수 전시도록, 갤러리나우, 2006 참조

30 바니타스(vanitas)는 '허무, 무가치, 공허'를 뜻하는 라틴어에서 유래했다. 원래는 지상의 모든 것의 무상함에 대한 유대교와 기독교의 관념을 가리키는 말이다. 바니타스 모티브는 대개 도덕적인 의도에서 지상의 재물이 덧없음을 상기시키고 기독교 신앙에 헌신할 것을 호소하는 데 있다.(울리 분딜리히,『메멘토 모리의 세계』, 김종수 옮김, 길, 2008, 14쪽)

31 양은철,「시간의 강 위에 서다」, 박재웅 전시도록, 갤러리루벤, 2009 참조

32 최재혁,「일상 사이로 자아를 반추하다」, 박재웅 전시도록, 한전프라자갤러리, 2007 참조

33 이추영, 송영규 전시도록, 문화일보갤러리, 2006

34 박영택, 『테마로 보는 한국 현대미술』, 마로니에북스, 2012, 193쪽

35 우혜수, 「구본창의 사진: 삶과 죽음에 대한 사유」, 구본창 전시도록, 로댕갤러리, 2001, 12쪽

36 박찬경, 「오리지날 자연사박물관」, 윤정미 전시도록, 갤러리보다, 2001

37 김미진, 「박제의 초상-잃어버린 시선」, 이일우 전시도록, 세오갤러리, 2009

38 1930년대 발터 베냐민은 특별히 사진 이미지에 드러나는 이상하고 불안한 것을 아우라(aura)라고 언급했고 그 후 롤랑 바르트는 이를 푼크툼이라고 했다. 이 용어들은 모두 특이하고 이상한 존재로서, 무규정자의 표출을 말한다. 흔히 매개 없이 그대로 다가와 박히는 사진 이미지의 힘이라고 말한다.

39 박영택, 안옥현 전시도록, 담갤러리, 1998

40 박영택, 『가족을 그리다』, 바다출판사, 2009, 218쪽

41 지그문트 프로이트, 『정신분석강의』, 임홍빈·홍혜경 옮김, 열린책들, 2004, 374~375쪽

42 장 라플랑슈·장 베르트랑 퐁탈리스, 『정신분석 사전』, 임진수 옮김, 열린책들, 2005, 266~270쪽 참조

43 르네 웰렉·오스틴 워렌, 『문학의 이론』, 이경수 옮김, 문예출판사, 1989, 102쪽

44 롤랑 바르트, 『애도일기』, 김진영 옮김, 이순, 2012, 47쪽

45 박영택, 『가족을 그리다』, 바다출판사, 2009, 222쪽

46 진동선, 『사진철학의 풍경들』, 문예중앙, 2011, 133쪽

47 르네 웰렉·오스틴 워렌, 『문학의 이론』, 이경수 옮김, 문예출판사,

1989, 102쪽

48 진중권,『춤추는 죽음 2』, 세종서적, 2005

49 최봉림, 이선민 전시도록, 갤러리룩스, 2004

50 최연하,『사진의 북쪽』, 월간사진, 2008, 231쪽

51 권명아,『가족 이야기는 어떻게 만들어지는가』, 책세상, 2000, 34쪽

52 권순철,「새 구상 화가 10인」,《계간 미술》1981 여름호에서 재인용

53 김태곤,『한국무속연구』, 집문당, 1981, 300~307쪽 참조

54 김열규,『메멘토 모리, 죽음을 기억하라』, 궁리, 2001, 124쪽

55 김지하,「중력적 초월이라는 생명과 그마저 벗어난 큰 평화」, 오윤 화
 집, 국립현대미술관, 2006, 303쪽

56 성완경, 오윤 화집, 국립현대미술관, 2006, 309쪽

57 성완경,「신학철의 현장」, 신학철 전시도록, 마로니에미술관, 2002, 9쪽

58 박불똥, 박불똥 전시도록, 금호미술관, 1992, 5쪽

59 김형미,「닫힌 자아로부터 무한 탈주, 열린 시공간으로의 빗장 풀기」,
 최민화 전시도록, 아르코미술관, 2007

60 김종호·류한승,『한국의 젊은 미술가들: 45명과의 인터뷰』, 다빈치기
 프트, 2006, 63쪽

61 이영준,『비평의 눈초리』, 눈빛, 2008, 194쪽

62 『박하선 사진집』, 커뮤니케이션즈 와우, 1999, 82쪽

63 가라타니 고진,『마르크스 그 가능성의 중심』, 김경원 옮김, 이산,
 1999, 124쪽

64 홍순환,「죽음, 그 이미지의 진화」, 권정호 전시도록, 쿤스트독, 2010
 참조

65 박영택,「망실된 얼굴에 바치는 헌사」, 김나리 전시도록, 이목화랑, 2011 참조

66 김웅수,「생성과 소멸의 순환, 원」, 김낙균 전시도록, 토탈미술관, 2005 참조

참고 문헌

단행본 가나다순

『가족을 그리다』 박영택, 바다출판사, 2010

『귀신 먹는 까치 호랑이』 김영재, 들녘, 1997

『그리고 나는 베네치아로 갔다』 함정임, 중앙M&B, 2003

『내가 살던 용산』 김성희 외, 보리, 2010

『노년에 관하여』 키케로, 오홍식 옮김, 궁리, 2002

『눈물편지』 신정일, 판테온하우스, 2012

『능으로 가는 길』 강석경, 창작과비평사, 2000

『동아시아 기층문화에 나타난 죽음과 삶』 한림대학교 인문학연구소 엮음, 민속원, 2001

『레퀴엠』 진중권, 휴머니스트, 2003

『마르크스 그 가능성의 중심』 가라타니 고진, 김경원 옮김, 1999

『만물의 죽음』 오바라 히데오 편, 신영준 옮김, 아카데미서적, 1997

『메멘토 모리, 죽음을 기억하라』 김열규, 궁리, 2001

『메멘토 모리의 세계』 울리 분델리히, 김종수 옮김, 길, 2008

『미라』 히더 프링글, 김우영 옮김, 김영사, 2003

『비평의 눈초리』 이영준, 눈빛, 2008

『사라짐에 대하여』 장 보드리야르, 하태환 옮김, 민음사, 2012

『사생학이란 무엇인가』 시마조노 스스무·다케우치 세이치 엮음, 정효운

옮김, 한울, 2010

『사진으로 생활하기』 최광호, 소동, 2008

『사진철학의 풍경들』 진동선, 문예중앙, 2011

『산정묘지』 조정권, 민음사, 1991

『삶을 위한 죽음 오디세이』 리샤르 벨리보·드니 쟁그라, 양영란 옮김, 궁
리, 2014

『애도일기』 롤랑 바르트, 김진영 옮김, 이순, 2012

『어느 개의 죽음』 장 그르니에, 지현 옮김, 민음사, 1997

『얼굴이 말하다』 박영택, 마음산책, 2010

『역사가 보이는 조선 왕릉 기행』 황인희, 21세기북스, 2010

『옛무덤의 사회사』 장철수, 웅진지식하우스, 1995

『옛이야기에 나타난 한국인의 삶과 죽음』 최운식, 한울, 1997

『이미지의 삶과 죽음』 레지스 드브레, 정진국 옮김, 글항아리, 2012

『이콘 신비의 미』 장금선, 기쁜소식, 2010

『자살론』 천정환, 문학동네, 2013

『자살의 미술사』 론 브라운, 엄우흠 옮김, 다지리, 2003

『장례의 역사』 박태호, 서해문집, 2006

『죽어가는 자의 고독』 노르베르트 엘리아스, 김수정 옮김, 문학동네, 2012

『죽은 철학자들의 서』 사이먼 크리칠리, 김대연 옮김, 이마고, 2009

『죽음 공부』 박영호, 교양인, 2012

『죽음 앞의 인간』 필립 아리에스, 고선일 옮김, 새물결, 2004

『죽음, 삶의 끝인가 새로운 시작인가』 정준영 외, 운주사, 2011

『죽음의 역사』 필립 아리에스, 이종민 옮김, 동문선, 1998

『죽음이란』스타니슬로프 그로프, 장석만 옮김, 평단문화사, 2013

『죽음이란 무엇인가』셸리 케이건, 박세연 옮김, 엘도라도, 2012

『죽음이란 무엇인가』토드 메이, 서동춘 옮김, 파이카, 2013

『춤추는 죽음 1, 2』진중권, 세종서적, 1997

『크리슈나무르티의 마지막 일기』지두 크리슈나무르티, 김은지 옮김, 청어
 람미디어, 2013

『테마로 보는 한국 현대미술』박영택, 마로니에북스, 2012

『한국 문학과 죽음』박태상, 문학과지성사, 1993

『한국의 젊은 미술가들: 45명과의 인터뷰』김종호·류한승, 다빈치기프트,
 2006

『한국인의 생사관』유초하 외, 태학사, 2008

『현대 한국사회의 일상문화코드』박재환 외, 한울, 2004

논문 가나다순

「게르하르트 리히터의 작품에 나타나는 죽음의 표상」이운형, 홍익대 대학
 원 석사학위 논문, 2005

「빌 비올라의 탄생과 죽음 주제 연구」태현선, 삼성미술관 연구논문집,
 2003

「죽음의 미학」정헌이, 『서양미술사학 논문집』, 2011

「죽음의 연습으로서의 의례」이창익, 《역사와 문화》19호, 푸른역사, 2010

도록·화집·사진집 작가명 가나다순

강경구, 사비나미술관, 2011

강용면, 광주신세계갤러리, 2003

고영미, 갤러리 꽃, 2006

구본창, 갤러리서미, 1995 / 로댕갤러리, 2001

권순철, 인사아트센터, 2000

권정호, 쿤스트독, 2010 / 시안미술관, 2013

김나리, 웨이방갤러리, 2008 / 예맥갤러리, 2010 / 이목화랑, 2011

김낙균, 토탈미술관, 2005

김남훈, 관훈갤러리, 2001

김녕만, 『시대의 기억』, 사진예술사, 2014

김범, 아트선재센터, 2010

김소희, 옆집갤러리, 2009

김아타, 로댕갤러리, 2008

김영수, 갤러리나우, 2006

김은진, 인사갤러리, 2003

김진관, 『김진관 화집』, 헥사곤, 2012

남관, 예화랑, 1987 / 노화랑, 2006

노순택, 『망각기계』, 청어람미디어, 2012

민예진, 아트센터 알트, 2010

박불똥, 금호미술관, 1992

박생광, 이영미술관, 2004 / 갤러리현대, 2004

박윤영, 인사아트센터, 2002 / 아라리오갤러리, 2007

박재웅, 동덕아트갤러리, 2000 / 한전프라자갤러리, 2007 / 갤러리루벤,
 2009

박철희, 갤러리온, 2010

박하선, 『박하선 사진집』, 커뮤니케이션즈 와우, 1999

박현정, 관훈갤러리, 1997

배형경, 페킨화인아트, 2009 / 김종영미술관, 2010

백수남, 동산방화랑, 1987

손장섭, 관훈갤러리, 2012

송영규, 문화일보갤러리, 2006

송현숙, 금호미술관, 1995 / 학고재, 2003, 2008, 2010

신학철, 마로니에미술관, 2002

안옥현, 담갤러리, 1998

안준, 아트링크, 2012

안창홍, 『안창홍 화집』, 눈빛, 1994 / 갤러리스케이프, 2010

양대원, 사비나미술관, 2006

오세열, 샘터화랑, 2008

오윤, 학고재, 1996 / 국립현대미술관, 2006

윤정미, 갤러리보다, 2001

윤현선, 대안공간 충정각, 2010

이동기, 일민미술관, 2003

이동욱, 아라리오갤러리, 2006

이병호, 16번지, 2011

이선민, 갤러리룩스, 2004

이우창, 아트팩토리, 2010 / 신한갤러리, 2012

이원철, 갤러리진선, 2007

이은숙, 갤러리도올, 2004 / 스페이스 이노, 2011

이일우, 세오갤러리, 2009

이일호, 인사아트센터, 2001, 2010

임명희, 갤러리나우, 2008

임영균, 『임영균 사진집』, 열화당, 2003

전종대, 미술공간 현, 2012

정은정, 대안공간 풀, 2001

정현목, 류가헌, 2011

조습, 대안공간 풀, 2005

천성명, 갤러리 터치아트, 2008

최민화, 아르코미술관, 2007

최석운, 『최석운 그림책』, 한국문화예술위원회, 2009

최영진, 『돌, 생명을 담다』, 진디지털닷컴, 2011

최인호, 아트사이드, 2009

한애규, 아트사이드, 2012

홍경택, 카이스갤러리, 2009

황규태, 『황규태 사진집』, 타임스페이스, 1998

『삶의 경계 ― 한국의 무속과 현대미술』, 도서출판 광주비엔날레, 1997

『죽음 앞에 선 인간』, 사비나미술관, 1997